TOKYO

美術館導覽

最新 **2012-2013**

The National Art Center, Tokyo / Mori Art Museum / Suntory Museum of Art / Museum of Contemporary Art Tokyo / Hara Museum of Contemporary Art / Setagaya Art Museum / Mitsubishi Ichigokan Museum / The Ueno Royal Museum / Meguro Museum / Tokyo Metropolitan Art Museum / Tokyo Metropolitan Museum of Photography And more...

給想要用自己的方式，
自由自在地品味
美術館的你！

這本書，是一個美術館的
完全導讀本
給深愛美術館的各位量身訂作的
東京藝術深度之旅
深入介紹東京都內各個美術館
同時提供年度特展的展覽資訊
日新月異的展示內容
如果你想要為自己設計一個
充滿自我風格
且彈性自由的美術館之旅
請務必善用本書！

特別附錄

超詳細東京都內
各美術館的
地圖指南

Contents »

TOKYO美術館導覽 2012-2013

How to walk Tokyo Art

東京藝術深度之旅

每個人享受藝術的方式都不同，
但要找到適合自己的方式卻不是件容易的事。
因此，在這裡我們來聽聽活躍於各領域的專家們的意見，
看看他們都是怎麼遊美術館的吧！

Part.1 «

關於我喜愛的美術館！

暢遊美術館的獨門方法

①

這美術館的可愛之處在於
它可以激發創作靈感
每每進到館內，
我都想要不斷創作、畫畫。

森本千繪 ✕
Chie Morimoto

『岡本太郎記念館』
『Watarium 美術館』

曾擔任 Mr. Children 的 Art Work 以及三得
利『BOSS SILKY BLACK』等廣告，知名
藝術指導．森本千繪。一直以來，她是以
何種方式來跟美術館進行對話的呢？

攝影＝加藤史人　撰稿＝柏霞洋

005

美術館可增加心靈和時間的豐富度

用嶄新、動人的設計，紅遍全國的藝術指導—森本千繪。對於忙碌的她來說，美術館又代表著怎樣的意義呢？

「一天之中，讓你真正能感到充實、享受生命的時間非常有限。但進到美術館裡，你卻能改變自己的步調，你會覺得這二十四小時好似幾世紀這麼長，美術館可增加你時間的豐富度，很神奇對吧！」

森本小姐從2歲起就開始進出美術館，她喜愛的美術館都有共通的「溫度」。

「一般的美術館常會陳列一些生物標本，但這並不是我喜歡的形式。我希望美術館裡面的作品可以跳脫這種『保存』生物的格式，而是一些從零開始創造出來的作品。」

森本小姐希望能從這些作品中找到藝術家的氣息，拉近觀賞者與藝術家的距離，這次她所挑選的美術館，都具有此種特質。

第一間要介紹的美術館—岡本太郎記念館—是已故岡本太郎長年生活的工作室兼住居改裝而成的美術館。在此改裝的美術館，除了作品之外，也可以觀賞作品使用過的畫布。

「藝術家生活的地方和作品，都會散發出那個人的『氣息』。每次來到這裡，我都感覺可以和我最愛的太郎先生以及他所愛的人分享他們的『氣息』。但是，那個『氣息』可不是含糊之物。

「在那之中也蘊含著創作時的『殺氣』，盛然之餘也透露出超強的攻擊性，讓人不禁用全身感官來跟作品對話。」

第二間常造訪的是—WATARIUM美術館。「我喜歡改變房間的配置，在有限的空間中進行創作。而在這個美術館中，每次都會配合每次的特展內容，內部都會改變，每次來都能得到不同的啟發。例如，在今天的庭院設計的展示中，就在庭

右：在岡本太郎記念館的工作室中，森本小姐可以從他的遺物繪畫、雕刻、畫材之中感受到壓倒性的能量。左：森本小姐用全身的感官來感受藝術。

用自己的方式來暢遊美術館

屋內設置庭院，再配上細野晴臣製作的音樂，展現出超強的『整合力』。」

「美術館的創意巧思令人感動，更加深了作品給觀者的感官刺激。

「每當去一個好的美術館，就會激發自己創作的意圖，不禁由內心想為他鼓掌，也不太適合在現場表演，所以每次看完展覽，我都會到美術館商店，買特展的周邊商品。

今天我也買了很多參考書籍和周邊商品。這是我森本千繪對美術館表現『敬意』的方式。」

Chie's Favorite Museum-1

岡本太郎記念館

岡本太郎以作品「太陽之塔」聞名至今，受到多數人愛戴的藝術家，這裡是他的住家兼工作室改裝而成的。在1996年他逝世為止，持續在這居住達50年，同時也在此進行創作。本館位於表參道站徒步8分鐘的距離，在購物血拼過後，也可花個時間來走走逛逛喔。

港區南青山6-1-19
☎ 03-3406-0801
http：//www.taro-okamoto.or.jp/
開館時間：10：00～18：00（終館入館時間為閉館前30分鐘）
休館時間：星期二（逢國定假日開館）
入場費用：600日幣

喜愛的理由

太郎的作品「狗盆栽」

森本小姐最近開始畫畫。她覺得只有在創作的現場，才能感受到作畫者的氣息。每當進到這個美術館，她就會覺得「太郎還活在世上」。

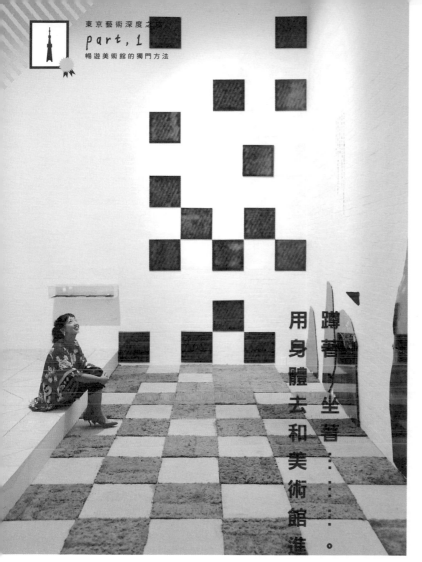

上：每次來館的感受都不同。
『重森三玲－北斗七星的庭院』展（～
2012年3月25日（日））舉辦期間，館內
佈置成枯山水庭院。
下：最愛的美術館商店『On Sundays』，
當天購買了參考書和盆栽！

蹲著／坐著⋯⋯⋯。
用身體去和美術館進行對話。

在走廊某處坐下來，慢慢鑑賞美術作品。
「我常會在畫作前坐下來看畫，如此一來我彷
彿就能擁有和畫作共有的時間，在這個時間內
我可以用身體去感受畫作的魅力。」

Chie's Favorite Museum-2

Watarium 美術館

90年開館以來，常會出現一些
新潮的企劃。為眾多設計師所
鍾愛的私人美術館。本館建築
地上5樓，地下1樓，裡面附
設森本小姐最愛的美術館商店
『On Sundays』。

涉谷區神宮前 3-7-6
☎ 03-3402-3001
開館時間：11：00～19：00
休館時間：星期一（逢國定假日開館）
入場費用：一般 1,000 日幣
學生 800 日幣（入場門票在展期中
可自由通行的通行券）

買一次票看幾次都行！

喜愛的理由

2樓到4樓走廊的部分。「每個
美術館都有『重點』之處。我
最喜歡自然光從窗戶射進屋內
的感覺，好似渾然天成的聚光
燈一般。」

PROFILE

森本千繪

1976年出生於東京。武藏野美術大學畢
業後，進入博報堂工作。製作過數支廣告
後，於2007年創立「goen」。目前除了廣
告和音樂MTV製作外，也從事裝訂和企劃
設計的工作。主要的工作有 Mr. Children
『HOME』的CD封面和海報、NHK『鐵
板』的開頭影像等。「うたう作品集」
（誠文堂新光社）持續好評發售中。

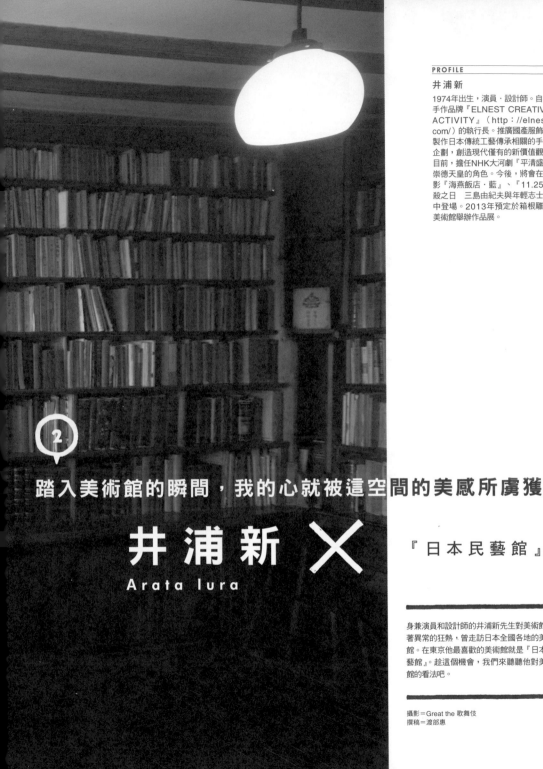

PROFILE

井浦新

1974年出生，演員．設計師。自創
手作品牌『ELNEST CREATIVE
ACTIVITY』（http：//elnest.
com/）的執行長。推廣國產服飾，
製作日本傳統工藝傳承相關的手作
企劃，創造現代僅有的新價值觀。
目前，擔任NHK大河劇『平清盛』
崇德天皇的角色。今後，將會在電
影『海燕飯店・藍』、『11.25自
殺之日　三島由紀夫與年輕志士』
中登場。2013年預定於箱根雕刻
美術館舉辦作品展。

② 踏入美術館的瞬間，我的心就被這空間的美感所虜獲

井浦新 ✕　　『日本民藝館』
Arata Iura

身兼演員和設計師的井浦新先生對美術館有
著異常的狂熱，曾走訪日本全國各地的美術
館。在東京他最喜歡的美術館就是『日本民
藝館』。趁這個機會，我們來聽聽他對美術
館的看法吧。

攝影＝Great the 歌舞伎
撰稿＝渡部惠

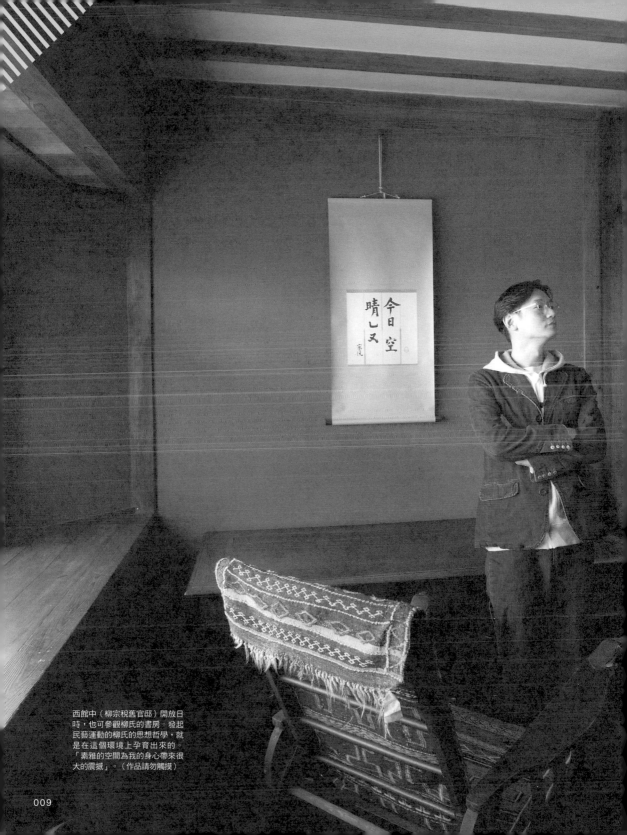

西館中（柳宗悅舊官邸）開放日時，也可參觀柳氏的書房。發起民藝運動的柳氏的思想哲學，就是在這個環境上孕育出來的。「素雅的空間為我的身心帶來很大的震撼」。（作品請勿觸摸）

再次用心去觀察這臨近的場所，
你會發現裡面充滿了美麗的事物

親自看過、體驗過後，才能感受到這民藝之美的魅力所在

藏身於住宅區中，有一棟威風凜凜的日式房屋。這棟建築物即為柳宗悅先生於1936年所建造的『日本民藝館』，彷彿能帶你穿越時空。日本民藝館企圖推廣『民藝』這個全新重點是在享受館內的展

的概念，帶領大家發掘日常生活中日用品之美。館內陳設著柳氏收集的國內外的陶磁器、染織品等妙的圓弧型大階梯，以及每踏一步就會發出嘎吱嘎吱聲的地板。這些都是日本民藝館的魅力所在之處。

演空間，而非觀賞作品本身。從入口到展覽室的途中，會經過一個絕美的工藝品。身兼國內外的井浦新先生就是這日本民藝館的粉絲之一，今天他將為我們介紹他最鐘愛的日本民藝館。「來到這間美術館，

館內充滿著木頭的溫度，巨大的壯觀感官和細部別出心裁的巧思，堪稱一個精湛的藝術

在柳宗悅先生愛用的椅子扶手上有著特殊的雕刻，由此可以窺見柳氏對美的意識。此作品於西館書房中公開展示（於每月4日公開展示。作品請勿觸摸）

再度認識日本之美

品。
踏入館內，那舒適的感覺就會讓你忘卻時光的流動，用心地一一研究其細部的構造，就能發現更多的小驚喜，就

「這個美術館最具魅力的地方，是你可以用全身的感官來享受其中的氛圍。放在玻璃盒中的作品，彷彿就放在你的觸手可及的距離；館內的作品，也可讓你試坐，用肌膚去感受的觸感。可以讓你在無所顧忌的情況下盡情欣賞作品，木頭淡淡的幽香也讓身心暢快不已。」

藝術以及家中的鄉土玩具的魅力所在。
「我注意到在充斥在我身旁不經意的小東西是如此地美麗。這些民藝品之美用眼睛觀察不到，而是要實際使用才會顯現出來。天底下真是沒有比那更棒的東西了。」

井浦先生表示這些和作品對話的時光為他的工作帶來了很多靈感。
「欣賞作品時，都會想像作者在製作這樣作品時的神色表情。不知不覺就有許多新發現，也養成了作品的鑑賞力。這些都成為我很重要的經驗之一，為我個人增加了不少廣度。」
每當進入美術館中，我的注意力就會呈現全面備戰的狀態，所以一出美術館都會感到疲累不堪。

「今後的目標是希望能更輕鬆地享受藝術（笑）。我希望能將參觀美術館並和作品對話這件事內化成我生命的一部分，所以我才會一直來這裡。」

井浦先生從20歲後半就開始對日本民藝品感到興趣，雖然有一段時間，我也受到海外藝術作品的新穎所吸引，但在我開始鑽研國外的作品和歷史後，赫然發現我對我的祖國日本是如此地不了解。如果能夠更了解自己的國家，我相信會更有能力去欣賞海外的作品。所以這個時期我開始感受我身旁周遭所開始發掘熟悉的事物。也開始感受我身旁周遭所開始發掘熟悉的事物。日本。

Arata's Favorite Museum

日本民藝館

以民藝運動為中心，1936年由柳宗悅先生設計的美術館。館藏約17,000件，其中為展示500件，此外也會定期舉辦特展。

目黑區駒場4-3-33
☎ 03-3467-4527
http://www.mingeikan.or.jp/
開館時間：本館／10：00~17：00
（最終入館時間為閉館前30分鐘）
西館（柳宗悅舊宅邸）／展覽其間的第2個星期三、四 第3個星期六 10：00~16：30（最終入館時間為閉館前30分鐘）
休館時間：星期一（逢國定假日休館日）
入場費用：1,000日幣

喜愛的理由！

感受纖細木工的技法！

一樓入口處寬廣的走廊空間。井浦先生表示「在踏入館內的瞬間，就被這對稱的建築之美所征服」。曲線獨特的樓梯扶手也相當地精緻。

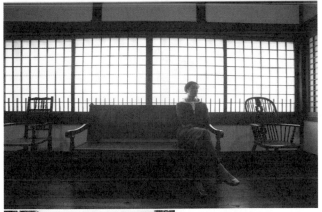

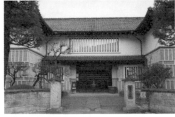

上：本館2樓的跳舞場舞台放了一張昌和初期的椅子。
「能用肌膚來感受作品是一件很棒的事」。
左：藏身於住宅區內，饒富趣味的日式房屋。建築物和石牆於1999年登錄於國家有形文化財。

Part.2 «

稍微改變一下觀點，你感受到的樂趣就會倍增喔！

專家來教你如何品味
美術館

攝影＝長谷川小姐本身和作品

研究員 ▶ 東京都現代美術館 長谷川祐子

看展時要注意哪些要點，才能深入品味展覽所要傳達的主題呢？

雖然美術館的特展都有「主題」，但還是看不太懂⋯你是否也有這樣的困擾呢？
在此，我們請資深的研究員長谷川子小姐來告訴這些參觀美術館的新手如何去辨讀一場特展吧。

攝影＝竹內京子
撰稿＝藤岡操

DATA
東京都現代美術館
國內規模最大的現代美術專屬美術館，年間的來館人數高達數十萬。館藏作品約 4,000 件，定期開設常設展，讓民眾能以一個宏觀的角度的看現代美術。此外，也會網羅國內各個領域，種類的特展，時常在日本國內引發話題。

東京都江東區三好 4-1-1　☎03-5245-4111
開館時間：10:00～18:00
休館日：星期一
入場費：常設展 一般為 500 日幣（特展費用另錄）
交通：東京 metro 半藏門線清澄白河站步行約 9 分
鐘，停車場：有

PROFILE
長谷川祐子
東京都現代美術館的首席研究員。曾任職於水戶藝術館、世田谷美術館，並於海外的美術館進行研修後，回國參與金澤 21 世紀美術館的開幕儀式。現為多摩美術大學的特任教授。著作有《給女孩子的現代美術入門》（淡交社）、《從「為什麼？」進入現代美術的世界》（NHK出版的新刊）

A

「為什麼?」是啟動思考的第一步。

重點在於感官的想像力和意志

好不容易進到美術館，想讓感官接收到充分的刺激。可是站在作品前卻只淪為走馬看花。我想這是很多人都會遇到的狀況。

因此，我們特別邀請到東京都現代美術館的研究員長谷川祐子小姐來告訴我們看展時的注意要點，帶領大家去深入體會各個展覽所要傳達的主題。長谷川小姐曾舉辦過各式各樣話題性的特展，同時也是特展的主執行長，今天我們就來聽一下她的高見吧。

我們之所以會對一樣東西感到興趣，是其中的某個元素可以牽動我們的感性。這之中，就蘊藏著作品和自身間奇妙的緣份。

「作品要能引起觀者共鳴才有其存在的價值。但光是看作品本身常常很難感受到它周邊的價值，因此我們研究員就會用各式各樣同作者的其他作品，調查作者的人生經歷、居住的國家背景等等。這些自主性收集到手的資訊，才能真正內化之你人生的一部分」。

除了雜誌、書籍和作品集之外，將這些重要的資訊轉化成語言與人分享，也是另一個很重要的功課。

例如，長谷川小姐所負責的金澤21世紀美術館的開幕特展『21世紀的邂逅—共鳴·這裡·開始』。邀請各藝術家齊聚一堂，請其中一組藝術家和當地的工匠攜手合作，在兼六園的樹枝上貼上金箔，並將它和當地的老婦用小鳥羽毛製作的物件一同用在作品上。這壓倒性的細部處理，讓金澤美術館呈現出當地的特色，也能輕易引發觀者的共鳴。

當然，觀者和作品間的共鳴並沒有特定的範圍。那可能是一種愉悅感、喜愛感抑或一般懷舊思鄉之情。我們可以抓住這些蛛絲馬跡，由此切入來解讀整個展覽。

「如果你對某個作品有感覺，不妨試著收集一下周邊的資訊。例如看一下

「收集情報之後，我希望你們能將你們的、想化成語言和他人分享。如此一來，你就可以藉由周遭給你的回應，發掘另一個觀點和可愛之處。」

最後一個問題：展覽的解讀方式有正確答案嗎？

對此長谷川小姐表示：「這並沒有正確答案，也勉強不來。」

要如何挖掘作品的意涵，完全取決於觀者的想像力和意志。不用去研讀任何資料，也沒有什麼標準答案。讓作品自然而然地在你的世界中留下痕跡，對你的人生才真正有意義。

Professional-1

Yuko Hasegawa

Suh Do-Ho
『Reflection』
2004／2007年
東京都現代美術館

如夢似幻的景像，易勾起觀者回憶中的場景，進而對作品產生共鳴。目前於東京都現代美術館常設展示室的中庭展出中。（2012年2月起，展期未定。）

攝影＝上野則宏

Patrick TUTTOFUOCO
『Bicycle』
2004年
金澤21世紀美術館

在金澤21世紀美術館開幕特展『21世紀的邂逅—共鳴·這裡·開始』之中，以照片形式展示的腳踏車型，也有供實際體驗的作品，一般民眾，也對這個展覽有極大的回響。

長谷川小姐背書推薦！

陳列方式有趣的特展

『等待影像，60年代至今的影像大全』
東京都國立近代美術館

看展無數的長谷川小姐，除了她本人企劃的展覽外，也推薦另一個有趣的影像特展。「在有限的空間裡，是很難作出影像的展示。這個展覽中，自由擺設各式各樣的箱子，用來切割空間。」

『等待影像，60年代至今的影像大全』2009年3月31日～6月7日 攝影＝木奧惠三

Maeda

Q 請告訴我們要如何享受「空間」。

讓展示設計師前田先生來告訴你

A 傾聽其所蘊含的訊息

解讀空間傳達的訊息的關鍵為何？

森美術館以現代美術為中心，收集世界各地的作品特展示。從開館之初，就由這位展示設計師前田尚武先生負責空間設計。表現手法多樣，再加上現代美術常會運用整體的空間來呈現主題，因此在這之中空間設計顯得相當重要。對前田先生而言，空間的設計就等同於時間的設計。

「一開始必須要去思考你想要在這個場所渡過怎樣的時光，這個『場所』才能昇華為『空間』。而展示設計繪畫、雕刻、影像、設施等等…這一件一件的作品建構出美術館整體的展示空間，如能徹底享受整體的展示空間，即能感受到作品中的世界觀。

攝影＝岡崎健司
撰稿＝成田美友

PROFILE
前田尚武
早稻田大學理工學部建築學科畢業。早稻田大學碩士課程修了。2003年森美術館開館後任職至現今。負責森美術館所有的展覽空間的設計。企畫2011年特展「Metabolism未來都市展」。愛知縣立藝術大學、法政大學的兼任講師。一級建築師。

DATA
森美術館
所企畫的展覽以現代美術為主。積極舉辦各式藝術活動，提高藝術的影響力。包括年輕藝術家的支援活動「MAM企畫」、展覽相關的公共企劃（教育普及活動）、會員制企劃「MAMC」等。
港區六本木6-10-1 六本木之丘森大樓53樓
☎03-5777-8600（Hello dial）
http://www.mori.art.museum
開館時間：10:00～22:00，星期二～17:00（最終入場時間為閉館前30分鐘）。依展覽時間會有所變更
入場費用：依展覽而異
交通：往六本木之丘，東京metro日比谷線六本木站直達
停車場：有

Professional-2

Naotake

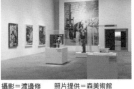

攝影＝渡邊修　照片提供＝森美術館

『勒·柯比意展：建築和藝術與其創作的軌跡』
2007年5月26日～9月24日
森美術館

藝術作品最初的展示空間。用繪畫等多彩的作品以接近柯比意真實的面貌。在之後的展示中，有將他巴黎的工作室，包含窗外的風景，以原尺寸的方式重現於美術館內，讓觀眾可以埋首在展覽的空間內，體驗柯比意的世界。

攝影＝櫻井正久　照片提供＝森美術館

『藝術旨在豐富心靈：UBS藝術寶藏』
2008年2月2日～4月6日
森美術館

將辦公室裡妝飾的藝術收藏品現在美術館的空間內，讓觀眾能實際坐在辦公椅上，體驗作品的世界。而對於想要觀看空間整體的觀而言，能實際坐在作品之一的辦公椅上也是一種全新的體驗。

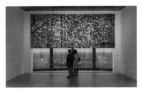

攝影＝渡邊修　照片提供＝森美術館

『Chalo! 印度』
印度現代美術的新時代
2008年11月22日～2009年3月15日
森美術館

窗戶的上半部以貧民街燈光為主題，窗戶的下半部對照外部美麗的東京夜景。森美術館的展示空間位於250m高的高樓上，這個展覽徹底運用到它的地利優勢。

中最重要的，就是去思索要如何在那個空間內呈現作品的世界。藝術家會在他們的作品中注入一些訊息，而我同樣也會利用空間來傳達訊息。在前田先生的展示空間設計技法之中，我們可以找到解讀空間訊息的方法。

「去看展覽時首先將焦距放於一開始的空間內，這裡可以看到藝術家的原點的中心作品以及作者的世界觀。在建築師勒·柯比意的展『勒·柯比意展』的回顧展中，我們可以看到其藝術內容之中，埋首於作品的世界之中，我們可以看到其藝術家的風貌。

受之後的展覽。享受空間的方式並不僅止於『觀看』，而是要去『實際體驗』。

「金融機關UBS辦公室裡擺設的藝術收藏品的展覽『藝術旨在豐富心靈』之中，即在展覽空間內重現辦公室，讓來館觀眾可以藉由桌上的PC閱覽作品的資訊。如此一來，現場的民眾不知不覺也變為展覽的一部分。展示空間和獨特的作品設施，建構出這個空間獨有的作品，埋首於作品的世界之中，也可以提高自身的想像力。」

一開始的空間設計中，就有展示了他的藝術作品，只要細心觀察術作品，然而然就能很輕鬆地亨

「森美術館位於六本木之丘的高樓層，為其一大特徵。在印度現代美術的展覽『Chalo!印度』中，窗戶的上半部中用印度貧民街為主題，下半部用東京的景色，作出對照的效果。」和色彩有些可和作品反照，有些則可以融入作品之中。設計者用各式各樣的設計來呈現其中的意涵，無非就是想讓民眾能注意到作品和空間的關聯性。如此一來，必定能讓你享受這空間設計的愉悅。

展示空間的素材質感

前田先生背書推薦！

陳列方式有趣的美術館

『根津美術館』

「前田先生認為在『根津美術館』中，你可以強烈感受到展示設計之中所不可欠缺的照明，光線的呈現方式。而這裡的照明設計是由照明設計師豐久將三操刀設計。例如在青銅器的常設展示中，就有精心去測量每一件作品的角度，以螺旋光的方式一一設計出適合當

件作品的燈光照明。據說這些燈光都是採用藥劑調合後的LED燈特製而成。
以佛教美術和工藝品等日本和東洋古美術為主的美術館。於2009年全新開幕。

美術評論家

女子美術大學 杉田敦

請問要怎樣欣賞作品，才能徹底暢遊美術館呢！

Q

鑑賞美術作品時有什麼技巧嗎。是需要特殊的知識？還是個人的品味呢？
這裡我們來聽美術評論家同時也是鑑賞者的杉田敦先生的看法。
看專家在去美術館前，會作什麼樣的準備工作。

攝影＝鈴木真貴　文＝和田達彥

讓美術評論家杉田先生來告訴你

DATA

gsap 女子美術中心準備室

這是杉田先生為代表，去年11月開設的場所，主要目的在於將女子美術大學的活動推展到院外。除了展示學生和藝術家的作品外，還會定期舉辦研究會和論壇。期間限定到3月底前，聽說之後還會繼續辦活動。

地址：相模大野6-7……
網址：……partcenterblogs……
開放時間：17:00～20:00（星期……）……
20:00（星期六），14:00～20:00（星期日）
休館時間：星期一、星期二、星期……
入場費用：免費
交通：小田急線相模大野站徒步8分鐘
停車場：無

PROFILE

杉田 敦

1957年生。美術評論家。女子美術大學教授。研究現代美術和科學、哲學的關係，主要的編輯著作有『活在藝術的世界裡』，（美術出版社）。主宰藝文的「替代性空間」（alternative space）「art & river bank」，積極介紹國內外新進作家。

A 和朋友討論作品，什麼都可以。

不要覺得自己一定要什麼都知道

每件美術作品中都有獨特的主題，使用各式各樣的技法，因此鑑賞時需要注意許多要點。而現代美術作品中更是會包含很強烈的訊息，我們在觀賞作品時，都會認為一定要完全「掌握」這些訊息。但杉田先生卻認為我們沒有必要以此為鑑賞的基準。

「很多人認為：『藝術太過抽象、太難懂』。但是，其實看不懂也沒什麼關係。不管你喜不喜歡這些作品，先試著去避近這些作品，再來探討你為什麼會看不懂，你又為何不喜歡這個作品。」

杉田先生通常逛美術館都會和朋友一起，逛完之後再跟朋友一起到美術館或藝廊附近的酒吧喝酒聊天。這時就會發現一開始你覺得很棒的作品，在續攤2、3間酒吧後，你卻完全忘了它長什麼樣，反而有些作品起初觀感不是很好，和朋友討論過後，才發現它的優異之處。徹底發揮了沉澱過濾的效果。

「和朋友分享討論你對作品優劣的看法，是一件很有趣的事。這就

徹底利用美術館展示空間

「橫濱國際藝術祭典2011（YOKOHAMA TRIENNALE）」之中田中功起先生的裝置藝術。這些各式各樣的箱子和陳列櫃原是橫濱美術館的物件。上圖照片是 CAMP 利用這個展示會場舉辦的論壇『實踐與判斷』。除了杉田先生之外，參加者還有結城加代子小姐、真島龍男先生。

Professional-3

Atsushi Sugita

像是時下年輕人愛和朋友講有趣的笑話一樣。」

「除了作品的好壞以外，展覽的場所，以及作品的內在含義等，很多相關的資訊都能成為話題。漸漸地，你就會發現乍看之下不相關的東西，卻隱含著不可思議的關聯性。

此外，如果你第一次看某物藝術家的展覽時，盡量不要去查詢相關資訊。試著在沒有任何知識的情況下去接觸作品。如果發現某個部分可以引起你的共鳴，再對這個部分深入研究下去。在沒任何知識的狀態下去欣賞作品，你不會有先人為主的觀念，才會得到更多的感動。

「但引起共鳴的定義因人而異，我們不一定都要達到專家的標準才行。」

以上介紹的田中功起的裝置藝術是將原先收藏在展示室內的設施拿出來，配上影像作品，就形成了一個美術館。

「另一方面，也有不知情的大嬸，坐在展示會場作品內放置的沙發和榻榻米上休息。但我認為這也是和作品對話的一種方式。解讀藝術品時，並沒有什麼標準答案，只要這個作品在人們心中產生了些許的火花，就足夠了。」

杉田先生背書推薦！

場所有趣的美術館

『東京都現代美術館』

杉田先生表示：「現代美術除了視覺上的趣味感之外，還具備跟社會的連接性。」美術館不僅是一個與世隔絕的安靜的空間，美術館所在的場所其實跟它整體的風格和展覽作品有一定的關聯性。

現代美術館的南方昔日為娼妓橫行的紅燈區。在這樣一個特殊的場所鑑賞作品之際，試著思考一下作品和場所間的關聯性吧！

讓勅使河原純來告訴你

Part.3 《

美術評論家勅使河原純先生特別推薦
當季著名藝術景點

不 可 錯 過 的
東 京 藝 術 最 前 線

監修＝勅使河原純
插圖＝別府麻衣　文＝山賀沙耶

PROFILE

勅使河原純

Jun Teshigawara。美術
評論家。經營『JT-ART-
OFFICE』，希望更多的民
眾可以享受美術鑑賞的樂趣。
（http://www.jt-art-office.
com）。座右銘是『藝術是心
靈之窗，我願將美術帶來的愉
悅分享給每一個人』前世田谷
美術館副館長。

1

今 年 當 紅 美 術 館 景 點 ！

Pick up
1

名畫群集『國立新美術館』VS
王道之最『國立西洋美術館』

「近年來，東京美術館中必去的景點，首推『國立新美術館』。2012
年度的特展，論質論量都無人能敵。目前公開的行程為3月～6月的塞
尚展以及4月～7月的大聖彼德堡隱士館展。唯一能和國立新美術館匹
敵的對手是位於東京上野，帶有傳統風味的『國立西洋美術館』。哥
雅展於此展至2012年1月，今後的特展也很令人期待。」

今年度的特展中，哪一間美術館的展覽最
能引發話題呢？另一方面，新改裝的『東
京都美術館』又會以怎樣的風貌現身在大
家的面前呢？在此，使河原純將為您預測
2012年度最受矚目的美術館！

國立西洋美術館 ➡ P114

國立新美術館 ➡ P030

就美術館今後的趨勢走向，有哪些點是值得注意的呢？

東京都內有大大小小超過一百間以上的美術館，每年都會透過無數的特展和研討會來互相較和分析了今年度美術館展的動向趨勢。在此，我們請美術評論家勅使河原純先生來分析了今年度美術館展的動向趨勢。

「我想今年度最受矚目的美術館，就是今年重新開館的『東京都美術館』吧。東京都美術館休館長達2年，將於2012年4月重新開館，今後必定會持續撼動美術界。」

「2012年6月開始，『莫瑞泰斯博物館展』，在中將會展出當紅畫家維米爾的最高傑作『戴珍珠耳環的少女』，必定也會引發一陣旋風。此外，2007年開張的『國立新美術館』今年將推出重量級的展覽。「六本木的國立新美術館現在已然成為一個公認的景點，今年也將推出很多精彩年

絕倫的特展，敬請期待。」

而對勅使河原純先生來說，今年最期待的卻是『國立近代新美術館』。

「國立近代新美術館發展比國立新美術館稍遲一些，卻開拓了一個截然不同的路線。我非常期待2012年2月在此展出的波洛克・傑克遜展。這裡的特展的主題都相當有趣，今後可望引發一片熱潮。」

今年度中，各大美術館還會陸續推出許多有趣的特展，讓我們屏息以待吧！

別急別急，還有很多值得注意的美術館喔！

● 練馬區美術館
P142
「去年曾舉辦礒江毅、松岡映丘等個展。擅於用獨特且有趣的方式深入解讀這些創作者。在地方政府的美術館中，這裡算是一個相當活躍的機構。」

● 府中市美術館
P146
「『石了順造的世界』將於此展至2012年2月26日，這是首度以漫畫為主題的展覽。」

● 原美術館
P046
「美術館中充斥著琳瑯滿目的現代美術，2012年3月11日止將展出歐棟尼耶展，今年度也將用眾多奇異的現代美術來混淆我們的視覺感官。」

● Watarium 美術館
P070
「Watarium 每次都會作出他們獨特的特展，例如展至2012年3月25日的重森三玲的庭園造景展，就堪稱精彩絕倫。」

Pick up 3

春天重新開館的 『東京都美術館』

「今年度最受到注目的，不外乎就是於2010年休館進行大規模的改裝，於2012年春天重新開館的『東京都美術館』。2012年春天開始，東京都美術館將會生出更多魅力個展來震撼美術界。自4月開館至6月底，預定展出莫瑞泰斯博物館展。」

東京都美術館 → P058

Pick up 2

企畫具有獨特的風格 『國立近代美術館』

「『國立近代美術館』於2012年2月～5月因推出波洛克・傑克遜這一位新手作家的展覽，而受到各界矚目。」國立近代美術館規模不及六本木國立新美術館，傳統力不及上野的國立西洋美術館，卻能生出如此獨特的展覽，令人驚豔。這堅持走出自我獨特路線的美術館，今後的發展真讓人期待。」

國立近代美術館 → P124

各地出現了很多藝術專屬的小空間，這些空間既不是「美術館」也不是「藝廊」，無法將它明確歸類於任何一方。勅使河原先生將為你解說這新一波的藝術潮流。

②

各地紛紛竄出新的藝術空間

藝術品從美術館出走，移動到一個讓大家都能親手觸摸到的場所!?

以往，「藝術品通常只能在美術館裡觀賞」，而這個印象已瀕臨瓦解；而新的藝術空間，打破了「美術館」「藝廊」的形式，如雨後春筍般遍佈於東京各地。

「即將於2012年4月開幕的涉谷新地標『涉谷Hikarie』，預定要將其中一個樓層用作藝術專區，設置藝廊和展示空間，打造涉谷藝術新據點。

其他還有很多無法定位的藝術空間，例如用廢棄學校來舉辦創作性的展覽和活動的『3331 Arts Chiyoda』和『世田谷手作學校』。這兩個地方都是向公家單位申請廢棄的空間打造而成的。

「這引領時代的產物，以前被稱作藝術的替代空間，如今這個說法已過時，因為這另類的藝術空間已成為美術界的新潮流。」

涉谷的新地標即將開幕！

Shibuya Hikarie 8/
澀谷Hikarie 8／

預定於2012年4月開幕，直通涉谷站的超高複合式大樓。館內有電影院和活動會館等文化設施。此外，具娛樂性的商業設施也紛紛入駐，成為涉谷的新地標。大樓8樓將設置創作空間「8／hachi」，意圖躍昇為亞洲創作的樞柸。主要用作藝展示．販賣藝術作品，並定期舉辦特展和研討會等，打造一個多功能的空間，成為一個全新的藝術資訊平臺！。

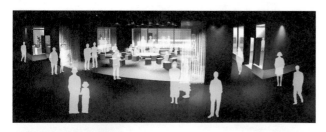

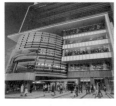

上：創作空間「8/」的想像圖。
左：涉谷地區充斥著時尚、音樂、電影相關設施。

DATA

涉谷 HIKARIE

涉谷區涉谷 2-21-1
http://www.hikarie.jp/
MAP：18
※ 預計 2012 年 4 月 26 日開幕

東京藝術深度之旅

part, 3

不可錯過的東京藝術最前線

除了硬體設施之外，藝術展也是人們親近藝術的另一個途徑。第 7 屆的『Art Fair東京2012』將於2012年3月30日～4月1日期間在東京國際會議中心登場，國內外共有一百三十個以上的藝廊參展，現場也會展售各式各樣的藝術商品。

國際的世界都市都有一個共通的特點，就是會定期舉辦國際藝術展。雖然日本各地都有

藝術展覽，但其中唯有『Art Fair東京』的規模可以和紐約、巴黎、倫敦等國際大都市相抗衡。

如今，藝術跳脫ㄌ美術館和藝廊的框架，移動一般人可以觸手可及的地方。「例如『東京天空樹』也是澄川喜一的一個設計作品。這個天空樹不僅改變了人的一個設計作品。這個天空樹不僅改變了人潮和藝術潮，也改變了所有的一切。因為它的出現，復興了東京東側的下町文化，西側今後也要再加油啊！」

一起來看一下日新月異的美術電影吧！

「我想很少人會去注意所謂的美術電影，實際上他們不僅品質高，內容也相當地有趣。今年度將會公開 2 部 3D 動畫片，讓大家見勢一下洞穴壁畫的震撼力。使用高度的技術不斷進步更新，今後將會推出更多優秀的作品。」

『世界最古老的洞窟壁畫 3D 被遺忘的夢的記憶』
2012 年 3 月 3 日～ 首映會

拍攝世界上最有歷史的洞窟壁畫，再以 3D 影像立體呈現，讓你親臨洞窟旋覽的壓迫感。由韋納荷索導演執導。

『驚艷布魯哲爾』
2011 年 12 月 17 日～ 首映會

於 16 世紀東方繪畫巨匠布魯哲爾的畫中加入動態效果，讓觀眾彷彿身歷其境地進到繪畫作品中。由利茲‧馬雷斯基導演執導的藝術電影。

PICK UP 3

誕生於千代田區的藝術複合設施

3331 Arts Chiyoda

3331 Arts Chiyoda

改裝老舊的練成中學，於2010年開幕。目標是「成為美術新據點」，於各藝廊舉行各式各樣的展覽和活動。館內可自由參觀，欣賞教室內各個藝術家和創作者的作品。此外，部分藝廊空間、體育館、會議室也可租借使用。

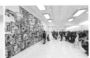

右：POCOR ART 全國公募展 vol.2』的藝廊對話的場景。
左：『佐佐木耕成展』巨大抽象畫的館內展示景象。

DATA

3331 Arts Chiyoda
千代田區外神田 6-11-14
☎03-6803-2441
http://www.3331.jp/en/
《設施》：
開館時間：10:00~21:00
休館：盆蘭節、元旦假期。
入館費：免費。
《主要藝廊》
會場時間：12:00~19:00（因各展覽館而異）
休館：星期二（因各展覽館而異）
入場費：因各展覽館而異。
MAP：6

PICK UP 2

其他創作者舉辦活動的藝廊和工作室

IKEJIRI INSTITUTE OF DESIGN

IID 世田谷手作學校

2004年於舊池尻中學廢棄後改裝再開幕，開設各創作性的教室，舉凡設計‧建築‧影像‧食物‧藝術‧時尚等等，也充當各工作室、藝廊和咖啡廳使用。此外，也附設多功能空間和試映室等公共場所，舉辦各式各樣的活動和研討會。

右：研討會可自由報名參加。
左：這多功能的空間，也可用作藝廊，也可租借使用。

DATA

IID 世田谷手作學校
世田谷區池尻 2-4-5
☎03-5481-9011
http://setagaya-school.net/
一般開館時間：11:00~19:00
休館：星期一
入館費：免費
MAP：19

Part.4 ≪

來了解一下基本的美術鑑賞的方法吧！

朝美術館達人之路邁進

在逛美術館之前，我希望你們先了解一些小訣竅和基本規則。本書中，美術評論家勅使河原純將告訴你如何享受美術館，從逛美術館的基本方法以及常識，乃至於美術鑑賞的技巧都將一一揭示。

監修＝勅使河原純（參照P18）　插圖＝花島由紀

《基本編》

Point 2

避免擁擠的人潮，平日中午前為最佳看展時段

如果想要避開人潮慢慢看展的話，最好就要避開周末和特展期快結束的時間。最好就是在平日中午前，或天候不佳的陰天。美術館基本上星期六日不會休館，大多休星期一。此外，在換展期間，也會閉館一段時間。一般而言，最後入館時間為下午4點半，也有部分美術館閉館時間較早，所以在看展前要先確認好美術館的營業時間。

Point 1

首先，我們先來了解美術館究竟是個什麼樣的地方吧。只要具備這些基本常識，誰都能盡情暢遊美術館喔！

Point 3

也有美術館能帶小孩一起去

很多人會以為帶小孩就不能進美術館，其實並不然。有些展覽適合小孩觀賞，美術館也會準備一些孩童專用的解說和猜謎遊戲。甚至有些美術館有附設托兒所，有小孩的你可以好好利用一下這個服務喔！

先確認自己有興趣的展覽

暢遊美術館，最快的方式就是去看自己有興趣的展覽。展覽大致分為期間限定並有特定主題的「特別企畫展」，以及公開館藏的「常設展」。你可先從自己有興趣的作品或展覽著手。

參訪美術館的關鍵字 必備知識大全

《西洋美術編》

◆ 文藝復興【14〜16世紀】 Renaissance

以古希臘、羅馬文化復興為目的14世紀於義大利佛羅倫斯（Firenze）發跡，之後普及於世界各地，以復興與古希臘、羅馬為目的的文化運動。遠段時間，留下不少音樂、建築、美術、文學等各種領域的優秀作品。在美術史上，16世紀的文藝復興與為全盛時期，出現了達文西等對後世影響深遠的天才藝術家。主要的藝術家有李奧納多·達文西、米開朗基羅、拉斐爾等。

◆ 巴洛克、洛可可【16世紀末〜18世紀】 Baroque/Rococo

特徵是運用優美的曲線作裝飾16世紀末在歐洲流行的樣式。巴洛克的特徵是採用動態扭曲的造形，配上過度的裝飾，造就一種全新的藝術表現方式。巴洛克繪畫先驅者卡拉瓦喬的作品中，可看到強烈的光線對比。其後，以纖細優美曲線為裝飾技法的洛可可風潮竄起。主要的藝術家有卡拉瓦喬（巴洛克）、華鐸（洛可可）、布雪（洛可可）等等。

◆ 新古典主義【18世紀後半〜】 Neo-Classicism

旨在表現普遍的價值觀18世紀末發起的古希臘羅馬的回歸運動。為反對裝飾華美膚淺的洛可可主義，遠要尋時代重視素描和形狀，追尋普遍價值的表現形式。此外由於拿破崙的登場，一些以描繪英雄為主題的作品。主要的藝術家有大衛、安格爾等。

◆ 浪漫主義【18世紀後半〜】 Romanticism

重視非現實，個人和內在層面與新古典主義同時誕生於18世紀，和新古典主義相互抗衡。其表示方式一反新古典主義的協調、均衡、充滿思想的理性之美，取而代之的是，重視非現實、幻想、個人和內在層面的深醒。代表的畫家有泰納、傑利柯、德拉克洛瓦、弗里德希、哥雅等。

◆ 巴比松畫派【19世紀初〜】 cole de Barbizon

描繪自然和人本來的生存方式

也可以單獨利用館內的商店和咖啡廳

很多地方不用買票進場,也可以進入館內燈光美氣氛佳的咖啡廳喝咖啡,到美術商品店添購一些小商品。美術館內的餐廳會配合當季的特展推出一些特別的菜單。在展覽上看到喜愛的作品,之後也可以到商店裡購買一些明信片和周邊商品,留下美好的回憶。專業人士甚至收集他們喜愛的種類和作家的展覽目錄。

善用美術館的研究員

遇到任何疑問,都可詢問館內的工作人員。他們會依你詢問的內容,派資深解說員、解說義工或研究員來為你解答。有一些研究員相當熟悉當地的文化和觀光地,也可以藉此問出一些旅遊情報。

在解說面板上確認年表和地圖

在展區內都會有「順路」標示。依標示前進,並於解說面板上,確認年表和地圖,大致記一下作者的出生年月日和生涯的轉捩點,以及當時的社會狀況和 2~3 個曾經居住過的城鎮,即可增加美術的知識,享受展覽的過程。

2 大原則:「不傷及作品」「不給他人添麻煩」

這 2 點是最基本的禮儀。基本上不能碰觸作品,作筆記時盡量用鉛筆,而非原子筆或簽字筆。看展時不要穿會高跟鞋等會發出聲響的鞋子,講話時也盡可能不要造成他人的困擾。

活用預售票和優惠券

請善用預售票。特展的預售票遠比當日票便宜,也可以避開當紅展覽的購票排隊人潮,在便利商店和Ticket Bia,以及JR上野站的「綠色窗口」都可購買。

◆ **寫實主義〔19世紀初—〕**
以現實社會農民的生活為主題與新古典主義的理想之美和浪漫主義的幻想世界相抗衡,將眼光轉於現實社會。以貧窮的農民生活和資產階級的諷刺畫為主題,擁棄神話人物和貴族的肖像畫。寫實主義的代表作家庫爾貝首次的大作『奧南的葬禮』,就是描繪農村葬禮的場景。主要代表的畫家有柯洛、米勒等。

◆ **印象派〔19世紀後半—〕**
重於呈現光與時間的流動和變化於印象派之後,前衛的代表畫家以法國為首,蔓延至全世界的藝術運動。1874年在巴黎舉辦的展為契機,之後眾多畫家紛紛加入會場的前衛性的畫家總稱為後印象派。代表性的畫家有,點描派印象派,擅長以細膩繽紛的點來建構畫面上的風景。其他還有梵谷、高更、羅德列克等代表性畫家,皆打破傳統形式,採用個人的風格形式來作畫。

◆ **Post Impressionism**
後期印象派〔19世紀後半—〕
活躍於印象派之後,前衛的代表畫家於印象派後陸續嶄露頭角,活躍的地區以法國為中心的前衛性的畫家總稱為後印象派。代表性的畫家有,以抽象的形式描繪自然和靜物的塞尚,點描派印象派,擅長以細膩繽紛的點來建構畫面上的風景。其他還有梵谷、高更、羅德列克等代表性畫家,皆打破傳統形式,採用個人的風格形式來作畫。

◆ **Naive Art**
樸素派〔19世紀末—〕
業餘畫家對獨特樸素風格製作出眾多強而有力的作品業餘畫家以及未接受過傳統美術教育和技術訓練的人所製作的繪畫中,帶有樸素的力道,具有獨創性的風格。代表畫家有巴黎的海關機構職員亨利・盧梭等。

◆ **Art Nouveau/Art Deco**
新藝術派/裝置藝術〔19世紀後半—〕
於工業化、量產的黎明期出現的設計和建築新藝術派蔓延於19世紀末期,採用植物般的曲線打造有機性的裝飾性的設計。裝置藝術於1925年舉辦的巴黎萬國博覽會中大放異彩。當時的社會正逢急速工業化和量產化,這一學派對於當時的設計和建築產生了極大的影響。主要代表的畫家有萊�等。

《鑑賞術編》

可能很多人會認為美術鑑賞聽起來好像很難。
實際上，美術館是一個不費吹灰之力就可造訪的地方。
在此，勅使河原先生將為你介紹幾個鑑賞方法，幫助你更親近
美術館中的著名畫作。

Point 4

嘗試不同的方式看展
可邊走邊看或坐下來慢慢看

展覽會場中，在展覽的主要作品前方都會放一張長椅，坐下看個幾分鐘，漸漸就能看到你之前未察覺到的部分。如果作品太大，必要走邊看的話，就在前面來回穿梭也別有一番樂趣。此外，你也可以在放空的狀態下凝視作品，試著用身體去感覺。

Point 3

找出作品中的「！」和「？」

美術鑑賞中，最重要的部分就是找出作品中的「！」（驚艷點）和「？」（疑問點）。例如，「這個作品用的顏色真好！」、「裡面的人物為什麼要微笑呢？」，就算是很細微的地方也沒關係，盡量拓寬自己的思考層面。這些「驚拓」與「疑問」會持續在自己的體內累積，並內化成你的一部分，讓你愈來愈享受美術鑑賞的愉悅。

Point 1

尋找自己喜愛的作品

很多人會以為到美術館就必須將所有作品囫圇吞棗全部看一遍，其實不然。就算是歷史大作，如果不是自己喜歡的作品，就一點意義也沒有了。所以首要之急，就是找出自己「喜歡」的作品，並去思考你為什麼會喜歡它，這就是美術鑑賞的第一步。再者，還不喜歡美術鑑賞的人，可看2~3個朋友一起去，如此一來也可以了解他人的觀賞，釐清自己的想法。

Point 3

前後遠近，上下左右
改變自己觀賞的角度

試著將作品放近拉遠觀看。唯有將作品放遠才能看清整體的樣貌，「畫面左右如何平衡？」「如何引導觀眾視線？」這些都是很值得思考的問題。放近仔細觀察，就會感受到作者用筆的氣勢、以及意想不到的配置，以及用色的熱情。下次看展時，不妨試著從正面旁邊後面各個角度去觀察作品吧！如果作品後面有觀看的空間，那可能是美術館特意安排的喔！

Pop Art
◆普普藝術〔20世紀中─〕

在雜誌、廣告、漫畫、報導照片中呈現出藝術

作畫，獨自摸索出自由的作畫風格，又稱為「紐約派」。主要的畫家有羅斯科、波洛克等。

1950年代後半～1950年代美國繪畫全盛時期的繪畫運動。有明確的描繪對象，強調真正的物理性，在作畫這個行為上表現出強烈的個人主張。脫離傳統的枷

Abstract Expressionism
◆抽象表現主義〔20世紀初─〕

爾等。

翻成日語，即指「巴黎派」，活躍一時的畫家們。不隸屬任何流派和學派，但深受野獸派、立體派、非現實派的影響，而確立了各自的風格，蘊育出許多風格獨特的畫家。主要的畫家有尤特里羅、夏卡

從外國聚集到巴黎並活躍一時的畫家們集至法國巴黎的蒙馬特或蒙帕那斯，

École de Paris
◆巴黎畫派〔20世紀初─〕

馬格利、達利等。

無意識的世界、夢境與幻覺之中，致力於想利用在繪畫中呈現人類的本質和絕對性的現實。主要的畫家有米羅、

1924年，法國詩人布列頓發表了「超現實派宣言」，因而帶動了超現實派的思想和藝術運動之一的「超現實主義」。超現實派的畫家平日多沉浸於

沉浸於無意識、不合理的世界之中

Surrealism
◆超現實派〔20世紀初─〕

論紛紛。在他的畫布上，可感受到各式各樣的觀點。

1970年畢卡索發表了「亞維農姑娘」，引起美術界議出現了這革命性的繪畫手法，以畢卡索、布拉克為首。

塞尚從遺留給後進的信中，曾鼓勵這些後輩：「用圓筒、球、圓錐的形式來觀察自然」，因此在20世紀初就

從各種角度來描繪同一幅畫

Cubism
◆立體派〔20世紀初─〕

的代表畫家有馬諦斯、盧奧、烏拉曼克、德朗等。主要

詞，因而得名。用色大膽而鮮艷，利用歪斜曲線造就這近感，藉以表達情感，為野獸派畫作的一大特徵。

Fauve是法文的「野獸」的意思。這個名詞始於1905年的巴黎秋季藝術沙龍，藝術評論家對於畫家們強烈的繪畫風格，講出「彷彿置身野獸牢寵般」這樣的形容

如野獸般狂放的風格

Fauvisme
◆野獸派〔20世紀初─〕

Point 7

建築物、景觀和設施也不可錯過

有些美術館，在入館前就能讓你瞭望綠意，美術館的建築本身就是一個建築作品。欣賞完美麗的作品後，到館內的咖啡廳坐坐，品嘗美味的料理或喝個茶與三五好友暢談片刻。當你感受到任何「美」的事物時，表示你已經進入藝術的世界了。

Point 6

「依時間場所」，作品會呈現不同的面貌

觀賞同一件作品，其呈現的面貌也會隨觀者的心情而有所不同。在悲傷和興奮的時候，會對作品有不同的感受。有些作品，甚至有能量讓你看一眼就心情雀躍。而美術館為了要讓觀賞者能徹底享受作品，也會確實整理資料，在展示方法上下一些小工夫。身為觀眾，不妨試著解讀其中的奧妙，對照作者的人生，會加深你整個鑑賞過程的深度和廣度。

Point 5

注意作者傳達的訊息和作品名

當你比較習慣鑑賞繪畫後，即可開始注意作品以外的部分。例如畫中所傳達出的訊息，藉著觀察畫中的配置，來揣摩作者的個性，也是一件很有趣的事。想想作者作畫當時的心情和想法，也是一件很重要的事喔！

Point 8

參加研討會，體驗藝術之美

有些美術館除了展示作品外，也有舉辦研究會等活動，來解說當季的作品。如果你喜歡熱鬧，不妨參與看看這一類的活動。如果你想要安靜看展，最好避開活動假日。在一些歷史文物、古美術、先史發掘品等展覽中，需要有人為你解說時，可積極利用聲音導覽。相對於此，現代美術因解讀的方式較自由，有解說反而會侷限住你的想法。

《日本美術編》

◆ 大和繪（9世紀末）

興起於平安時代的國風文化

日本繪畫的形式概念之一。和中國風繪畫「唐繪」和「漢畫」有所區隔，是以日本的名所和民上風情為題材的繪畫。興起於平安時代國風文化時期。代表作品有『源氏物語繪卷』等。主要由土佐派和狩野派畫家所作。

◆ 水墨畫（13世紀末）

Suibokuga

用墨汁單色來表現深淺濃淡和渲染力

使用單一墨色作畫，運用濃淡和渲染出極緻的張力。特徵技法是將近處物加深、遠處物畫淡的遠近感表現方式。這項技法最初被用於中國唐朝後期的山水畫上，於鎌倉時代和禪宗一同傳至日本。

◆ 寫生畫（18世紀末）

Shaseiga

於繪畫中呈現動植物原本的風貌

從18世紀末，描繪動物和植物原始風貌的寫真畫開始流行。其中，圓山應舉這個畫家當時京都紅遍一時，無人能出其右。

◆ 浮世繪（17世紀後半─）

Ukiyoe

描繪庶民生活的風俗畫

描繪庶民生活的風俗畫。始於17世紀，於江戶時代由菱川師宣正式確立。原本是以徒手作畫而成。到了後期逐漸出現鮮豔的多彩印刷，又被稱為「外光派」。主要代表的畫家有菱川師宣、葛飾北齋、歌川廣重、東洲齋寫樂等。

◆ 洋畫（20世紀─）

Youga

從歐洲傳至日本的作畫風格

由至歐洲留學的畫家黑田清輝帶到日本的作畫風格，運用明亮的色彩，又被稱為「外光派」。主要代表的畫家有黑田清輝、青木繁、岸田劉生等。

◆ 日本畫

Nihonga

採用日本獨特的作畫形式

相對於明治年代導入日本的油彩（油畫），出現了採用日本的傳統技法和作畫形式的日本畫，筆觸細緻，用色輕柔。主要畫家有竹內栖鳳、橫山大觀、速水御舟等。

現今美術中的藝術動向之一。以小報、唐卡、海報、報導照片為媒材，將這些大量消費的媒體工具昇華成為藝術，以全新的方式來呈現。代表的畫家有安迪·沃荷、羅依·李奇登斯坦。

如何善用本書，重點介紹！

TOKYO美術館使用說明

這裡有刊載一些資料，幫助你在短時間內了解各美術館的特徵和魅力所在。
隨意翻閱一下，從中找出自己的最愛吧！

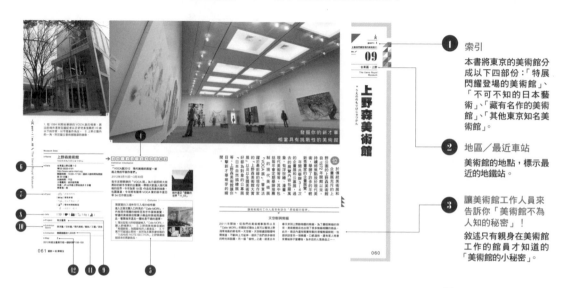

❶ 索引

本書將東京的美術館分成以下四部份：「特展閃耀登場的美術館」、「不可不知的日本藝術」、「藏有名作的美術館」、「其他東京知名美術館」。

❷ 地區／最近車站

美術館的地點，標示最近的地鐵站。

❸ 讓美術館工作人員來告訴你「美術館不為人知的秘密」！

敘述只有親身在美術館工作的館員才知道的「美術館的小秘密」。

❾ Project
展覽會的形態

表示展覽的呈現形態。特展、常設展，會兩邊都有。

❿ Exhibition Genre
展覽的種類

展覽作品內容的種類。西洋畫、日本畫、現代美術、古美術、雕刻、版畫、工藝或其他。

⓫ Collection
館藏總作品數

表示館藏作品總數。

⓬ Map
美術館地圖

地圖請參照附件。

❼ Point
重點

這裡將美術館的特徵用5個符號來分類標示，讓你一目瞭然，可依喜好來尋找喜歡的美術館。

	建築物特殊…美術館本館是由有名的建築師，設計者設計，美術館建築物為必看項目之一。
	環境卓越…有附設大庭園，可親近大自然的美術館。
	品味悠閒的一天…需花長時間慢慢品味的大型美術館。
	零碎時間輕鬆逛…地點方便，即使時間不多也可以輕鬆看展。
	和孩子一起去…館內有適合小孩觀賞的企畫和展覽。

❽ Facility
附設設施

美術館內附設的設施和服務以6個圖示來標示。在去美術館前請先確認這些圖示。

| 餐廳 | 咖啡廳 | 美術品商店 |
| 寄物櫃 | 圖書館 | 無障礙空間 |

❹ 請注意！2012年的特展

介紹2012年預定展演的特展和展期，展期會視情況變更，請事先確認。

❺ Column
專欄

公開各美術館的館藏作品相關資訊，讓你能盡情享受美術館的深度和廣度。

❻ Data
美術館的基本資料

包括地址和網址等基本資料，並標示元旦假期、換展期間以外的休館時間。換展時美術館也會暫時休館，請事先確認。

期間限定經典特展登場，現在非去不可

21

The National Art Center, Tokyo / Mori Art Museum / Suntory Museum of Art / Museum of Contemporary Art Tokyo / Hara Museum of Contemporary Art / Setagaya Art Museum / Mitsubishi Ichigokan Museum,Tokyo / The Ueno Royal Museum / Meguro Museum of Art, Tokyo / Tokyo Metropolitan Museum of Photography / Panasonic Shiodome Museum / The Shoto Museum of Art / The Watari Museum of Contemporary Art / 21_21 DESIGN SIGHT / Gallery Tom / POLA MUSEUM ANNEX / Discovery Museum / INAX Gallery / Shiseido Gallery / TOTO GALLERY・MA

想要認識當季的藝術和世界性的話題作品，
一定要去看各美術館費時費力精心籌備的特展。
在此，為大家介紹一些充滿創意，讓民眾讚不絕口的美術館。

喜愛藝術的你絕對不能錯過！

今年最受矚目的特展！

很多人去美術館，是因為「那裡有想看的特展」。
今年，有哪些特展是一定要看的呢？
我們讓美術評論家勅使河原純先生來告訴你今年看展的重點。

監修＝勅使河原純（參照P018）
攝影＝Arata Jun　撰稿＝山賀沙耶

01

比較看看 3 個維米爾展吧！

「維米爾作品從 10 多年前開始就深深觸動女性的心，在國內外掀起一股風潮。今年內，東京都內就有 3 個地方展示他的作品。在東京可看到維米爾的 5 個名作，分別為『戴珍珠耳環的少女』（東京都美術館）、『戴珍珠項鍊的少女』（國立西洋美術館）以及三件有關「信」的作品（The Museum），在觀展的同時，也可觀察看看 The Museum 有哪些特別的地方。」

Schedule

莫瑞泰斯博物館展
荷蘭東方繪畫至寶
2012年6月30日（六）～9月17日
（國定假日）
▶ 東京都美術館（P058）

柏林國立美術館展
～窺探歐洲美術400年～
2012年6月13日（三）～9月17日
（國定假日）
▶ 國立西洋美術館（P114）

維米爾的情書展
2011年12月23日（國定假日）
～2012年3月14日（三）
▶ Bunkamura The Museum（P151）

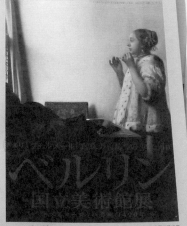

2012年 6月13日(水) - 9月17日(月・祝)
2012年10月9日(火) - 12月2日(日)

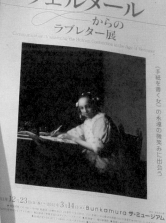

コミュニケーション 17世紀オランダ絵画から読み解く人々のメッセージ
フェルメール
からの
ラブレター展
Communication: Visioneering the Human Connection in the Age of Vermeer

『手紙を書く女』の永遠の微笑みに出会う

2011年12月23日(金・祝)～2012年3月14日(水)まで Bunkamura ザ・ミュージアム

Johannes Vermeer (1632-1675)
ヨハネス・フェルメール

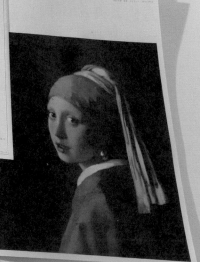

02

埃及的至寶
莅臨東京

「近年來，世界遺產受到各界矚目。而今年，在美術館也看得到寶貴的古代遺產。」有世界最長37cm的『死者之書』紙莎草書、木乃伊和棺材、護身符和裝身器具等，『大英博物館』的館藏共160件，將來到東京六本木。展場在『森美術館』樓下的『森Arts Center Gallery』。

Schedule

大英博物館　古代埃及展
2012年7月7日（六）～9月17日（一）
▶ 森Arts Center Gallery

每個特展都會由不同的角度切入藝術，藉此帶領大家享受藝術。今年有很多經典的特展，其中也有美術評論家敕使河原純先生相當注目的展覽。

除了以下介紹的展覽外，其他可能會引起話題的還有3月份登場的『Bunkamura The Museum』的『達文西展』、『東京國立博物館』的『波斯頓美術館展』、『國立新美術館』的『大聖彼德堡隱士館展』、從8月開始的『上野森美術館』的『圖坦卡門展』等等。

此外，雖然下半年度的特展展程目前尚未公開，但「2011年度寫樂展大受好評，下半年可能還會有浮世繪系列的特展」。請拭目以待。

紐約派抽象表現主義的代表畫家波洛克·傑克遜。將於『東京國立近代美術館』舉行日本首度的回顧展。把巨大的畫布平鋪在地上，再用書具把顏料滴濺在畫布上，使用「滴畫法」畫製的名作「行動繪畫」這次將帶來到日本。「這必定是今年度中最受注目、規模最大的特展之一」。
—

Schedule

誕生100年紀念　波洛克·傑克遜展
2012年2月10日（五）～5月6日（日）
國立近代美術館（P124）◀

03

傳說中的畫家波洛克·傑克遜
日本首度的回顧展
—

04

今年度一定要去看的塞尚展
—

保羅·塞尚可說是「近代繪畫之父」。「塞尚在日本相當受歡迎，目前已經有舉辦過幾個塞尚的特展，而這次主打『100%的塞尚』，整個展場中展示的全是塞尚的作品。」包括油彩、水彩、素描等80件作品，讓你一整天都沉浸在塞尚無比的魅力當中。

Schedule

塞尚
—巴黎和佛羅倫斯
2012年3月28日（三）～6月11日（一）
▶ 國立新美術館（P030）

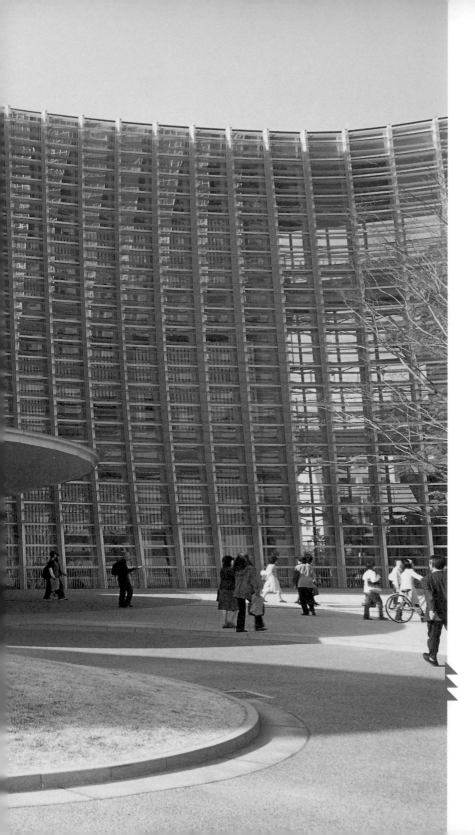

part - 1

21間美術館特展閃耀登場

no.

01

港區・六本木

The National Art
Center, Tokyo

▼ こくりつしんびじゅつかん

國立新美術館

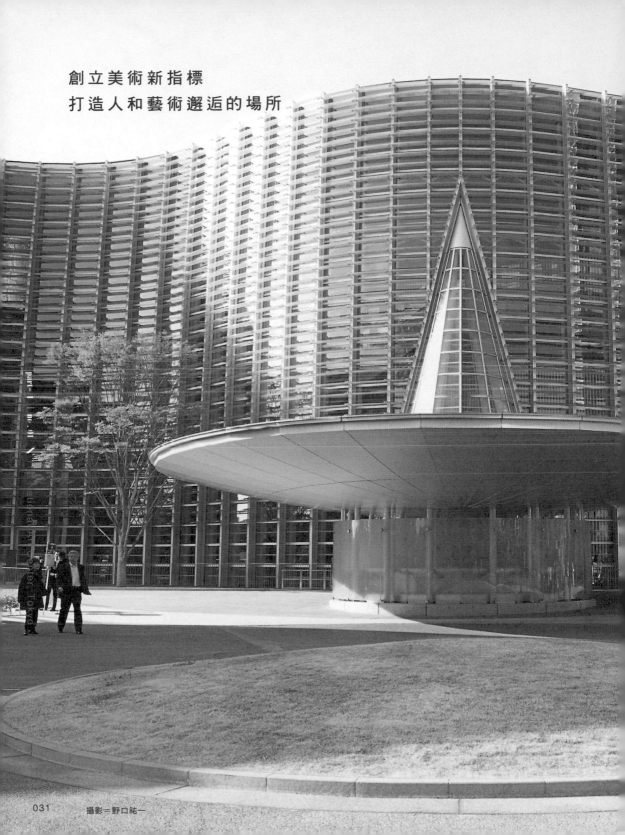

創立美術新指標
打造人和藝術邂逅的場所

攝影＝野口祐一

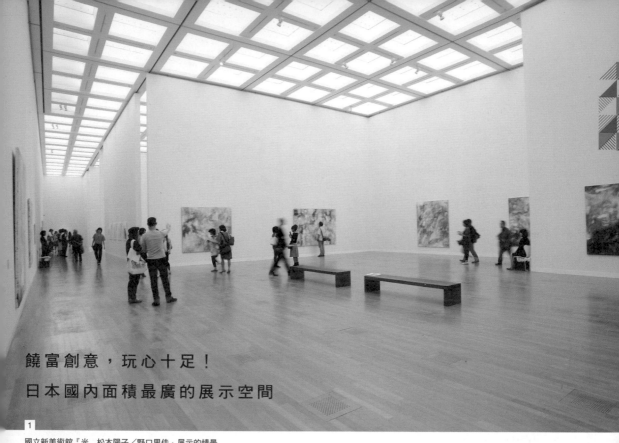

饒富創意，玩心十足！
日本國內面積最廣的展示空間

1
國立新美術館『光　松本陽子／野口里佳』展示的情景

國立新美術館於2012年1月開館滿五周年。美術館的建築由建築師・黑川紀章設計，波浪曲線的壁面貼滿玻璃，中庭內聳立了兩根高度21.6m的逆圓錐形柱，美術館的建築空間本身就是一個精緻的藝術品，空間內玩心四溢，同時蘊藏著細膩的質感，展現出各種不同的面向。

本館「並無特定館藏作品」。而是將這廣達一萬四千平方公尺的展示空間用作各式各樣的活動，例如特展和美術機構的展覽會場，以及一些建立美術新指標的自主特展，也會和報社共同舉辦展覽會。

館方會定期收集展覽的資訊並提供給民眾，是日本國內展覽資訊最齊全的地方。此外，館內也舉辦老少皆宜的研究會、講演，舉辦推廣教育的相關活動等等。

美術館工作人員來告訴你「美術館的秘密」

館內充滿了各種小巧思，讓人心靈徹底放鬆

國立新美術館是東京都心內一個喘息的空間，可讓人在舒適的環境下安心享受藝術。館內放置了很多設計座椅，疲倦時即可在藝術有空間裡沖洗心靈的疲累，也有人因為太舒服而不小心睡著了呢！此外，在這裏中間的透明電梯也沒有「關門鍵」，這也是為了讓大家能從容進出電梯，充分享受片刻緩慢愉悅的時光。天氣晴朗時，不妨到1樓的陽台，在綠意的擁抱下來個輕鬆的下午茶。

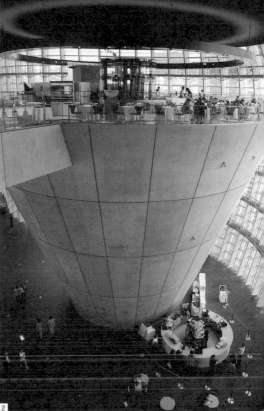

1.充滿巧思的展示空間。
2.巨大的逆圓椎形柱的上方有餐廳和咖啡廳。　3.免費入館，所以也可純粹使用美術館商店和咖啡廳。　4也有托兒服務（預約制）和哺乳室。
5.一樓陳列著名作家具的休憩空間。　6.商標的「新」字，每個部分都褪頁解開來，主要是傳達國立新美術館為「開放性的場所」這個理念。

Museum Data

▶ Name　**國立新美術館**
こくりつしんびじゅつかん

▶ Data　港區六本木 7-22-2　☎ 03-5777-8600（博物館・美術館導覽專線）http://www.nact.jp
開館時間：10:00～18:00、星期五～20:00（最後入場時間為閉館前 30 分鐘）
休館：星期二（逢國定假日順延至隔天）
入場費用：依展覽而異（入館免費）
交：東京 metro 千代田線乃木坂站 6 號出口直通、東京 metro 日比谷線六本木站徒步 5 分鐘
停車場：無

▶ Point　| MUSEUM | 建築物特殊
　　　　　| 環境 環境 | 環境卓越
　　　　　| *州* | 品味悠閒的一天
　　　　　| 人 | 零碎時間輕鬆逛
　　　　　| ♀ | 和孩子一起去

▶ Info　| ◉ | ☕ | 🏬 | 👜 | 📖 | ♿ |

▶ Project　有特展

▶ Exhibition Genre　西洋畫／日本畫／現代美術／雕刻／版畫

▶ Collection　無館藏

▶ Map　20

2012年度特展行程→請參照P158-159

→ 注 意 ！ 2 0 1 2 年 的 特 展
Exhibition Information

『國立新美術館開館5周年
野田裕示
繪畫的形狀／繪畫的姿態』

2012年1月18日～4月2日

野田裕示（Hirozi Noda／1952 年～）持續探究摸索繪畫的新可能性，回顧其過去30 年的研究成果，在日本的藝術中有著舉足輕重的地位。

野田裕示
『WORK 1536』2003年
181.8×259.1cm

野田裕示
『WORK 1620』～『WORK 1625』2004年 116.7×436.2cm
（6件1組）

▼ もりびじゅつかん

森美術館

照片提供＝森美術館

以現代藝術為中心的
色彩繽紛的特展

part-1 | no.02

Mori Art Museum

MORI ART MUSEUM

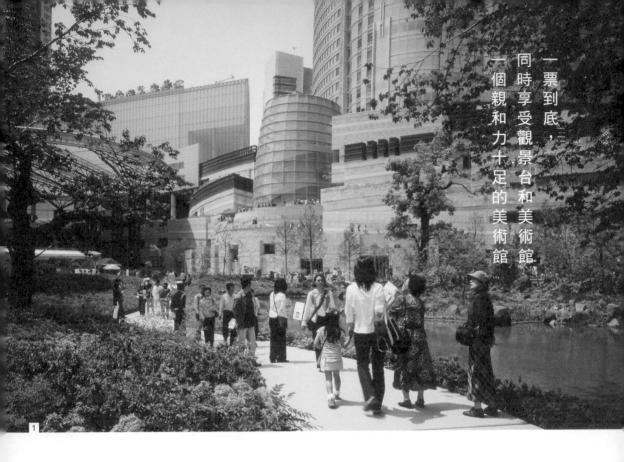

1

一票到底，
同時享受觀景台和美術館
一個親和力十足的美術館

位 於六本木之丘森
之塔53樓的『森
美術館』擁有廣大的展
示空間。以現代藝術為
中心，跨足攝影、設
計、媒體藝術、時尚、
建築等各大領域。

現代藝術是森美術館
的主要核心。因為現代
藝術正能呈現出『當下
時代的各種面向』，並
能解讀分析其中的意
義。另一方面，在美術
館內也看得到現代美術
和古代美術的聯合展
覽，是一個打破傳統框
架的新嘗試。

以「開放」為宗旨，
讓人隨時都能吸收新
知。因此，美術館與東
京 VeiwCity 觀景台的
門票是共通的，讓前來
看夜景的民眾同時也能
看展覽。此外，他們也
致力教育的推廣活動，
以多數民眾為對象，定
期舉辦研究會、研討會
和藝廊論壇等等。

美術館工作人員來告訴你「美術館的秘密」

用『MAMC』來深入了解美術館

所謂的『MAMC』，是森美術館所舉辦的會員活動，目的在於讓會員能更深入了解現代美術。除了美術鑑賞外，還有藝術家的支援活動和各式各樣的展演活動。可在開幕酒會上和藝術愛好者深入交流，並舉辦會員專用的內覽會，以

及作家公開的活動，讓會員能實際看到藝術家的身影，聆聽他們的聲音，並深入了解作品誕生的背景以及製作過程。這是會員獨享的另類服務，讓你的生活充滿藝術，與美術館當好鄰居的絕佳機會喔！

4

3

5

1. 到了假日，六本木總是充滿人潮。　2. 美術館的圓錐形建築。
3. 玻璃窗樓梯的終端，即是美術館的入口。　4. 六本木之丘的象
徵符號——一隻蜘蛛，是出身巴黎出生的美國雕刻家露意絲·布爾喬
亞（Louise Bourgeois）的作品『蜘蛛』。　5. 森美術館售票處
旁邊的美術商店中，販賣著當紅藝術家的周邊商品，讓你能輕鬆
地享受藝術。

2

Museum Data

▶ Name

森美術館
もりびじゅつかん

▶ Data

港區六本木 6-10-1 之丘森之塔 53 樓
☎ 03-5777-8600（博物館 · 美術館導覽專線）
http://www.mori.art.museum
開館時間：10:00~22:00、星期二 ~17:00（最後入
館時間為閉館的 30 分鐘前）
休館：會期內無休
門票費用：依展覽而異
交通：東京 metro 日比谷線六本木站直通六本木之丘
停車場：有

▶ Point

| 𝑀𝑈𝑆𝐸𝑈𝑀 | 建築物特殊

| ▲▲⛰ | 環境卓越

| ✻🎐 | 品味悠閒的一天

| 🚶⏱ | 零碎時間輕鬆逛

| 👧 | 和孩子一起去

▶ Info

| 🍽 | ☕ | 🛏 | 🏕 | 📖 | ♿ |

▶ Project

只有特展

▶ Exhibition Genre

現代美術

▶ Collection

館藏總數約160件

▶ Map

20

2012年度特展行程→請參照P158-159

→ 注意 ｜ 2 0 1 2 年 的 特 展
Exhibition Information

『Lee Bul展：獻給你、獻給我們』

2012年2月4日～5月27日

Lee Bul 是一位韓國藝術家，為亞洲代表藝術家之一。此次展
覽，將展出他 45 件雕刻系列的作品，運用軟雕刻、玻璃、串
珠打造出一個個無懈可擊的精密體態。這些作品是在 1980 年
代韓國經濟成功發展之際，Lee Bul 創業期的初期作品。

Lee Bul『cyborg 半機械人W1』
1998年
185×56×58cm
Collection:Artsonje Center,Seoul
Courtesy:PKM
Gallery | Bartleby
Bickle&Meursault,Seoul
Photo:Yoon Hyung-moon

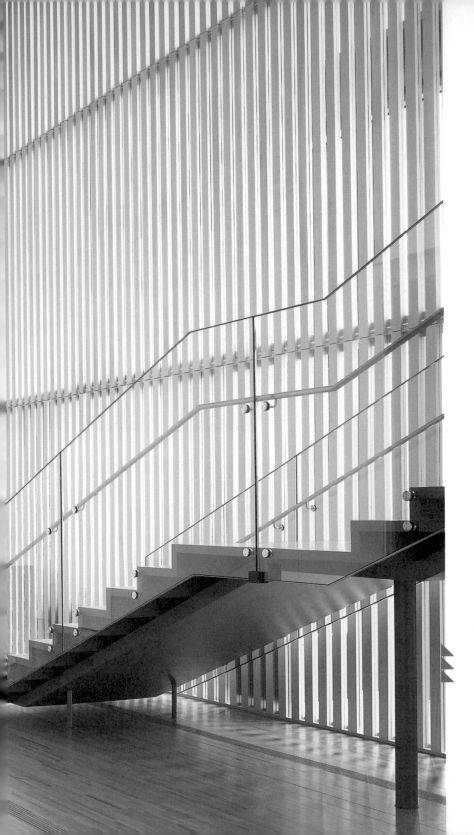

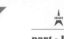

part - 1

21間美術館特展閃耀登場

no.

03

港區・六本木

Suntory Museum
of Art

▼ さんとりーびじゅつかん

Suntory 美術館

part-1 | no. 03 \ Suntory Museum of Art

傳達生活中的美
令人注目的收藏品

1

Suntory貫徹其基本理念「生活中的美」，展示品貼近日本人的食衣住行，包括和服、餐具和屏風等實用性的物品，跳脫「藝術品」的限制，提供人們一個宏觀且輕鬆的方式來欣賞藝術。

館藏多達三千多件作品，包含國寶、重要文化財、重要美術品等。

今年特別受注目的展覽有沖繩回歸40周年紀念『紅型BINGATA』展（沖繩傳統染布技法，6月13日～7月22日）、『御伽草子』展（9月19日～11月4日）、『森林和湖的國境—芬蘭設計』展（11月21日～2013年1月21日）。

館內的設計由知名建築師隈研吾精心設計，運用和紙和木頭等日本傳統素材，打造出摩登的時尚感和古典的沉靜共存的空間。

美術館工作人員來告訴你「美術館的秘密」

絕對不能錯過每年的玻璃展

Suntory 美術館自開館以來，館藏以及展覽活動多以日本傳統美術為主。本館最有特色的館藏當屬玻璃工藝。1961年剛開館時，此類工藝還相當罕見，開幕展即介紹薩摩切子等作家。展示作品超過 1,000 件，打破時空的限制，除了日本和中國的玻璃藝術外，還有來自威尼斯等歐洲各國的作品，以及新藝術運動時期的 Emile Gallé 的玻璃設計。

2012 年，於一年一度的玻璃展中，將展出芬蘭的玻璃藝術。在「永恆的設計 Timeless Design」中出現的簡單又讓人肅然起敬的造型，既是商品，也是一種另類的藝術。觀賞生活中的美·芬蘭玻璃藝術將於聖誕節期間展出，敬請期待。（學藝副部長·土田琉璃子）。

4 2

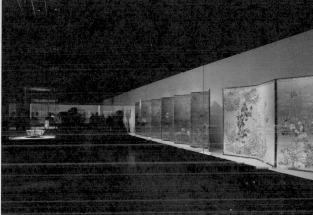

5 3

1.茶室『玄鳥庵』，讓你忘卻都市的喧囂。 2.和風庭園式的戶外空間。 3.展示箱內部的照明；底部用LED燈、上方用螢光燈、再配合一部分的光織，來調節展示品的顏色。 4.樓梯通風處的部分。從窗格空隙間透進來的光線，打造一個明亮的空間。如果展示作品不適合照光，可將窗格關起來。 5.美術館外觀。

Museum Data

▶ Name
Suntory美術館
さんとりーびじゅつかん

▶ Data
港區赤坂9-7-4東京Midtown GALLERIA 3F
☎03-3479-8600
http://suntory.jp/SMA/
開館時間：10:00~18:00，星期五、六~20:00
休館時間：星期二
入場費用：依內容而異
交通：都營地下鐵大江戶線六本木站直通
停車場：無 ※在東京Midtown內

▶ Point
MUSEUM	建築物特殊
▲▲▲	環境卓越
	品味悠閒的一天
	零碎時間輕鬆逛
	和孩子一起去

▶ Info | ○ | ▯ | 🛏 | 🏠 | 📖 | ♿ |

▶ Project 只有特展

▶ Exhibition Genre 日本畫／古美術／工芸

▶ Collection 館藏總數約3,000件

▶ Map 20

2012年度特展行程→請參照P158-159

2012年度特展行程→請參照P158-159

→ 注意！2012年的特展
Exhibition Information

『大阪市立東洋陶瓷美術館館藏 悠久的光采 東洋陶瓷之美』

2012年1月28日～4月1日

從大阪市立東洋陶瓷美術館館藏中，精選出中國陶瓷、韓國陶瓷、日本陶瓷共約140件，展示介紹。

國寶『飛青瓷花生』
元朝 13~14世紀
大阪市立東洋陶瓷美術館館藏
（住友集團寄贈／安宅收藏）
照片攝影＝三好和義

→ 美術館內館藏名品
Collection

『鼠草子繪卷』（部分）
室町～桃山時代 16世紀

老鼠的頭目邂逅美麗的人類公主，一見鍾情並共結連理。然而當老鼠的原形被發現後，就毅

然決然地出家遁世，進入高野山的山院，這就是這一幅畫卷的故事。此故事出自「御伽草子」，故事集多以鳥獸當主角，內容相當幽默有趣，在當時相當受歡迎。『御伽草子』展預計將於2012年9月19日~11月4日展出。

國內最大規模的
現代美術館

part - 1
21間美術館特展閃耀登場
no. 04

江東區・清澄白河
Museum of Contemporary
Art Tokyo

▼ とうきょうとげんだいびじゅつかん

東京都現代美術館

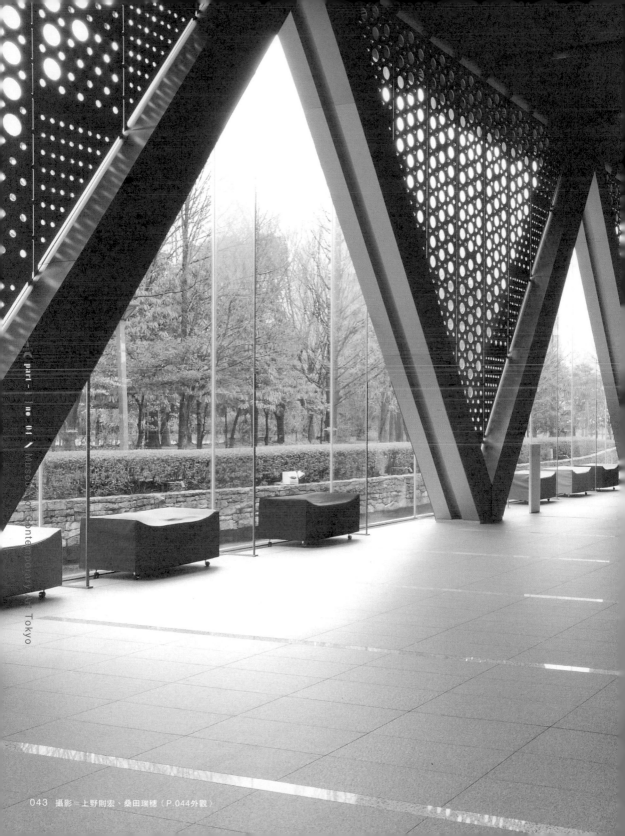

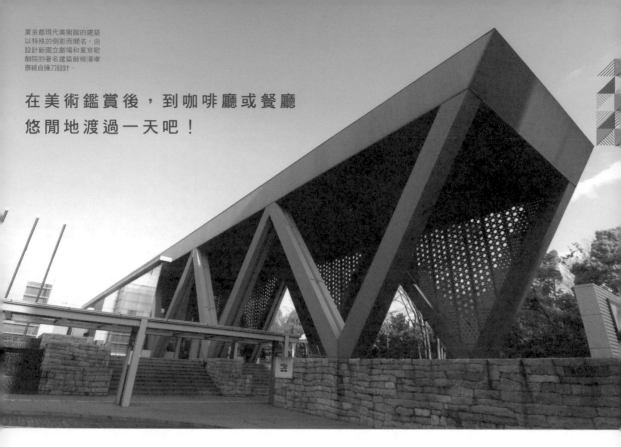

東京都現代美術館的建築以特殊的側影而聞名，由設計新國立劇場和東京歌劇院的著名建築師柳澤孝彥親自操刀設計。

在美術鑑賞後，到咖啡廳或餐廳悠閒地渡過一天吧！

於 1995 年開館的『東京都現代美術館』，雖然屬於較新的美術館，館藏卻多達四千件。運用大規模的建築空間，舉辦了許多令人驚艷的特展。

特展內容包羅萬象，跨足國內外，包含繪畫、雕刻、時尚、建築、設計等現代美術的領域，而常設展的部分，主要以館藏作品為中心，將時代種類不同的藝術品放在同一個空間展示，提供更宏觀的角度俯瞰現代美術。

本館堪稱國內現代美術展示規模最大的美術館，館內附設圖書室收藏十萬多冊美術相關資料，並定期開設研討會以及各種講座，致力提供相關資訊情報，並從事教育普及的活動。

本館建築及內裝設計亦具有欣賞價值，不妨在此悠閒地渡過一天。

美術館的工作人員來告訴你「美術館的小秘密」！

這裡特有的空間，孕育出獨特超群的作品

特展覽室位於地下 2 樓的中庭，面積為 15m×20m，高 19m，為一開放性的展覽室，是國內獨一僅有的。這裡會展出一些大規模的展覽，例如石上純也先生的『四角氣球』，是將氪氣打入重 1 公噸的鋁製箱，並將它飄浮在空中；以及田窪恭治的『蘋果的禮拜堂』的東京版，之前無法成功落實的法國禮拜堂，這次將整個組裝作業以同尺寸大的形式在東京都美術館展出。此外，中庭另一側和天花板的部分採用特殊的玻璃，引進自然的光線，讓館內作品也能隨著外在的時間季節推移，呈現出不同的風貌，這樣的美術空間，在國內相當地罕見。

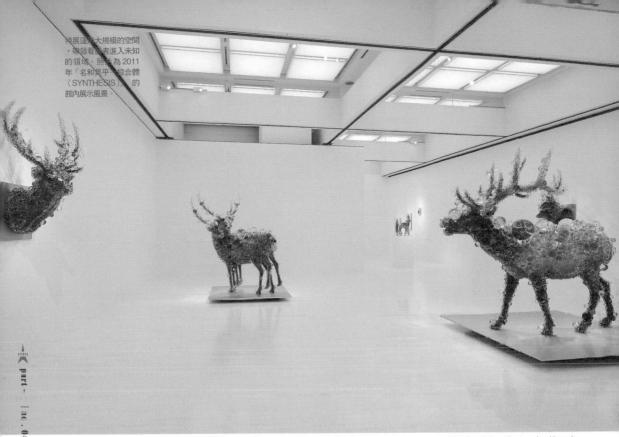

特展還有大規模的空間，帶領看展者進入未知的領域。照片為 2011 年「名和晃平－綜合體（SYNTHESIS）」的館內展示風景

攝影＝豊永政史（SANDWICH）© 2011 Kohei Nawa 『Pixcell-Elk #2』2009, Work created with the support of the Fondation d'entreprise Hermés

Museum Data

▶ Name

東京都現代美術館
とうきょうとげんだいびじゅつかん

▶ Data

江東區三好 4-1-1　☎03-5245-4111
http://www.mot-art-museum.jp
開館時間：10:00~18:00（最終入場時間為閉館前 30 分鐘）
休館時間：星期一（正逢假日時休隔日）
入場費用：一般為 500 日幣（特展另算）
交通：東京 metro 半藏門線清澄白河站徒步 9 分鐘
停車場：有

▶ Point

MUSEUM	建築物特殊
♣♣♣	環境卓越
✱☕	品味悠閒的一天
🚶	零碎時間輕鬆逛
👶	和孩子一起去

▶ Info

| 🎦 | ☕ | 🛍 | ⛱ | 📖 | ♿ |

▶ Project

有特展／有常設展

▶ Exhibition Genre

西洋畫／日本畫／現代美術／雕刻／版畫／其他

▶ Collection

館藏總數4,000件

▶ Map

34

2012年度特展行程→請參照P158-159

注意！2012年的特展
Exhibition Information

『田子敦子－藝術的連接』

2012年2月4日～5月6日

今年在東京將舉辦田中敦子的回顧展（1932~2005 年）。田中敦子為日本國內以造型來打造獨特的表現形式的先驅，這次展出包含初期的拼貼畫主題作品、以聲音來呈現空間的作品『bell』，以及自己當模特兒著用展示的『電燈服』等代表作品。除此之外還會介紹繪畫、素描、影像記錄等 100 件作品。

田中敦子『電燈服』（1986再製作）1956年館藏・照片提供＝高松市美術館 © Ryoji ito

美術館所館藏名品
Collection

羅依・李奇登斯坦『帶蝴蝶結髮飾的少女』
1965年

東京現代美術館的經典館藏之一，這是一個眾所皆知的作品。此作為和安迪・沃荷齊名的巨匠級普普藝術家李奇登斯坦所作。

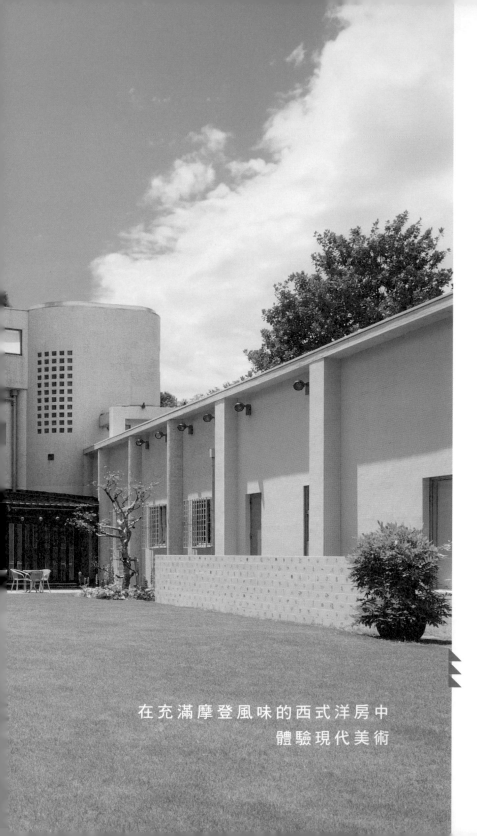

part - 1

21間美術館特展閃耀登場

no.

05

品川區・品川

Hara Museum of
Contemporary Ary

▼
はらびじゅつかん

原美術館

在充滿摩登風味的西式洋房中
體驗現代美術

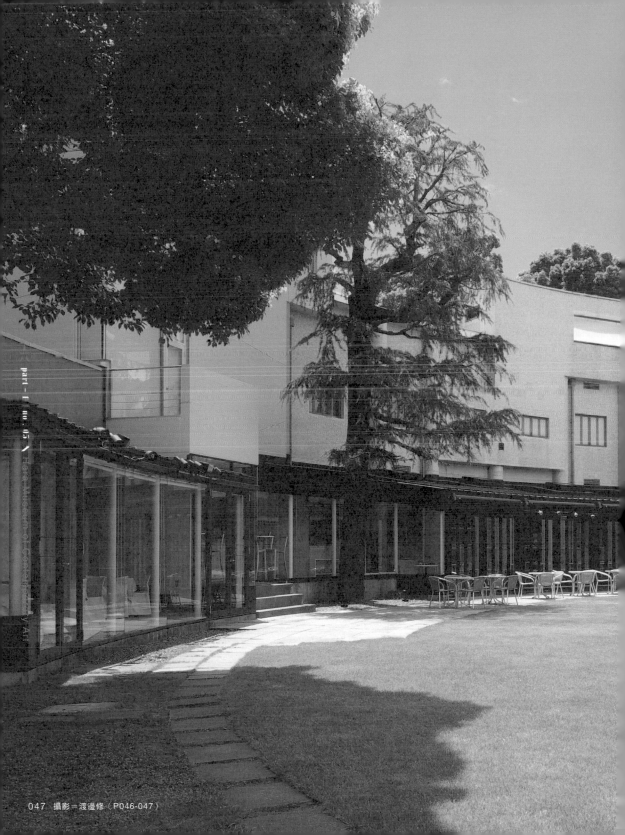

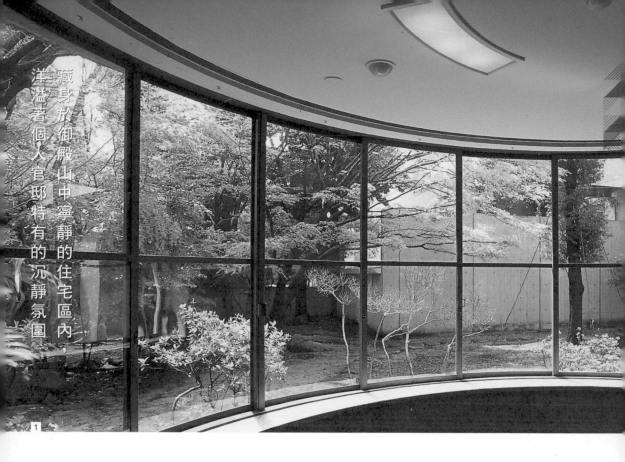

藏身於御殿山中寧靜的住宅區內，洋溢著個人官邸特有的沉靜氛圍

圓弧形的房間，光線從偌大的窗戶射進屋內，落在白色基調的牆壁上。饒富個性的建築物原是個私人豪宅，現以特有的沉靜氛圍捕捉參觀民眾的心。

原美術館於1979年開館，收藏1950年至現代國內外的美術作品，為藝術創造新價值。一年會舉辦5~6次的特展，從各個角度切入介紹國內外的作家以及作品，種類範圍包含藝術、設計、建築、音樂等。此外，會定期舉辦研討會和音樂會。這是間足以讓你一窺現代美術全貌的美術館。

在小房間內放置藝術空間性作品是其另一個特色。原美術館限定的常設展有皮耶雷諾的『零空間』、宮島達男的『時間的連鎖』、森村泰昌和奈良美智的裝置藝術等等。

讓美術館的工作人員來告訴你『美術館的秘密』

量身訂作的照明設備

2008年，本館導入世界知名的照明專家‧豐久將三先生設計的照明系統。設置照明裝置時，必須考慮到展示空間和光的關係，以不妨礙民眾看展為原則，將作品的美放到無限大，並能妥善地保存作品。由鹵素燈泡和光纖線構成的

照明系統，也具有省電的優勢。此外，照明器具可以補足作品上過度凹凸不平的部分，可讓具有歷史性的建築空間，呈現出優雅的純粹之美。

1. 從半圓形的房間一覽庭院的景觀。本館建築物於 1938 年建造，原為私人豪宅。 由設計東京國立博物館本館的建築師渡邊仁操刀設計。 2. 緩和的圓弧走廊。 3. 為了增加建築物的魅力，階梯的部分導入照明專家豐久將三先生的照明系統。 4. 館內商店販有知名藝術家設計的原創藝術商品。也可上網購買。http://shop.haramuseum.or.jp 5. 美術館入門為可愛的藍灰色大門。

攝影＝渡邊修（2、3）木奧惠三（4）

Museum Data

▶ Name
原美術館
はらびじゅつかん

▶ Data
品川區北品川 4-7-25 ☎03-3445-0651
http://www.haramuseum.or.jp
開館時間：11:00~17:00、星期三（假日除外）~
20:00（最終入館時間為閉館前 30 分鐘）
休館時間：星期一（逢假日延至隔天）
入場費用：一般為 1,000 日幣（單利用商店和咖啡廳也需入場費）
交通：JR 山手線品川站徒步 15 分鐘，或搭都營巴士96 號系統往五反田，於御殿山站下車，徒步 3 分鐘。
停車場：有

▶ Point
🏛 建築物特殊
🌲🌲 環境卓越
✳🚶 品味悠閒的一天
⛩ 零碎時閒輕鬆逛
👤 和孩子一起去

▶ Info
🍴 ☕ 🛍 🏪 📖 ♿

▶ Project
有特展／有常設展

▶ Exhibition Genre
現代美術

▶ Collection
館藏總數1,000件

▶ Map
22

2012年度特展行程→請參照P158-159

➡ 注 意 ！ 2 0 1 2 年 的 特 展
Exihibition Information

『杉本博司　從裸體到服飾』
2012年3月31日~7月1日
攝影作品受到國際至高評價的攝影師・杉本博司的個展。這次展覽以『格式化雕刻作品』系列為中心，將 20 世紀的代表性時尚雕刻作品以照片的方式來呈現。

杉本博司
『格式化雕刻作品003
[川久保玲 1995]
2007年
服裝提供－公益財團法人
京都服飾文化研究財團
Gelatin Silver Print 149.2x119.4cm
© Hiroshi Sugimoto／Courtesy of
Gallery Koyanagi

➡ 美 術 館 藏 名 品
Collection

奈良美智
『My Drawing Room』
2004年8月~　制作協力＝graf
攝影＝米倉裕貴

以奈良美智工作室為形象製作的作品。為了原美術館的個展，奈良美智本人親自在這個房間花了 5 天的時間來製作。

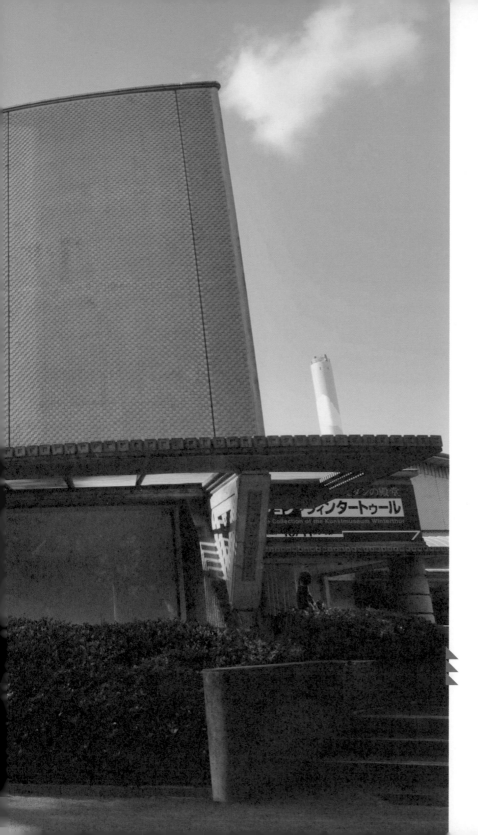

世田谷・用賀
Setagaya Art Museum

▼せたがやびじゅつかん

世田谷美術館

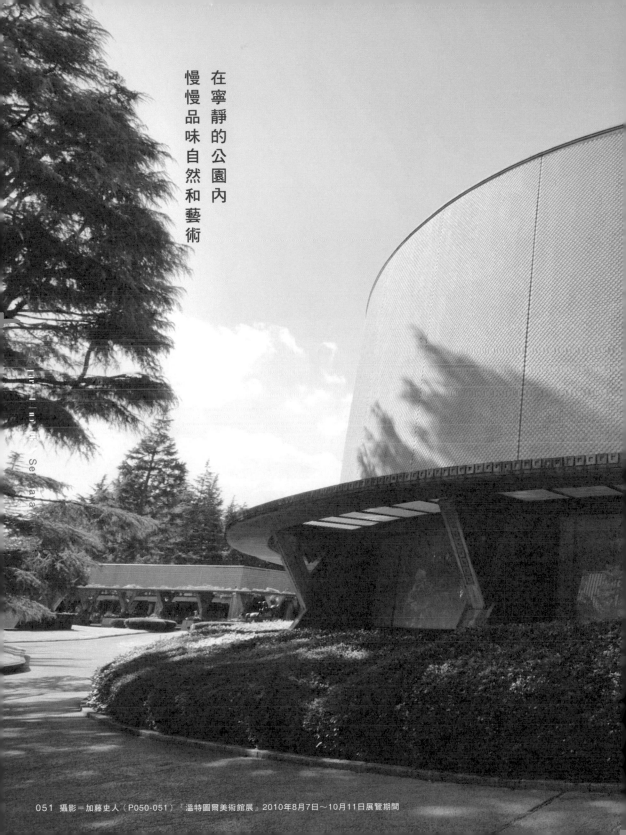

在寧靜的公園內
慢慢品味自然和藝術

攝影＝加藤史人（P050-051）「溫特圖爾美術館展」2010年8月7日～10月11日展覽期間

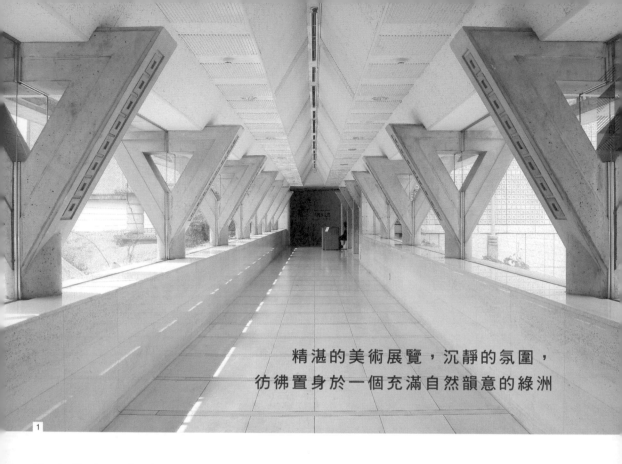

精湛的美術展覽，沉靜的氛圍，
彷彿置身於一個充滿自然韻意的綠洲

1

在四季分明，自然韻味盎然的世田谷區砧公園內，漫步在綠意盎然的廣大腹地，穿過美術館的入口，藝術的世界就橫亙在你我面前。

館藏作品多達一萬件以上，多以近代美術和現代美術為中心。其中具代表性的作品有亨利・盧梭、歐雷諾・蒙特利的著作。以及向井潤和高山辰雄等和世田谷這個地方有地緣關係的作家，並且收藏大肆活躍於大正・昌和時代的魯山人的陶藝作品。常設展的部分，會定期更換作品，展出的一百多個物件。此外，自訂主題特別企劃的特展也相當有人氣。

在這美術館圍繞，人文氣息與自然結合的多元空間內，忘卻城市的喧囂，享受片刻的寧靜時刻。

讓美術館的工作人員來告訴你『美術館的秘密』

脫胎換骨的『凍土花』

在 2 樓展示室的入口前的大窗前，固定會放置伊藤公象的作品『凍土花』，內行人皆為之瘋狂，為世田谷美術館的人氣作品之一。這一套作品是由 1,000 多個凍土陶器組成，放置這狹小的展示空間內長達 20 年。然而在長時間的風雨洗禮下，作品上的污漬愈來愈明顯了。因此，在 2011 年 7

月～2012 年 3 月這一段改裝休館期間，伊藤公象老師本人親自來館，和館內數十名義工花了一整天的時間，將作品一個一個清洗了一番。開館後，這一套作品將會以全新的姿態展現在各位面前，敬請期待。

1. 連接入口和特展示室的走廊，光線從窗戶射進屋內，營造一個舒適的空間。　2. 美術館的大廳，特意將天花板挑高，讓來觀者體驗「非日常空間」。　3. 在中庭內可同時享賞雕刻作品和公園的綠意。　4. 寬敞舒適的展示空間。　5. 美術館商店中販售明信片、展覽目錄以及充滿玩心的商品。

Museum Data

▶ Name

世田谷美術館
せたがやびじゅつかん

▶ Data
世田谷砧公園 1-2　☎03-3415-6011
http://www.setagayaartmuseum.or.jp
開館時間：10:00~18:00（最終入場時間為閉館前30分鐘）
休館時間：星期一（正逢假日時休隔日）
入場費用：一般為200日幣（館藏展 特展依內容而異）
交通：東急田園都市線用賀站搭東急巴士（往美術館），美術館站下車後徒步3分鐘。
停車場：有

▶ Point
MUSEUM	建築物特殊
🌲🌲🌲	環境卓越
☀🏃	品味悠閒的一天
🚋	零碎時間輕鬆逛
👤	和孩子一起去

▶ Info
| ◎ | ☕ | 🛏 | ⛰ | 📖 | ♿ | 🚹 |

▶ Project　有特展／有常設展

▶ Exhibition Gonre　西洋畫／日本畫／現代美術／雕刻／版畫／其他

▶ Collection　館藏總數10,000件

▶ Map　19

→ 美　術　館　館　藏　名　品

Collection

館藏作品以近現代作品為中心，囊括日本國內外 10,000 件美術作品。其中包括樸素派畫家亨利・盧梭、歐雷諾・蒙特利等國內外近現代的作品，其他還有畫家宮本三郎和向井潤吉等，以及雕刻家舟越保武等和世田谷有地緣關係的作家的作品，這些作品為美術館館藏的主軸。此外，還有在書法陶瓷器方面頗有才華的美食家北大路魯山人的作品。美術館會定期輪流轉出不同的收藏品。

亨利・盧梭『佛爾曼・布希的肖像畫』約1893年

法國樸素派畫家－亨利・盧梭，曾在巴黎市稅關處擔任職員達 20 年，綽號「稅關員」。這幅肖像畫企圖用樸素的技巧呈現畫中人物的個性。盧梭的代表作品之一。

北大路魯山人 『雲錦大鉢』
約1935~1945年

魯山人特製的陶瓷器。魯山人的作品大多重實用性，同時也是美食家。瓷器上炫麗的圖樣綜合了櫻花和楓葉，足以挑動日本人的靈魂。

part - 1

21間美術館特展閃耀登場

no. 07

千代田區・二重橋前

Mitsubishi Ichigokan
Museum, Tokyo

▼

みつびしいちごうかんびじゅつかん

三菱一號館美術館

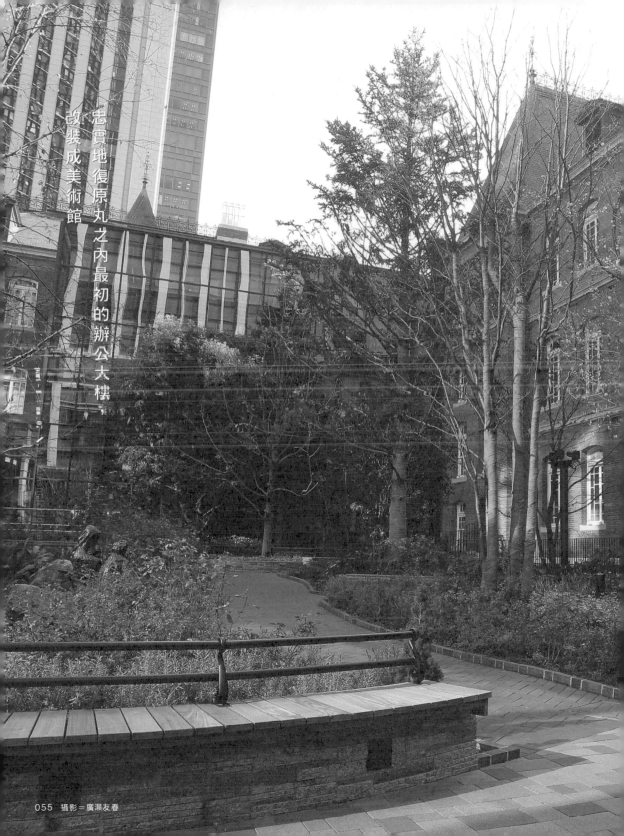

忠實地復原丸之內最初的辦公大樓，
改裝成美術館

攝影＝廣瀨友春

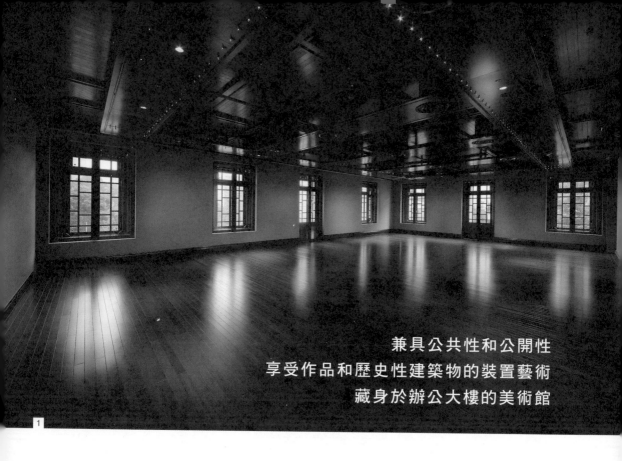

兼具公共性和公開性
享受作品和歷史性建築物的裝置藝術
藏身於辦公大樓的美術館

1

將建築師康得設計的第一棟丸之內辦公大樓，盡可能修復至明治時期剛完工時的樣貌，並改裝成『三菱一號館美術館』。為重現外觀以及各個部分的素材及內部構造，整體構造共使用了二百三十萬個磚頭。令人驚訝的是，這一棟建築物除了咖啡廳之外，其他部分完全沒有裝置鋼金和鐵架。此外，由於修復磚塊構造部分的工程難度頗高，經過不斷的嘗試錯誤，終於完整重現明治時期的樣貌。

展示場內展示最多的作品當屬西洋畫因此，展場的牆壁特意選用與西洋畫最相襯的顏色。

每年會有3~4次的特展，滿明箔風情的建築空間，可拉近民眾和作品間的距離，迷失在藝術的世界中。

籌備展覽會的過程

內行人都知道，想要向國外的美術館借作品展出是一件相當困難的事。本館雖沒有很長久的歷史，但至今已向國外的美術館借用了各個領域的作品來日本展出，範圍廣達油彩、版畫、照片、陶瓷器等等。在開展前幾年，就要和國外館藏的美術館進行協商，調整所有的展出條件，例如溫濕度、警備狀態、展示箱的規格等等，備齊出借資料後，才能來日本展出。此外，國外有時也會派館藏美術館的人來，沒有這些「使者」跟著來守護這些作品，這些作品就無法出國展覽。4月登場的『KATAGAMI Style』展就是在經過這重重難關後，才順利來日本展出，此次展出的作品多達400件以上。（研究員‧阿佐美淑子）。

1.3樓展示室。通常會放上遮光板，螢幕可以放下來。
2.展示室中復原明治時期的暖爐，建築物上也有煙囪。
3.美術館商店依據建造時期的背景狀況，選用具有「故事性」的物件。 4.高8m的大花板。 5.使用鐵製樓梯，打造當時住辦公寓住宅的氛圍，這是當時每間房子都會設置的物件。 6.天花板拱門的部分強度不足時，可加入鐵條進行補強。 7.1樓的歷史資料室。

攝影＝太田拓實（1、2）

Museum Data

▶ **Name**

三菱一號館美術館
みつびしいちごうかんびじゅつかん

▶ **Data**
千代田區丸之內 2-6-2 ☎03-5777-8600
（Hello Dial）http://mimt.jp/
開館時間：10:00~18:00、星期三・四・五~20:00
（最終入館時間為閉館前 30 分鐘）※
休館時間：每週星期一（逢假日休隔天）
入場費用：依展覽而異。
交通：東京 metro 千代田線二重橋前站 1 號出口徒步 3 分鐘。
停車場：無（附近有停車場）

▶ **Point**
| MUSEUM | 建築物特殊 |
| 環境卓越 |
| 品味悠閒的一天 |
| 零碎時間輕鬆逛 |
| 和孩子一起去 |

▶ **Info**

▶ **Project** 有特展

▶ **Exhibition Genre** 西洋畫／版畫／工藝／其他

▶ **Collection** 館藏總數約 600 件

▶ **Map** 1

2012年度特展行程→請參照P158-159

→ 注意！2012年的特展

Exhibition Information

岐阜縣美術館館藏『雷東和周邊商品展－醉夢於世紀末』展
三菱一號館美術館『Grand Bouquet（巨大花束）』收藏紀念品

2012年1月17日~3月4日

奧迪隆・雷東為印象派代表畫家之一，不同的是其他畫家都重於描繪外在景象，他卻勇於深入夢境世界的探索無限的可能。本展網羅了世界僅有的岐阜縣的雷東收藏品，以及在法國城館沉睡了110年的超大型粉彩畫『Grand Bouquet（巨大花束）』，納為三菱一號館的館藏之一，首次在日本公開。

奧迪隆・雷東
『Grand Bouquet（巨大花束）』
1901年　粉彩畫／畫布
248.3×162.9cm
三菱一號館美術館館藏

奧迪隆・雷東
『閉上雙眼』
1900以後　油彩／畫布
65×50cm
岐阜美術館館藏

part - 1

21間美術館特展閃耀登場

no.

08

台東區・上野

Tokyo Metropolitan
Art Museum

東京都美術館

▼ とうきょうとびじゅつかん

東京都美術館為日本第一間公立美術館，自1926年開館以來，持續和各領域的美術團體合作，舉行公募展。近年來，也會和報社和電視台等媒體機關每年共同舉辦3~4次的大規模特展。

2010年起休館進行改裝，將於今年4月全新開幕。這次重新開幕後，除了之前的公募展之展覽業務外，還期許成為社會大眾「藝術的入口」，發展藝術相關的溝通交流平台。此外，館內並新開一間咖啡廳並增設電梯，擴充多元的通用設計，給入場民眾無比的舒適感。敬請期待全新面貌的東京都美術館。

讓美術館的工作人員來告訴你『美術館的秘密』

保留昔日的身影，且脫胎換骨的東京都美術館

走進入口大門後，馬上就可以看到前川國男先生的照明設計，使用和改裝前相同的設計，並導入最近的節能技術，採用全新的方式來呈現。此外，建築物外側茶褐色的牆壁，之前常被誤認為紅磚，實際上它使用的是日本六古窯之一的常滑燒拓器質瓷磚。這次的改裝，本館特別向愛知縣常滑市訂製和35年前相同的瓷磚，特別送至改裝的會館。

1. 美術館外觀。外觀的變動不大，僅修復內在瓷磚以及防水的功能。　2. 入口的照明由前川國男設計。
3. 改裝後擴寬的特展示室。

Museum Data

▶ Name
東京都美術館
とうきょうとびじゅつかん

▶ Data
台東區上野公園 8-36　☎03 3823-6921
http://www.tobikan.jp/
開館時間：9:30~17:30（最終入館時間為閉館前
30 分鐘）
休館時間：每月第 1．3 個星期一・特展為每週一（逢
假日順延至隔天）
入場費用：依內容而異。
交通：JR 山手線上野站公園口徒步 7 分鐘。
停車場：無

▶ Point
| MUSEUM | 建築物特殊 |
| ▲▲▲ | 環境卓越 |
| \|*\| | 品味悠閒的一天 |
| 🕴 | 零碎時間輕鬆逛 |
| ☗ | 和孩子一起去 |

▶ Info
🍽 ☕ 🎒 🍵 📖 ♿

▶ Project
有特展

▶ Exhibition Genre
西洋畫／日本畫／古美術／雕刻／版畫／工藝／其他

▶ Collection
館藏總數約48件（書法36件、雕刻12件）

▶ Map
2

2012年度特展行程→請參照P158-159

注意！2012年的特展
Exhibition Information

『海牙的莫瑞泰斯美術館展
荷蘭的東方繪畫至寶』
2012年6月30日～9月17日

讓你享受世界有名的「王立繪畫館」荷蘭海牙的莫瑞泰斯美術館珍貴館藏所開設的特展。維米爾、林布蘭、魯本斯、哈爾斯等 17 世紀的荷蘭東方繪畫代表巨匠的 48 件作品齊聚一堂，其中也有維米爾珍貴的傑作『戴珍珠耳環的少女』以及林布蘭描繪晚年生活情景的『自畫像』千萬不要錯過。

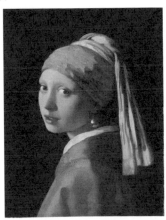

『戴珍珠耳環的少女』
1665年左右
海牙的莫瑞泰斯美術館館藏

part - 1
21間美術館特展閃耀登場
no. 1
09
台東區・上野

The Ueno Royal
Museum

發掘你的新才華
相當具有挑戰性的美術館

▼
うえののもりびじゅつかん

上野森美術館

位 於傳統美術展和特展充斥的上野公園的上野森美術館自1972年開館以來，持續將焦點放在現代美術，舉辦了許多的年輕新秀畫家的特展。

年間共舉辦3~4次的特展和公募展，過去的展覽內容包羅萬象，有浮世繪、漫畫、現代美術等等。其中包括每年會定期舉辦推薦制的現代美術展『VOCA展』、審查活躍於最前線的現役作家的『上野森美術館大賞展』以及以全國美術愛好都為對象的公募展『日本自然描繪展』等。上野森美術館讓你目擊新才華萌芽的瞬間。

讓美術館的工作人員來告訴你『美術館的秘密』

天空樹與熊貓

2011年開始，從我們的美術館事務所以及『Cafe MORI』的開放式陽台上就可以看到上野淺草地區的新名所－天空樹。天空樹建設隨著時間推進，不斷向上方延伸，提供了我們很多愉悅的時光和話題。另一個「愉悅」之處，就是去年

春天來到上野動物園的熊貓，為了慶祝熊貓的到來，美術館商店也出現了很多熊貓相關的商品。此外，商店內還有販賣特製的滑稽熊貓餅乾，也提供訪客另一項樂趣。口感溫和，還有客人特意來買給孫子當禮物，為本店的人氣商品之一。

1. 從 1994 年開始舉辦的 VOCA 展的場景。展出的條件是被全國記者以及研究員推薦的 40 歲以下的作家。以平面創作為主。　2. 上野公園內的一角，附近聳立著西鄉隆盛的銅像。

Museum Data

▶ Name　**上野森美術館**
うえののもりびじゅつかん

▶ Data　台東區上野公園 1-2
☎03-3833-4191
http://www.ueno-mori.org
開館時間：10:00~17:00（最終入館時間為閉館前 30 分鐘）
休館時間：不定
入場費用：依內容而異
交通：JR 山手線上野站徒步 3 分鐘
停車場：無

▶ Point　🏛 建築物特殊
🌲🌲 環境卓越
☀🔭 品味悠閒的一天
🚶🕐 零碎時間輕鬆逛
🚶 和孩子一起去

▶ Info　| ☕ | 🍴 | 🛍 | 🌳 | 📖 | ♿ |

▶ Project　有特展

▶ Exhibition Genre　西洋畫／日本畫／現代美術／雕刻／工藝／其他

▶ Collection　館藏總數約1,500件

▶ Map　2

2012年度特展行程→請參照P158-159

注意！2012年的特展

Exhibition Information

『VOCA展2012　現代美術的展望－新起之秀的平面作家們』

2012年3月15日～3月30日

每年定期舉辦的『VOCA 展』為介紹即將大放異彩的新手作家的特展，帶領大家進入現代美術的世界。今年為第 19 屆，作品從具象到抽象，包羅萬象，今年將有獲得 VOCA 賞的鈴木星亞等 34 位作家出展。

鈴木星亞『觀畫的世界『11_03』

Column

憑展覽的入場券即可入場的咖啡廳
進入正面玄關入口所見的『Cafe MORI』，內有現作現磨的咖啡豆和手作蛋糕套餐，旁邊的美術商店販賣小飾品和美術周邊商品，看展後來這走一圈也是不錯的選擇。
1. 陽光從若大的玻璃窗映入『Cafe MORI』，讓人舒暢無比。　2. 上野森美術館自創的「熊貓餅乾」為隱藏性的人氣商品。　3. 千萬不可錯過以森林、自然為主要形象特製的「TUBAME NOTE SECTION」上野森美術館版本的原創商品。

part - 1
21間美術館特展閃耀登場
no. 1

10

目黑區・目黑

Meguro Museum
of Art,Tokyo

▼ めぐろくびじゅつかん

目黑區美術館

請注意館內多元的展出，
和豐富的企畫

位 於目黑區活動中心一角的目黑區美術館，1987年開館。主要收集在活躍於海外，個人風格強烈的作家們的作品，有系統地收集日本近代和現代美術作品。讓你我在都會中，輕鬆地享受美術，提供心靈休憩的場所，也給忙碌的都市人，重新認識自我的機會。

除了介紹一些與目黑地區有地緣關係的作家，舉行現代美術的展覽以外，同時也頻繁地舉辦研討會，致力於教育普及的活動。藉由研討會結合生活中的美、作品的製程和使用的素材・技法，並搭配展示和體驗活動，提供一個全新嘗試的機會。

讓美術館的工作人員來告訴你『美術館的秘密』

入口大廳的作品

你知道本館在入口大廳的正面，放有一個鐵製作品嗎？此作品即為原口典之所作的『結構的趣味』。作品左邊刻有 "AN INTEREST IN STRUCTURE 1987 NORIYUKI HARAGUCHI" 的字樣，在地板上設有金屬解說。在建築物建設施工期間，天花板附近的牆壁到地板採一體成型的構造，走廊的空間也依製作者的指示，設計成和作品相對應的形式。此外，後方的四根柱子別出心裁的韻律感，之後成為本館設計商標的靈感來源。

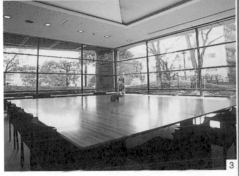

1 位於目黑川沿岸自然景觀豐富的一角，整個環境散發著沉靜的氛圍。　2.入口的展示風景。　3.提供看展後一個休憩的場所，於館內明亮的一角，放上一張大桌子，讓讀者能自由地閱讀美術相關書籍和繪本。

Museum Data

▶ Name

目黑區美術館
めぐろくびじゅつかん

▶ Data
目黑區目黑 2-4-36
☎ 03-3714-1201
開館時間：10:00~18:00（最終入館時間為閉館前 30 分鐘）
休館時間：星期一（逢假日順延至隔天）
入場費用：依內容而異
交通：JR 山手線目黑站徒步 10 分鐘
停車場：無

▶ Point
🏛 建築物特殊
🏯 環境卓越
☀ 品味悠閒的一天
👤 零碎時間輕鬆逛
👶 和孩子一起去

▶ Info
◎ | ☕ | 🛍 | 🎁 | 📖 | ♿

▶ Project
有特展

▶ Exhibition Genre
西洋畫／日本畫／現代美術／雕刻／版畫／工藝／其他

▶ Collection
館藏總數約 2,700 件

▶ Map
13

Exhibition Information

『夏洛特・貝里安與日本』
2012年4月14日～6月10日

對 20 世紀的建築・室內設計影響深遠的法國設計師－夏洛特・貝里安（1903~1999 年），曾數度造訪日本，深愛日本，也為眾多的日本人所敬重。本展中，將把焦點放於貝里安與日本的關係，探索她的工作對今日的意義。

Collection

安井曾太郎『巴黎的公園』
1911年

安井曾太郎（1888~1955年）為活躍於大正至昭和時期，有「肖像畫的名家」、「素描之神」之稱日本洋畫壇巨匠。本展將展出他留學巴黎期間的初期作品。作品中能看出一些之後日本式的油彩畫風格。

日本首照片和影像
專門的美術館

part - 1
21間美術館特展閃耀登場
no. 1
11
目黑區・惠比壽
Tokyo Metropolitan
Museum of Photography

▼ とうきょうとしゃしんびじゅつかん

東京都寫真美術館

位 於惠比壽花園廣場內，日本第一間照片和影像專門的綜合美術館。收藏眾多寶貴的作品和豐富的企畫內容。本館一年內舉辦20多場各式各樣的展覽，包括國內外著名攝影師的個展和最新的影像作品等等。照片比繪畫更能帶給人衝擊，在這個美術館即可讓你大飽眼福。

在4樓的專門圖書館內，收藏有3萬冊的照片・影像相關圖書，以及一千兩百種雜誌，包括絕版的攝影集及全套的『LIFE』雜誌，在這裡都可以免費閱覽。此外，還有電影放映廳、咖啡廳、美術商店等設施，請務必多加利用。

讓美術館的工作人員來告訴你『美術館的秘密』

建議的參觀時間和休閒景點

平日的上午人潮比較少，比較可以慢慢欣賞作品，這個時間最適合來看展覽。看展後可在2樓的休息室休息或約會（附有自動販賣機）。1樓的咖啡廳有販賣輕食和自創甜點，看展後可來杯咖啡放鬆一下。此外，本館還有附設哺乳室，讓有帶小孩來的母親也可以安心看展，不妨善加利用。

1. 裝飾於入口壁面的3幅攝影作品。最前方的是日本知名攝影師・植田正治的砂丘系列。中間的是羅伯特・卡帕、最外側的是羅伯特 ・ 杜瓦諾的攝影作品。 2. 有3個展覽室(地下1樓、2樓、3樓)。於1樓的電影院中，放映本美術館特有的高品質影像作品。

Museum Data

▶ Name　**東京都寫真美術館**
とうきょうとしゃしんびじゅつかん

▶ Data　目黑區三田 1-13-3 惠比壽花園廣場內
☎ 03-3280-0099
http://www.syabi.com
開館時間：10:00~18:00、星期四、五~ 20:00
（最終入館時間為閉館前 30 分鐘）
休館時間：星期一（逢假日延至隔日）
入場費用：依內容而異
交通：JR 山手線惠比壽站徒步 7 分鐘
停車場：無

▶ Point　|MUSEUM| 建築物特殊
🏛 環境卓越
|🔭| 品味悠閒的一天
|🧍| 零碎時間輕鬆逛
|🧑| 和孩子一起去

▶ Info　|◎| ☕ |👤| 🏕 📖 ♿ |

▶ Project　有特展

▶ Exhibition Genre　其他

▶ Collection　館藏總數約28,000件

▶ Map　13

2012年度特展行程→請參照P158-159

→ 美 術 館 所 見 的 名 品
Collection
—

英國現代攝影之父
William Henry Fox Talbot 作品
『敞開的門扉』
1844 ～ 1846 年

身兼攝影師和技術人員的 Talbot 開發了一種名為「卡羅攝影（ Calotype ）」的攝影技術。左圖為他在 1844~1846 年出版的世界最古老的攝影集『自然的鉛筆』中的一張照片。

Column

攝影相關書籍和商品滿載

美術商店『NADiffX10』中有販賣展覽的導覽手冊、日本以及西洋的書籍，以及珍貴的古攝影集。此外，美術館自創商品、美術商品、雜貨和玩具照相機也頗有人氣。

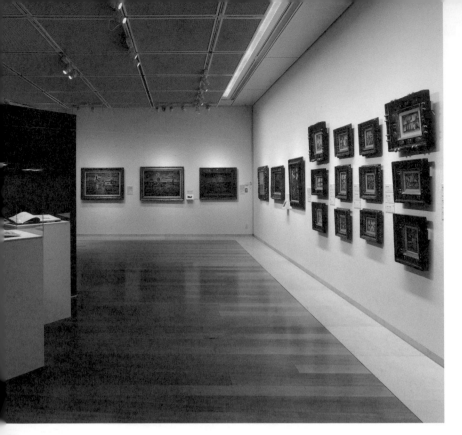

part - 1

21間美術館特展閃耀登場

no. 1

12

港區・東新橋

Panasonic
Shiodome Museum

松下電器汐留美術館

▼ぱなそにっくしおどめみゅーじあむ

這 個美術館開館的主要目的在於推廣介紹法國代表性的畫家盧奧，讓更多的民眾能近距離接觸他的作品。也是世界上唯一一間得到巴黎盧奧財團許可，並冠上盧奧之名的美術館。館內的『盧奧藝廊』為常設展，另也有各式各樣的特展。

此外，還會舉辦一些松下事業相關的特展，主題內容包括「建築・住家」、「工藝・設計」等等。以「重現」和「體驗」為主要目的，探討「人與空間」、「人和物」全新的關係，藉此豐富人的生活。館內還會展示一些家具和工藝作品，拉近民眾與藝術作品的距離。

美術館的工作人員來告訴你「美術館的小秘密」！

活用最新的技術和知識設置照明設備

本館運用 LED 照明和有機 EL 照明（試作品）等「次世代照明」。比起昔日的照明，此種照明設備的顏色較為柔和光色豐富，可將作品本身的魅力引導出來。如能利用照明創造環境本身的色彩以及遠近層次感，不僅能增加美術鑑賞的效果，對學術研究也有推波助瀾的功效。此外，由於次世代照明有節能效果，也算是為地球環境盡一份心力，自從導入 LED 燈後，光的色彩調節更加方便了。美術館・博物館對會定期開設「照明研討會」，授課對象以松下的社員為主，讓他們也有機會學習照明技術。

3 2

1.以盧奧的風景畫為主，本國首次的展覽會『盧奧與巴黎的風景－傳達自然中的詩情畫意』的展示場景。
2.『盧奧藝廊』常設展出盧奧的收藏作品。　3.介紹考現學（現代社會現象的研究）的創始者今和次郎的活動『今和次郎　收集講義展』的展示場景。（2011年3月25日止）　4.2011年舉辦的維也納工作室的會場展示風景。　5.配合特展的內容，舉行研討會和研討會。營造一個可以邊學邊玩的環境。

4

5

1

┌─────────── Column ─────────────┐

販賣盧奧原創商品的美術商店
美術館附設的商店中，有獨家販售盧奧的絲子製作的法國製圍裙和包包等珍貴的商品。此外，也會販賣一些當期展覽的周邊商品。

Museum Data

▶ Name　　**松下電器汐留美術館**
　　　　　ぱなそにっくしおどめみゅーじあむ

▶ Data　　港區東新橋 1-5-1　松下東京汐留大樓 4 樓
　　　　　☎03-5777-8600 http://panasonic.co.jp/es/museum/
　　　　　開館時間：10:00~18:00（最終入場時間為閉館前 30 分鐘）
　　　　　休館時間：星期一（正逢假日時休隔日）
　　　　　※2012 年起休館日變更為星期三
　　　　　入場費用：依內容而異
　　　　　交通：JR 新橋站徒步 8 分鐘
　　　　　停車場：有

▶ Point　　建築物特殊
　　　　　環境卓越
　　　　　品味悠閒的一天
　　　　　零碎時間輕鬆逛
　　　　　和孩子一起去

▶ Info

▶ Project　有特展

▶ Exhibition Genre　西洋畫／建築／工藝／其他

▶ Collection　館藏總數300件

▶ Map　　11

➡ 注 意 ！ 2 0 1 2 年 的 特 展
Exhibition Information

『盧奧　名畫之謎』　　2012年4月7日~6月24日

『裝置藝術　光的優雅』　2012年7月7日~9月23日

『盧奧和馬戲團展』
2012年10月6日~12月16日

盧奧以描繪娛樂大眾的小丑為生涯主題之一，被稱為「小丑畫家」。本展中將公開以馬戲團為主題的作品，並首度公開蒙馬特（殉教者之丘）的風俗資料。

盧奧
『瑪德蓮』
1956年
松下汐留美術館
館藏

©ADAGP,Paris
& SPDA, Tokyo 2012

ジョルジュ・ルオー
『踊り子と白い犬』
1920~29年
松下電器汐留美術館

盧奧
（1871-1958年）
巴黎出生。在染色玻璃大師下實習過一段時間後，即進入國立美術學校就讀，師事於象徵主義畫家摩洛門下。繪畫特徵以色彩鮮艷的油彩畫為主。

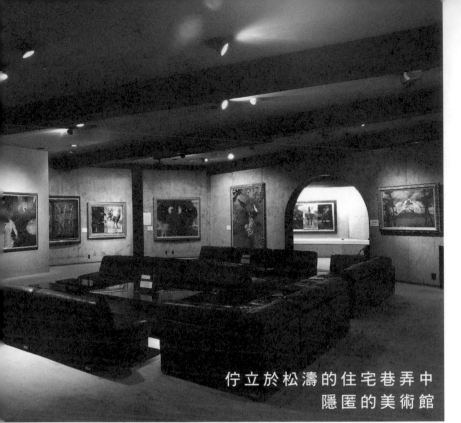

part - 1
21間美術館特展閃耀登場
no. 13

涉谷區・神泉
The Shoto
Museum of Art

涉谷區立松濤美術館

▼ しぶやくりつしょうとうびじゅつかん

佇立於松濤的住宅巷弄中
隱匿的美術館

佇立於涉谷區松濤地區，外形奇妙的建築『涉谷區立松濤美術館』，整個建築物完全找不到四角形的地方，牆壁全為圓弧形設計。本建築由白井晟一擔任主要設計，入口處呈螺旋狀向屋內延伸。

開館之初館內並無任何館藏，僅以特展為主。現在每年也維持舉辦4～5次的特展，展覽室中還有沙發椅，讓民眾在看畫之餘還能坐下來慢慢放鬆休息，是一間極其奢華且舒適的美術館。

館內還會舉辦美術電影會、音樂會，以及由專業人士開授的美術教室，為本區居民提供一個體驗美術的新方式。

美術館的工作人員來告訴你「美術館的小秘密」！

享受在奧涉谷（松濤）的生活小樂趣

大家都說涉谷是年輕人的街道，但有「奧涉谷」之稱的涉谷區松濤，也就是本館的所在之處，其實也有很多適合成年人前往的景點。每在交通尖峰時間過後，散步於高級住宅區之中，在松濤美術館觀賞藝術。之後再於松濤附近華麗的咖啡廳或餐廳中享受一頓豐盛的午餐。在涉谷，你同樣也可有擁有如此優雅的一天。美術館地下一樓的噴水池到了晚上會點燈，景色相當壯觀。

1.2 樓的展覽室內,有設置大型沙發,讓民眾可以「優閒地鑑賞作品」。 2. 美術館內部有一個貫穿中心部的走廊,和一個可從上方俯瞰地下一棟噴水池的吊橋。 0. 美術館由白井晟一設計,由曲線構成的後現代建築。

Museum Data

▸ **Name**　**涉谷區立松濤美術館**
　　　　しぶやくりつしょうとうびじゅつかん

▸ **Data**　涉谷區松濤 2-14-14　☎ 03-3465-9421
　　　http://www.shoto-museum.jp
　　　開館時間:特展　10:00~18:00、星期五.~
　　　19:00、2.3 月 9:00~17:00(最終入場時間為
　　　閉館前 30 分鐘)
　　　休館時間:星期一(逢假日時休隔日)、國定假
　　　日的隔天
　　　入場費用:一般為 300 日幣(2.3 月免費入館)
　　　交通:京王井之頭線神泉站徒步 5 分鐘
　　　停車場:無

▸ **Point**　　| MUSEUM | 建築物特殊
　　　　　　　| 🏛️ | 環境卓越
　　　　　　　| *🚶 | 品味悠閒的一天
　　　　　　　| 🚴 | 零碎時間輕鬆逛
　　　　　　　| 👫 | 和孩子一起去

▸ **Info**　　🍽️ | ☕ | 🛍️ | ⛲ | 📖 | ♿

▸ **Project**　有特展

▸ **Exhibition**　西洋畫／日本畫／現代美術／古美術／版畫／
　Genre　　其他

▸ **Collection**　無館藏

▸ **Map**　　18

→ 注 意 ! 2 0 1 2 年 的 特 展
Exhibition Information

『2012 松濤美術館公募展』
同期展出
『和更紗－熊谷收藏品－』
2012年2月5日～2月19日

開館以來每年會定期舉辦的公募展,以在涉谷地區居住.工作.上學的民眾為對象,進行公募,介紹80件作品。公募展期間免費入場。

------ Column ------

饒富個性的建築,是設計師苦心的結晶

1990 年,日本戰後的代表建築師.白井晟一所設計的建築。由於建築腹地位於高級住宅區,為通過建築法規上嚴刻的條件。特意將建築向下挖 2 層,並將北側外壁打造成曲面狀,中央設置接連至外側的走廊。

　攝影＝樋口勇一郎

秉持著一貫的獨特風格，向世界展現最前衛的藝術風格

Waterium 美術館

▼ わたりうむびじゅつかん

1. 地下 1 樓的書店—On Sundays。
2. 2~4 樓也設置展示空間，照片為『島袋道浩展：獻給美術之星的人們』的展示場景。（2008.12 ～ 2009.3）3. 在館內附設的咖啡廳享用特製的輕食料理。
4. 瑞士建築師瑪利歐・波塔設計之三角形建築作品。

招

覽活躍於世界各地的頂尖藝術家，持續舉辦獨創型的展出的 Waterium 美術館，介紹作品的同時，也會導覽藝術家的思想和生活模式，頗受好評。入場費採通行券制，讓購票的民眾在展覽期間可以自由通行，盡情觀賞作品。

館內附設藝術粉絲的人氣商店「On Sundays」，可看到許多獨創風格強烈的書籍、文具、室內設計等等，每次造訪並能接收到新的刺激。

Museum Data

▶ Name

Watarium 美術館

わたりうむびじゅつかん

▶ Data

涉谷區神宮前 3-7-6
☎ 03-3402-3001
http://www.watarium.co.jp
開館時間：11:00 ～ 19:00
休館時間：星期一（逢國定假日開館）
入場費用：一般為 1,000 日幣　學生 800 日幣
（通行券制，展期中可自由通行）
交通：東京 metro 銀座線外苑前站徒步 8 分鐘
停車場：無

▶ Map　18

▶ Point

MUSEUM	建築物特殊		零碎時間輕鬆逛
環境卓越			利孩子一起去
品味愜意的一天			

▶ Info

▶ Project　有特展

▶ Exhibition Genre　現代美術

▶ Collection　館藏總數約 5,000 件

21_21 DESIGN SIGHT

▼ とぅーわんとぅーわんでざいんさいと

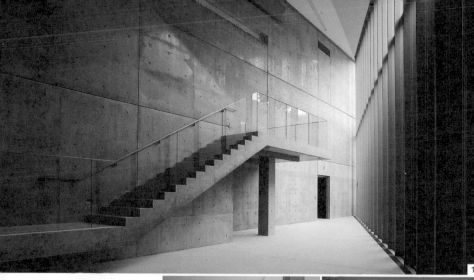

1.館內設施由活躍於世界的建築師・安藤忠雄操刀設計。建築同時具備壯闊的外觀和細部的巧思，光是去欣賞建築設計就值回票價。

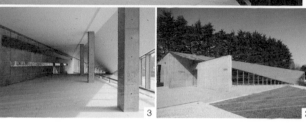

3

2

2.屋頂的設計概念，源自於執行長三宅一生由服飾產業延伸而來的「一塊布」的概念。 3.建築物內部即在外框鋪上水泥。地上及地下各一層的低層建築，大部分的空間位於地底下，走入館內空間意外寬闊。

配合東京中城的開幕，21_21 DESIGN SIGHT同時也在六本木開幕。由三宅一生、佐藤卓、深澤直人擔任執行董事，並由記者川上典代李子擔任副董事；以跨領域的設計來策畫體驗型的展示，除了各式展覽，還會定期舉辦講演活動、兒童適用的研討會等，企劃各式各樣的活動。在這裡可讓你藉由設計的力量，發現生活中的有趣的小驚喜，為你提供另一種藝術的欣賞方式。

Museum Data

▶ Name
21_21 DESIGN SIGHT
とぅーわんとぅーわんでざいんさいと

▶ Data
港區赤坂 9-7-6 東京中城花園內
☎ 03-3475-2121
http://www.2121designsight.jp
開館時間：11:00～20:00（最終入館 19:30）
休館時間：星期二
入場費用：一般為 1,000 日幣　大學生 800 日幣　國高中生 500 日幣　小學生以下免費入場（依各展覽・活動而異，請再確認）　交通：東京 metro 日比谷線六本木站、千代田線乃木坂站徒步 5 分鐘　停車場：無

▶ Map　20

▶ Point
MUSEUM	建築物特殊		零碎時間輕鬆逛
🏛	環境卓越		和孩子一起去
	品味悠閒的一天		

▶ Info

▶ Project　僅有特展

▶ Exhibition Genre　其他（設計）

▶ Collection　無館藏

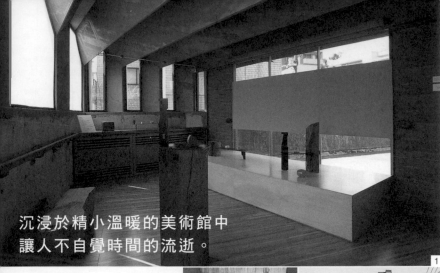

沉浸於精小溫暖的美術館中
讓人不自覺時間的流逝。

Gallery TOM
▼ ぎゃらりーとむ

1.藝廊 2樓的空間。以立體作品為中心，1年舉辦4次的特展。 2.佇立於松濤住宅街道，美術館洋溢著摩登氛圍。裡面設著村山亞土・治江夫妻長男的碑文：「我們盲人也有欣賞羅丹的權利」。這也是 Gallery TOM 的設立宗旨。3.2樓的陽台，也有雕刻作品的展示空間。

① 1984年，村山亞土・治江夫妻的視覺障礙的長子・村山鍊曾說：「我們盲人也有欣賞羅丹的權利」。

Gallery TOM 就在他的話語之下誕生，這是一間可提供視覺障礙者「用手欣賞藝術」的藝廊，專門展示可以用手觸摸的作品，舉行主題特殊的特展並定期舉辦研討會。

美術館 1樓有 2個房間，2樓有附設陽台，給人家一般的感覺。很多來場民眾看完展後也會跟工作人員開心地聊起天來。在閑靜的松濤住宅區中散步時，不妨順道去看看吧！

Museum Data

▶ Name	**Gallery TOM**
	ぎゃらりーとむ

▶ Data	涉谷區松濤 2-11-1 ☎ 03-3467-8102
	http://www.gallerytom.co.jp
	開館時間：10:30 ～ 18:00
	休館時間：星期一
	入場費用：一般為 600 日幣
	中・小學生 200 日幣
	視覺障礙者和陪同者 300 日幣
	交通：京王井之頭線神泉站徒步 7 分鐘
	停車場：無

▶ Map	18

▶ Point

🏛 建築物特殊	👤 零碎時間輕鬆逛
🌿 環境卓越	👶 和孩子一起去
☀ 品味悠閒的一天	

▶ Info 🍽 ☕ 📖 ⛲ 📚 ♿

▶ Project 有特展

▶ Exhibition Genre 西洋畫／現代美術／彫刻／工藝／其他

▶ Collection 館藏總數約100件

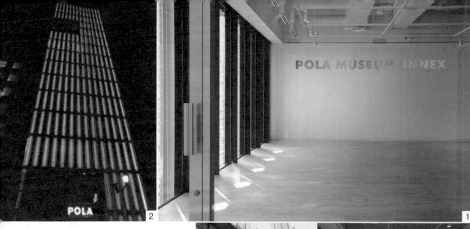

POLA MUSEUM ANNEX ▼ ぽーらみゅーじあむあねっくす

1.藝廊入口貼滿玻璃,呈現遼闊的開放感。 2.外壁有一整面的彩色LED燈,由照明專家豐久將三設計。 3.介紹莫內、梵谷等名畫的展覽『改變美術界的9個畫家』(2009年)的展示場景。 4.美術館正面的由美國設計師查克‧霍夫曼操刀設計。

Museum Data

▶ Name

POLA MUSEUM ANNEX
ぽーらみゅ じあむあねっくす

▶ Data
中央區銀座 1-1-7POLA 銀座大樓 3 樓 ☎ 03-3563-5501
http://www.pola.co.jp/m-annex/
開館時間:11:00 ～ 20:00(最終入場時間為閉館前30分鐘)
閉館時間:無
入場費用:免費
交通:東京 metro 有樂町線銀座一丁目徒步 1 分鐘
停車場:無

▶ Point
建築物特殊
環境卓越
品味悠閒的一天
零碎時間輕鬆逛
和孩子一起去

▶ Info

▶ Project　僅有特展

▶ Exhibition Genre　西洋畫／現代美術

▶ Collection　無館藏

▶ Map　11

本館,於 2009 年開設立宗旨為「透過藝術來磨鍊女性對美的意識和感性,聲援積極主動的女性」。位於銀座中心,可在購物之餘,順道去參觀。

展示品從西洋繪畫到現代美術,範圍甚廣。除了展示 POLA 獨特的館藏外,也會策畫獨特的特展,積極介紹新進藝術家。

→ 注意!2012年的特展

Exhibition Information —

『POLA MUSEUM 別館展
2012－炫麗的色彩－』

2012年3月31日～4月22日

由公益財團法人POLA美術振興財團從在外研修經驗的年輕藝術家的作品中進行選拔後,再共同聯合展出的團體展。

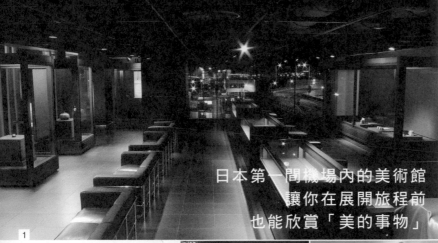

日本第一間機場內的美術館
讓你在展開旅程前
也能欣賞「美的事物」

1

1.日暮西下後，從窗中可以俯視飛機的跑道以及首都的高速灣岸線美麗的夜景。（依特展的內容而定）。
2.羽田機場第2航廈大廳3樓南側，氣氛輕鬆宛如休息室。 3.在美術商店中有販售機場原創商品。

3 2

Discovery Museum
でぃすかばりーみゅーじあむ

Museum Data

▶ Name

Discovery Museum
でぃすかばりーみゅーじあむ

▶ Data

大田區羽田空港 3-4-2 第2航廈 3樓 ☎ 03-6428-8735
http://www.discovery.museum.com
開館時間：11:00～18:30・星期六・日・國定假日 10:00～（最終入場時間為閉館前30分鐘）閉館時間：不定期 入場費用：免費
交通：東京 monorail 羽田機場第2大樓站徒步1分鐘
停車場：有（利用羽田機場停車場）

▶ Point

| MUSEUM | 建築物特殊
| 環境卓越
| 品味悠閒的一天
| 零碎時間輕鬆逛
| 和孩子一起去

▶ Info

▶ Project 有特展

▶ Exhibition Genre 古美術／工藝

▶ Collection 無館藏

▶ Map 33

本館位於羽田機場第2航廈，由於位置特殊，位於國內線旅客的轉運點，造訪的人以出差的商業人士居多。隱匿的空間，藉著美術品，可暫時擺脫惱人的日常生活，讓心情沉靜下來。

由永青文庫協助企畫營運，並展出其所管理的細川家文化財。展覽中備有免費的目錄供人索取，這也是前所未有的展示方式，開創美術館全新的形式。

▼▼▼

→ 注意！2012年的特展
Exhibition Information

『四百年前之春 武將們的嗜好』
前期：2012年1月21日～2月29日
後期：2012年3月3日～4月15日

1600年前半，德川家康贏得關原戰役後，脫離亂世的戰國武將如何以全新的心情迎接去面對日本的春天呢？透過五感來享受日本文化，再度挖掘即將被遺忘的日本中心思想。

住吉弘定筆『源氏物語圖』子日遊

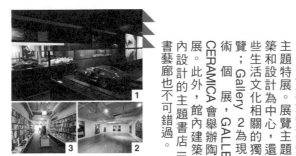

1. Gallery 1 每年會舉辦 4 次特展。 2. Gallery 2『英雄展』的展覽場景。 3. INAX 書藝廊以獨特的視點來販賣書籍。

攝影＝北村光隆

取材自過去的展覽。 1.『第 5 回 shiseido art egg 藤本涼展』。 2.『第 5 回 shiseido art egg 川邊奈保』。 3.『辰野登惠子展 抽象－明日的詢問』。

攝影＝加藤健（1、2） 岡野圭（3）

1・2.『智利建築師 Aravena 展』（2011 年）的展示場景。 3.TOTO 出版的直營書店「Bookshop TOTO」。附設「Magazine Library」，可免費閱覽一些主要的建築雜誌的過期雜誌。

攝影＝Nacása & Partners Inc. （1、2）傍島利浩（3）

3 個主題特展，一次滿足

no. 19

INAX 藝廊
いなっくすぎゃらりー ◀

中央區・京橋
INAX Gallery

在 INAX 藝廊可讓你一次免費享受 3 個主題特展。展覽主題以建築和設計為中心，還有一些生活文化相關的獨創展覽；Gallery 2 為現代美術個展，GALLERIA CERAMICA 會舉辦陶藝個展。此外，館內建築・室內設計的主題書店 INAX 書藝廊也不可錯過。

Museum Data

▶ Data　中央區京橋3-6-18 LIXIL:GINZA 2F
☎ 03-5250-6530
開館時間：10:00～18:00
休館時間：星期日・國定假日、夏季休假
入場費用：免費
交通：東京metro銀座線京橋站徒步1分鐘
停車場：無

▶ Info　🎥 ☕ 🛏 🏪 📖 ♿

▶ Map　11

以現代美術為主軸，以宏觀的角度綜觀
介紹同時代的表現模式

no. 20

資生堂藝廊
し.せいどうぎゃらりー ◀

中央區・銀座
Shiseido Gallery

『資生堂藝廊』於 1919 年開館，堪稱日本現存最古老的畫廊。目前共舉辦過三十二百次展覽，很多任日本美術史發光發熱的藝術家，很多都是在這裡發跡的。現在館內以現代美術為中心，積極地以宏觀的角度介紹同時代的美術表現。

Museum Data

▶ Data　中央區銀座 8-8-3　東京銀座資生堂ビル地下 1 樓　☎ 03-3672-3901
http://www.shiseido.co.jp/gallery/
開館時間：11:00～19:00・星期日・國定假日～18:00
休館時間：星期一　入場費用：免費
交通：東京 Metro 丸ノ内線銀座站徒步 5 分鐘
停車場：無

▶ Info　🎥 ☕ 🛏 🏪 📖 ♿

▶ Map　11

建築設計專用的藝廊

no. 21

TOTO藝廊・間
とーとーぎゃらりー・ま ◀

港區・乃木坂
TOTO GALLERY・MA

『TOTO 藝廊・間』自 1985 年開館以來，持續以一個高品質的資訊傳達地之姿，介紹活躍於國內外的建築師和設計師。展示空間經由 3 樓中庭的樓梯共有 2 層樓出現出方式不同於其他美術館，可讓展出者可自行設計其展示空間。

Museum Data

▶ Data　港區南青山 1-24-3 TOTO 乃木坂ビル 3 樓
☎ 03-3402-1010
http://www.toto.co.jp/gallerma/
開館時間：11:00～18:00・星期五～19:00
休館時間：星期日・一・國定假日
入場費用：免費
交通：東京 Metro 千代田線乃木坂站徒步 1 分鐘
停車場：無

▶ Info　🎥 ☕ 🛏 🏪 📖 ♿

▶ Map　20

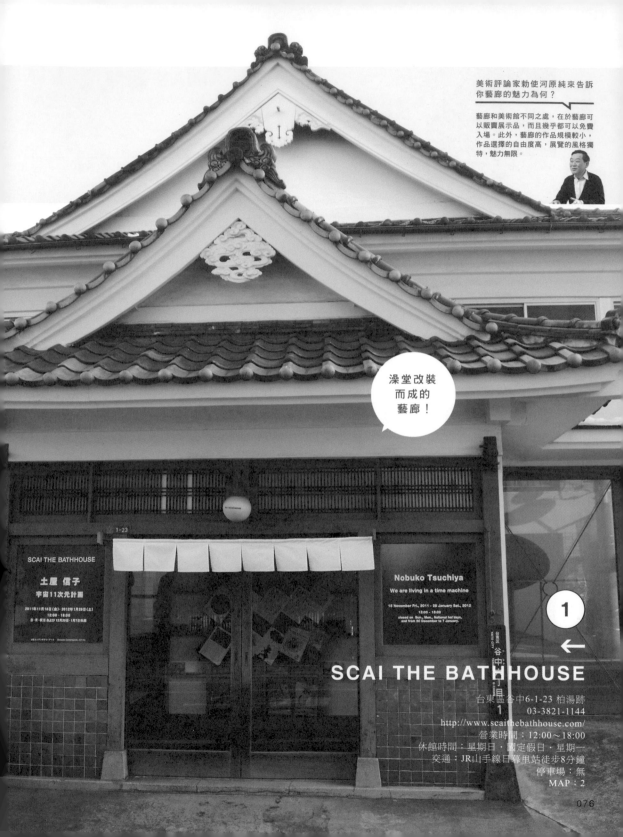

澡堂改裝
而成的
藝廊！

SCAI THE BATHHOUSE

土屋 信子
宇宙11次元計畫

2011年11月18日(金)~2012年1月28日(土)

12:00~18:00

日·月·假日 および12月30日~1月7日休館

Nobuko Tsuchiya

We are living in a time machine

18 November Fri, 2011 - 28 January Sat, 2012

12:00 - 18:00

closed on Sun., Mon., National hol'days,
and from 30 December to 7 January.

1

←

SCAI THE BATHHOUSE

台東區谷中6-1-23 柏湯跡
03-3821-1144
http://www.scaithebathhouse.com/
營業時間：12:00～18:00
休館時間：星期日·國定假日·星期一
交通：JR山手線日暮里站徒步8分鐘
停車場：無
MAP：2

美術評論家勒使河原純推薦風格特殊的藝廊是？

現在必看的東京藝廊！

東京都內共有500個藝廊，每個藝廊的風格都非常特殊。
現在就讓美術評論家勒使河原純來告訴你今年有哪些藝廊是非看不可的吧！

攝影＝泉大悟、是枝右恭、竹內けい子、平野愛
文＝井上綾乃、黑川直子、白石梨沙、山賀沙耶、和田達彥

1

『平野薰個展』
2012年6月下旬～（預定）

鬆開絹帶，再編織連接，以此
類纖細的裝置作品為主要特徵
的新銳藝術家－平野薰個展。

平野薰
『Untitled - grandmother -』
2000年

▶ SCAI THE BATHHOUSE

國際間最受注目的藝廊

> 我們要將這些新進藝術家豐富的作品，從谷中的街道推向世界舞台。
>
> 責人＝白石正美

位於谷中邊界（東京都台東區西北端），擁有200年的歷史的澡堂『柏湯』改裝後，1993年以美術館之姿重新開幕。積極將日本新進活躍的藝術家推向國際舞台，同時將一些內行人才知道的海外優秀作家引進日本。截至目前為止，已舉辦過李禹煥、遠藤利克、宮島達男、森萬里子等日本現代藝術家的展覽，並致力開發名和晃平和土屋信子等新手藝術家；除此之外，國外藝術家安尼詩‧卡普爾、朱利安‧奧貝也有和本藝廊合作，在其作品中融入日本傳統文化，創造出全新的作品。除了藝廊內的展覽外，本館也會和藝術家們聯手策畫新專題。想要研究日本和海外的現代美術的話，一定要來看看喔！

4

5

1・3. 2011年11月18日～2012年1月28日舉辦的土屋信子展覽場景。用『造訪11次元空間的必要裝置』來虜獲觀者的心。 2. 還遺留著澡堂的痕跡。 4. 組合周遭的廢材，充當前往宇宙的必要裝置。 5. 帶有神祕的綠色，靈感源自於「艾酒」。

2 1

1.TSUTSUMI ASUKA『in the forest #02』
木版和其他／2011年。　2.李元淑『兩張臉』
木版／2011年。1‧2皆為第79屆日本版畫協
會版畫通展得獎作品。　3.位於銀座‧中央通內
的巷子裡，畫廊的入口位於寧靜的巷道內。
4.常設展示室。　5.特展示室。除了特展外，
也會定期舉辦旗下藝術者的新作發表展。

負責人：
白田貞夫

版畫作品內容
比較具體，適
合美術入門者
來鑑賞。

▶ SHIROTA畫廊
再次發掘版畫的魅力

位於銀座‧中央通內側的巷子裡，於1966年開幕的老鋪藝
廊。作品以版畫為主，網羅國內外知名畫家，以及版畫界的
新起之秀的作品，包括畢卡索、斯特拉、駒井哲郎、李禹
煥、黑崎彰、中林忠良、柄澤齊等，作品幅度甚廣，作畫手
法多樣，從木版畫到銅版畫，平版印刷到絲網印刷皆有之。
此外，入江明日香等年輕畫家的版畫作品，以及單件展出的
作品，都只有在這裡才能看得到。特展示室中會定期舉辦旗
下藝術家的新作發表展、展覽的開幕酒會以及藝術家的懇談
會，促進民眾和畫家間的交流。除此之外，本館還有特製創
業之初原創的版畫作品集，於館內有進行販售。

2 **SHIROTA Gallery**

中央區銀座 7-10-8
☎ 03-3572-7971
http://gaden.jp/shirota.html
營業時間：11:00 ～ 19:00
休館時間：星期日‧國定假日
交通：地下鐵 metro 銀座線銀座站徒步 3 分鐘
停車場：無
MAP：11

2012年特展

『Kumano
'11-1P Mihama』
2011年

『森岡完介 版畫展』
2012年2月6～18日
活躍於國際的畫家森剛完
介以世界遺產‧熊野為主
題，發表的新系列作品。
將船、海等造型用美麗的
絲網印刷法來呈現。

4 3

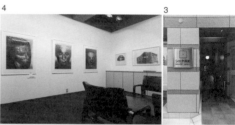

5

1 © Masaharu SATO　Courtesy imura art gallery

2

▸ imura art gallery

介紹東京‧京都的傑出藝術家

1996 年，在平安神宮附近的川端丸太町開幕的藝廊。剛開始主要以京都為中心，主打關西當地的作家。2010 年10 月擴點至東京‧神樂坂，希望能在東京和京都製造民眾與藝術作品邂逅的場所，持續向國內外宣揚現代美術。展山活躍於國際舞台和國內美術界最前線的藝術家的著作，旗下的藝術家有三瀨夏之介、佐藤雅晴、橋爪彩、山本太郎等，班底豐富而紮實。2012 年，以佐藤雅晴的『Little girl Coco』帶頭，今後預定舉辦渡邊佳織、中山德幸、山本太郎等當紅藝術家的個展。

2012年特展

『渡邊佳織 個展「早晨的好消息」』
2012 年 2 月 10 日～3 月 3 日
當紅的年輕日本畫家。以展出過的作品「輝輝麒麟」為中心的最新個展。
　　　　　　　　　渡邊佳織
　『〆（寸法改）』2011 年

『中山德幸 個展』
2012年3月24日～4月14日
中山德幸擅於描繪女性的臉部特徵。作品中的女性沒有特定的模特兒，而是倚靠作家本身的記憶和經驗繪製而成。
　　　　　　　　　中山德幸
　『tomorrow』　 2012年

© Masaharu SATO　Courtesy imura art gallery

1.2012年1月7日～28日展出的佐藤雅晴的個展『Little girl Coco』的展示場景。
2.迷你藝廊的看板。一棟大樓裡有好幾間藝廊，讓你一次就能觀賞各式各樣的作品。
3‧4.好似照片，又類似繪畫的筆觸，是將照片經PC處理過後，再複寫製成的數位畫。

工作人員＝竹內悠

今年，也有話題性的新銳藝術家的個展將展出，請務必來共襄盛舉喔！

新宿區西五軒3-7 MINATO第三大樓4樓
☎03-6457-5258
http://www.imuraart.com/
營業時間：12:00～19:00
休館時間：星期日‧國定假日、星期一
交通：東京metro東西線神樂坂站
　　　徒步6分鐘　停車場：無
MAP：14

imura art gallery kyoto | tokyo

③

藝廊複合體讓你邂逅各式各樣的作品

複合式藝術空間是什麼呢!?

美術愛好者的集散地,一棟建築物中有好多間藝廊『複合式藝術空間』
一次就可以觀賞好多間藝廊,邂逅各式各樣的作品

▼▼▼ Art Complex

6F
▶ 新秀集散地
SPROUT Curation

以編輯的角度來介紹現代美術

獨立的藝術雜誌「SPROUT」
的編輯·志賀良和以編輯的角
度,為守護當代藝術家所開設的
藝廊。以當代活躍的藝術家為中
心,透過主題性強的特展,激發
日本現代美術新一波的脈絡。

☎03-3642-5039
http://sprout-curation.com

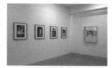
Installation view 2011
Courtesy of SPROUT
Curation

KIDO Press 版畫工作室
KIDO Press, Inc.

6F
藝廊和版畫工作室的複合體

木戶均自紐約回國後開設的版畫
工作室複合藝廊。每年舉辦 7~8
次的特展,除了版畫之外,還有
雕刻和現代美術。主要的藝術家
有樋口佳繪、町田久美、土屋裕
介、Wisut Ponnimit 等。

☎03-5856-5540
http://www.kidopress.com

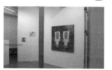

▸ ShugoArts
ShugoArts

5F
邂逅不同國家、不同年齡的藝術家

收藏國內外 24~73 歲的藝術家
的作品,作品種類多樣。主要
的藝術家有蘇俄攝影師 Boris
Mikhailov、森村泰昌、小林正
人、丸山直文、金氏徹平等。
http://twitter.com/ShugoArts

☎03-5621-6434
http://shugoarts.com

▶ MIYAKE FINE ART
MIYAKE FINE ART

5F
萬事通也為之驚豔的珍貴的展示

透過市場二次買賣取得作品,日
本第二把交椅的三宅伸一所開設
的藝廊。收藏 Andy Warhol、
Bruce Conner 等海外作家作
品。現在也極力介紹原口典之、
柳幸典等內行人才知曉的日本藝
術家。詳細資訊請與本館聯絡。

☎03-5646-2355
http://www.miyakefineart.com

6F 7F
▶ 小山登美夫藝廊
TOMIO KOYAMA GALLERY

介紹當代藝術界優秀的藝術家

位於 6 樓的部分區域和頂樓
整層,為丸八倉庫內最大的
藝廊。以當代藝術為中心,
代表藝術家有奈良美智、
STEPHAN BALKENHOL、
蜷川實花、菅木志雄等。

☎03-3642-4090
http://www.tomiokoyamagallery.com

installation view at
Tomio Koyama Gallery, 2011
© Makiko Kudo
Courtesy of Tomio Koyama
Gallery
photo: Kei Okano

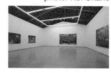

▶ AI KOWADA 藝廊
AI KOWADA GALLERY

6F
趣味性的呈現,引人注目

從 2012 年 1 月移居至此,展出
ARTHK(香港)、PULSE
(美國·紐約·邁阿密)等國
內外各藝廊展,積極發展中。
偏好「表現性強」以及「同時
代性」的藝術家。

☎03-6313-7700
http://www.aikowadagallery.com

▶ TAKA ISHII 藝廊
Taka Ishii Gallery

5F
各式各樣的現代藝術齊聚一堂

以攝影作品為中心,收藏展示
荒木經惟、森山大道等攝影大
師、村瀬恭子等畫家以及使用
各種媒體設備為媒介的竹村京
等當代活躍的藝術家的作品。

☎03-5646-6050
http://www.takaishiigallery.com

Maruhachi Soko
丸八倉庫

江東區清澄 1-3-2
營業時間:12:00～19:00
休館時間:星期日、國定假日、星期一
交通:東京 metro 半藏門線清澄白河站徒步 5 分鐘
停車場:無　MAP:34

藏身於清澄白河附近的倉庫區域
內,丸八第三倉庫 5~7 樓的藝廊
空間。通稱「清澄白河藝術複合
空間」。入口隱密,參觀者敬請
留意。

4

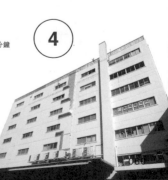

➡

⑤ Piramide bldg
金字塔大樓

港區六本木 6-6-9
營業時間：11:00 ～ 19:00
休館時間：星期日、國定假日、星期一
交通：東京 metro 日比谷線六本木站徒步 2 分鐘
停車場：有
MAP：20

此區域屬於「森大樓」的一部分，「森大樓」旨在用藝術活化街道，原為租用大樓，2011 年 2 月開始開設了 4 個藝廊後，成為六本木的新藝術景點。

(3F)

▶ OTA FINE ARTS
オオタファインアーツ

聚焦時代脈絡，彰顯現代美術

走概念路線，鑽研繪畫、新的影像表現以及工藝作品等等，網羅豐富多樣的現代美術作家。諸如草間彌生、澤拓、樫木知子、竹川宣彰、南隆雄、Ay Tjoe Christine 等，各日本和亞洲的藝術家。在藝廊中每年會舉辦 6 次特展。

Courtesy of Ota Fine Arts

☎03-6447-1123
http://otafinearts.com

▶ 倫敦藝廊六本木
London Gallery Roppongi

(2F)

讓古美術融入日常生活

現代美術家杉本博司先生所開設的藝廊。館內將日本、中國、韓國等東洋古美術用內裝設計的方式呈現，以全新的方式打造出的藝廊。跳脫古美術的藩籬，用喜愛的美術品來點綴生活，讓人能輕易享受古美術。在六本木中也有展示茶具等小規模藝術品。

☎03-3405-0168
http://www.londongallery.co.jp
※營業時間：11:00～18:00

▶ WAKO WORKS OF ART
ワコウ・ワークス・オブ・アート

(3F)

介紹知名現代美術一從重量級大師到新起之秀

於 2011 年 2 月遷廊於京王線初台，2012 迎接開廊 20 年紀念。開廊以來，以歐洲現代美術家為中心，企劃日本年輕藝術家的展演活動。除此之外，也致力於展覽導覽目錄、美術家專書、教材等出版活動。

☎03-6447-1820
http://www.wako-art.jp

▶ 禪・攝影藝廊
ZEN FOTO GALLERY

(2F)

積極介紹中日藝術攝影作品

以現代中國和日本為中心的亞洲攝影藝廊，於 2009 年開幕，2011 遷移至現在的位置。積極介紹年輕藝術家藝術攝影作品，並積極出版攝影集，從事出版作品的販賣工作。

☎050-5539-6334
http://www.zen-foto.jp
※營業時間：12:00～19:00

▶ Taka Ishii Gallery Photography / Film
タカ・イシイギャラリー フォトグラフィー/フィルム

(2F)

收藏網羅各地古色風攝影作品

既東京、清澄白河、京都之後，Taka Ishii Gallery Photography 於 2011 年 1 月在六本的金字塔大樓開設了第 3 個藝文空間。和一般現代藝術的店鋪不同，這裡專門處理照片和影像的作品，特別致力於古色風攝影作品的介紹。

☎03-6447-1035
http://www.takaishiigallery.com

Shirogane Art Complex
白金藝術複合性空間

各樓層皆有一間藝廊的複合式大樓。不定期企畫共同展覽，不停地挑戰新領域。從 2012 年 4 月起 2 樓將要開設新店鋪。

Museum Data

▶ Data　港區白金 3-1-15
　　　　營業時間：11:00 ～ 19:00
　　　　休館時間：星期一・國定假日・星期一
　　　　交通：都營三田線白金高輪站徒步 8 分鐘
　　　　停車場：無

▶ Map　　13

▶ 倫敦藝廊・白金
London Gallery Shirokane Art Complex　4F

用全新的觀點切入，深入介紹古美術

以日本・中國・韓國等東洋古美術為中心，以全新的觀點介紹屏風・掛軸・陶瓷器・工藝品等。也有展示屏風、佛像等大型作品，讓你在寬廣的空間中享受古美術。跳脫既有的古美術的框架，讓民眾能單純享受美術品本身。

攝影＝杉本博司

Museum Data

▶ Data　東京都港區白金 3-1-15　白金アートコンプレックス 4F
　　　　☎03-6459-3308
　　　　營業時間：11:00 ～ 18:00
　　　　公休：星期日、星期一、國定假日
　　　　http://www.londongallery.co.jp
　　　　交通資訊：三田線・南北線白金高輪站 3、4 號出口徒步 8 分鐘　日比谷線廣尾站 1 號出口徒步 13 分鐘
　　　　停車場　無

▶ Map　　13

▶ 兒玉畫廊
Kodama Gellery　1F

透過作品介紹全新的觀點

以京都為據點的藝廊，於 2008 年擴點至白金。意識新世代的標準，介紹優秀的年輕藝術家。在旗下藝術家的展覽會中，可以看到很多嶄新的呈現方式。主要的藝術家有關口正浩、和田真由子、貴志真生也、宮永亮、鎌田友介等。

☎03-5449-1559
http://www.kodamagallery.com

Museum Data

▶ Data　東京都港區白金 3-1-15
　　　　☎03-5449-1559
　　　　http://www.kodamagallery.com
　　　　交通資訊：三田線・南北線白金高輪站 3、4 號出口徒步 8 分鐘
　　　　日比谷線廣尾站 1 號出口徒步 13 分鐘
　　　　停車場　無

▶ Map　　13

▶ 山本現代
YAMAMOTO GENDAI　3F

邂逅新起之秀的藝術家們

以次文化以及社會淵源為背景，有別於海外的作品，日本獨特的現代美術作品。這些藝術家用各式各樣的作品來表達他們明確的概念。主要的藝術家有小谷元彥、Yanobe Kenji（矢延憲司）、西尾康之、宇川直宏、高木正勝等。

☎03-6383-0626
http://yamamotogendai.org

Museum Data

▶ Data　東京都港區白金 3-1-15-3F　☎03-6383-0626
　　　　營業時間：星期二～星期六 11:00 ～ 19:00
　　　　公休：星期日、星期一、國定假日
　　　　http://yamamotogendai.org
　　　　交通資訊：三田線・南北線白金高輪站 4 號出口徒步 8 分鐘　日比谷線廣尾站 1 號出口徒步 13 分鐘
　　　　停車場　無

▶ Map　　13

Special Issue

不可不知的日本美術

①能與作者對話交流的美術館／**②**能接觸到和式風情的美術館

↓

31

Taro Okamoto Memorial Museum / Chihiro Art Museum Tokyo / Yumeji Museum /
Yayoi Museum / Mukai Junkichi Annex / Masanari Murai Memorial Museum of Art
/ Gyokudou Art Museum / Yokoyama Taikan Memorial Hall / Hasegawa Machiko
Art Museum / Kuroda Memorial Hall / Kume Museum of Art / Kumagai Morikazu
Museum / Miyamoto Saburo Memorial Museum / Taiji Kiyokawa Memorial
Gallery / Ono Tadashige hangakan / Ryushi kinenkan / Shotaro Akiyama Photo
Art Museum / Kindonichikan Sentaro Iwata Collection / Mitsuo Aida Museum /
Koganei City Hakenomori Art Museum / Yoshikawa Eiji House&Museum / Amuse
Museum / The Japan Folk Crafts museum / The Gotoh Museum / Okura Museum
of Art / Sen-oku Hakuko Kan / Seikado Bunko Art Museum / Hatakeyama
Memorial Museum of Fine Art / Kodaira Hirakushi Denchu Art Museum / Sawanoi
Museum of Traditional Japanese Hair Ornaments / Hiraki UKIYOE Museum
UKIYO-e TOKYO / Japan Calligraphy Museum

日本固有的文化美學，長年來一直特別受到注目。
接下來將介紹許多世界級日本創作者、
以及能親身體會和式傳統意趣的美術館。
想瞭解以日本為主題的美術館，就從這裡開始！

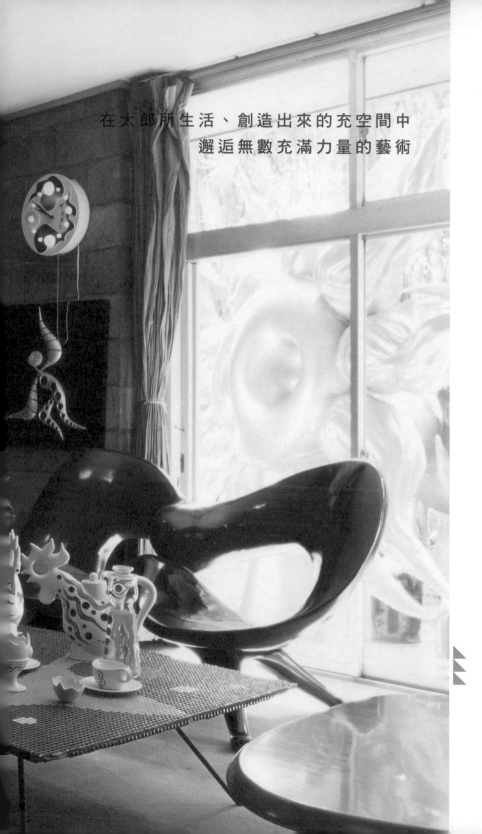

在太郎所生活、創造出來的充空間中
邂逅無數充滿力量的藝術

special - 1

能與作者對話交流的美術館

no.

22

港區・表參道

Taro Okamoto
Memorial Museum

岡本太郎紀念館

おかもとたろうきねんかん

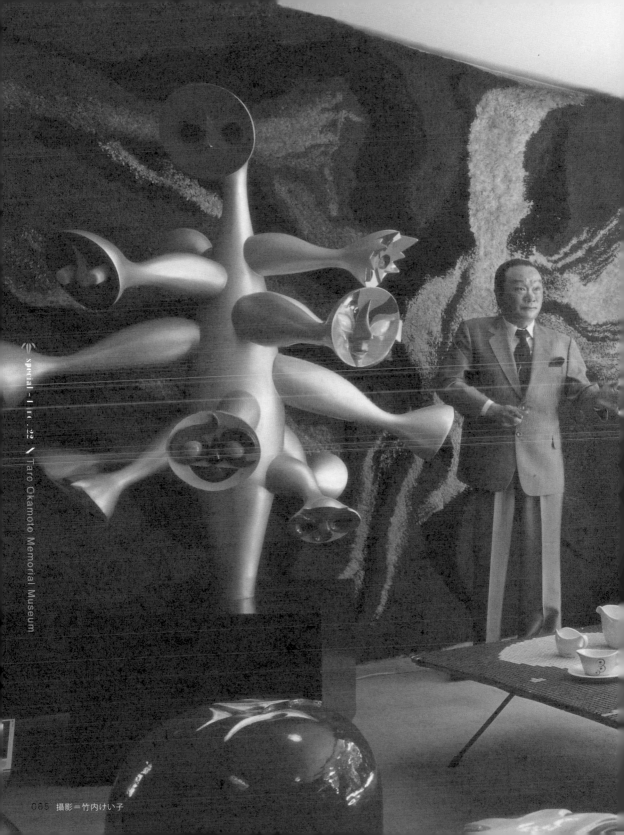

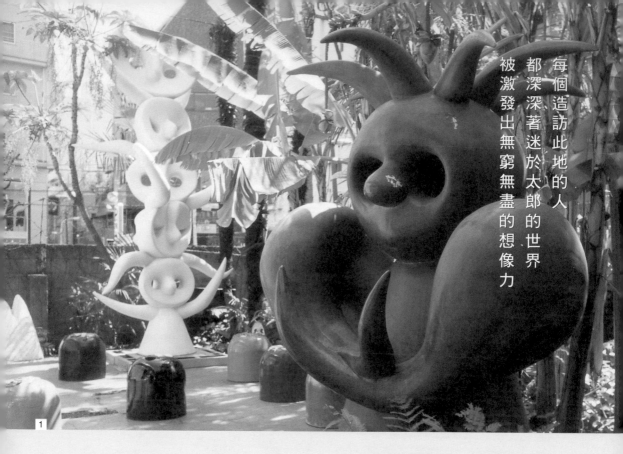

每個造訪此地的人
都深深著迷於太郎的世界
被激發出無窮無盡的想像力

1

遠 離表參道喧囂的巷弄深處,正是岡本太郎紀念館的所在地。這裡是太郎直至84歲亡故前的活動據點,也兼具工作室與住宅功能。畫圖、口述作稿、在雕刻的過程中戰鬥、與人會面、巨大的紀念碑或壁畫等,各種作品都是在這裡經由反覆的構想後製作而成。直至今日,此地仍洋溢著他的活力與創造力。

環視庭院的一樓展示廳,除了有太郎的等身大人像之外,還陳列有餐具、椅子及裝置藝術等作品。

盡頭處是太郎以前的工作室。二樓則規劃為特別展示間。每年大約會舉辦三次與岡本太郎相關的特展。

來此一遊,一定都會從太郎的作品中感染幾分朝氣,也會被激發出活潑的想像力!

館內工作人員告訴我們的「美術館小故事」!

「美術館小故事」

到岡本太郎紀念館參觀過後,一定要沿著牆在建築物內面逛上一圈。那邊還有另一個正面玄關。在那裡,可以看到其它出自太郎手筆的作品。也就是岡本太郎親手製作的門板。還有在午睡的太郎旁邊伸出兩手擋住訪客、要人「安靜點」的人像,這個有趣又特別的作品,從1954年工作室創立以來,就一直守護著太郎宅邸的入口。它是位於美術館內側,並經常不小心成為參觀者漏網之魚的珍貴作品。

1. 這裡是大自然與藝術共存的庭院，也是太郎進行創作的場所。在這裡，竟然能親手觸摸、也能坐在創作品上。透過和藝術品本身的接觸，不論是大人還是小孩，不分老少男女，都能徜徉在這塊空間中。 2, 入口處有太郎搶眼的繪畫及設計，令人印象特別深刻。在正式踏進紀念館前，就已經為太郎的世界觀所折服。 3. 由於有各式各樣的蛋糕可供選擇而廣受好評的咖啡廳『A Piece Of Cake』。坐在露天席位上，就能一邊眺望庭院中的雕刻品，渡過一段悠閒自得的時光。 4, 位於一樓服務台的商店區，展售了書籍、明信片、鑰匙圈等許多岡本太郎周邊。不僅可購來作紀念，當作致贈親友的禮品，相信都能博得驚豔的眼神。

Museum Data

▸ Name
岡本太郎紀念館
おかもとたろうきねんかん

▸ Data
港區南青山 6-1-19　☎ 03-3406-0801
http://www.taro-okamoto.or.jp/
開館時間：10:00 ～ 18:00（最後入館時間為閉館前30 分鐘）
公休：星期二（遇國定假日則開館）
門票：600 日幣
交通：東京地鐵銀座線及其它線表參道站徒步 8 分
停車場：無

▸ Point
| MUSEUM | 建築物不容錯過
| ♣♣♣ | 環境優美
| | 消磨一整天
| | 輕鬆逛逛
| | 適合兒童一齊造訪

▸ Info
| ⭘ | ☕ | ♨ | 🛏 | ⛩ | 📖 | ♿ |

▸ Project　常設展覽／特展

▸ Exhibition Genre　現代美術

▸ Collection　總館藏約1,000件

▸ Map　18

2012年度特展日程表→詳見P158-159

→ 注 意 ！ 2 0 1 2 年 的 特 展
Exihibition Information
—

Yanobe Kenji：
太陽之子・太郎之子展

2011年10月28日～2012年2月26日

點綴於岡本太郎出生第 100 年年末的特展。展覽中登場的是由引領現代日本美術界的藝術家 Yanobe Kenji 為本展特別製作的鉅作——「SUN CHILD」。運用足以肩負起世代傳承的年輕才華醞釀而成的嶄新構想，和太郎的世界相互撞擊下所誕生的前衛實驗性作品。這正是最適合用來慶祝百年誕辰的作品，各位不妨前往領受這份令人感到刺激興奮不已的體驗。

Yanobe Kenji
『SUN CHILD』
2011年

special - 1
能與作者對話交流的美術館
no. 1
23

練馬區・上井草
Chihiro Art Museum
Tokyo

▼
ちひろびじゅつかんとうきょう

Chihiro美術館・東京

邂逅一本跨越世代
適合父母、孩子
甚至孫子閱讀的好書

以『窗邊的小荳荳』繪圖插畫而聞名的繪本家岩崎千尋，以她人生最後22年中居住的宅邸與工作室改建而成的美術館。

千尋女士耗費一生孜孜不倦地繪製她所鍾愛的純稚兒童，自她多達九千四百張的作品中，精選出許多原畫作展示於館中。

此處也不時舉辦介紹繪本的歷史、世界各國繪本作者的特展。

目前 Chihiro 美術館約有二萬六千五百件館藏，分別出自世界32個國家、多達二百位作者的手筆（2011年12月資料），在繪本相關的

☑ 2012年度展覽日程表

☐ 2012年3月1日（四）～5月20日（日）

千尋與香月泰男——母親的眼神・父親的眼神
開館 35 周年紀念 由 Piezograph 推出「我們的千尋」展
「光之鳥」FUKUSHIM ART PROJECT
（展示期間：3月1日～3月25日）

☐ 2012年5月23日（三）～8月26日（日）

紀錄片公開紀念佔「岩崎千尋」（暫定）
Chihiro 美術館館藏 奇想繪本——幻夢與囈語

☐ 2012年8月29日（三）～11月11日（日）

千尋・孩子們的光景
＜特展＞國際安徒生大獎（Hans Christian Andersen Awards）得獎畫家安東尼布朗（Anthony Browne）展
——喜歡大猩猩

☐ 2012年11月14日（三）～2013年1月31日（四）

千尋風格——生活的色彩
——在布拉格編織幻想——出久根育繪本展
孩子們的工藝展

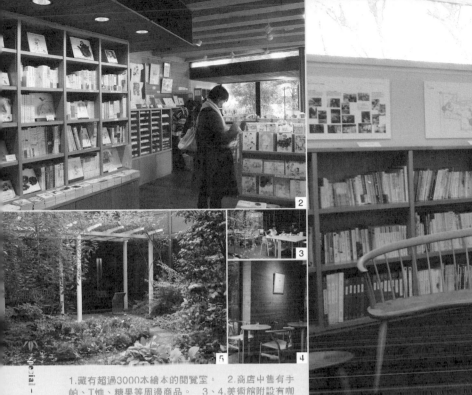

1.藏有超過3000本繪本的閱覽室。　2.商店中售有手帕、T恤、糖果等周邊商品。　3、4.美術館附設有咖啡廳。　5.供人自由欣賞的「千尋庭院」，陳中滿是喜愛整理花草的千尋親手種植的玫瑰、鬱金香、三色堇等等，不時在千尋的插畫中登場。

→ 美 術 館 中 展 示 的 館 藏
Collection

岩崎千尋『母親節』
1972年

就如千尋女士所說，「一個孩子拼命往前跑，最後咚一聲撲進媽媽懷抱裡，那樣的情境多美啊」，這幅畫裡完美地表現出一個孩子要把康乃馨獻給媽媽，親暱地抱住媽媽的景象。

美術館中，規模堪稱世界第一。

館內除了千尋女士愛用的沙發椅、她喜愛的庭院、畫廊之外，還設有容納三千冊繪本的閱覽室、育嬰室等等。甚至還有擺放了許多安全玩具，讓幼兒玩耍休憩的「兒童室」。前往時別忘了帶孩子一同遊訪繪本的夢幻世界。

Museum Data

▶ Name	**Chihiro 美術館・東京** ちひろびじゅつかんとうきょう

▶ Data　練馬區下石神井 4-7-2　☎03-3995-0612
　　　　http://www.chihiro.jp/tokyo
　　　　開館時間：10:00～17:00・GW 與 8 月 10～
　　　　20 日開館至 18:00
　　　　公休：星期一（遇國定假日則延後一日）・冬季
　　　　（2 月 1 日～月末）・其它不定期公休
　　　　門票：全票 800 日幣・高中以下免費
　　　　交通資訊：西武新宿線上井草站徒步 7 分
　　　　停車場：有

▶ Map　39

2012年度特展日程表→詳見P158-159

▶ Point　　建築物不容錯過
　　　　　　環境優美
　　　　　　消磨一整天
　　　　　　輕鬆逛逛
　　　　　　適合兒童一齊造訪

▶ Info　

▶ Project　常設展覽／特展

▶ Exhibition Genre　現代美術

▶ Collection　總館藏約26,500件

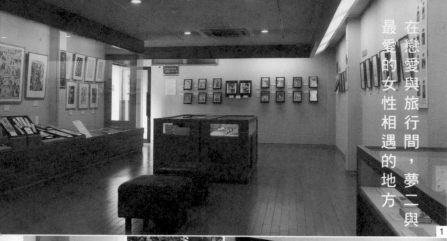

在戀愛與旅行間，夢二與最愛的女性相遇的地方

special - 1
能與作者對話交流的美術館
no. / 24
文京區・彌生
Yumeji Meseum /
Yayoi Meseum

竹久夢二美術館・彌生美術館

たけひさゆめじびじゅつかん・やよいびじゅつかん

1. 自二樓的展示廳可經由長廊移動至彌生美術館。　2. 許多夢二經手繪製的雜誌封面。　3. 來到東大・彌生門一側，竹久夢二美術館帶著昔日風情，靜靜地佇立一端。被稱為本鄉的這一帶，有一處夢二經常留宿的「菊富士旅館」，那是他與真心相愛的女性共度春宵的場所。夢二一生多戀情，居無定所，生前更是經常旅居各處。至今，日本各地建有數座夢二美術館，在東京都內，僅有此處能夠欣賞到夢二作品。　4. 復古揚聲器。

不斷在作品中呈現出少女的夢幻與憧憬，同時也身為詩人的竹久夢二。他與一生中最愛的女性笠井彥乃經常相約共度春宵的所在，不遠處座落這幢『竹久夢二美術館』。

這裡是東京都內唯一能欣賞到夢二作品的美術館，館內展出的作品至少有二百至三百件。館藏多為深受當時大眾所喜愛的日本畫、油畫、書、原畫、素描、版畫、設計、著作、裝訂本、雜誌等等，總數量多達二千二百件。每年舉辦四次特展，透過各種角度介紹夢二的藝術及生涯，豐富多彩、讓人沉浸在大正時代的浪漫氛圍中。

Museum Data

▶ Name
竹久夢二美術館・彌生美術館
たけひさゆめじびじゅつかん・やよいびじゅつかん

▶ Data
文京區彌生 2-4-2
☎ 03-5689-0462（竹久夢二美術館）
☎ 03-3812-0012（彌生美術館）
http://www.yayoi-yumeji-meseum.jp/
開館時間：10:00～17:00（最後入館時間為閉館 30 分鐘前）　公休：星期一（遇國定假日則延後一日）　門票：全票 900 日幣（兩美術館通用）
交通：東京地鐵千代田線根津站徒步 7 分鐘
停車場：無

▶ Point
建築物不容錯過 ｜ 輕鬆逛逛
環境優美 ｜ 適合兒童一齊造訪
消磨一整天

▶ Info

▶ Project　僅特展

▶ Exhibition Genre　日本畫／版畫／其它

▶ Collection　總館藏約 3,300 件

▶ Map　2
2012年度特展日程表→詳見P158-159

special - 1
能與作者對話交流的美術館
no.
25
世田谷區・駒澤大學
Mukai Junkichi
Annex

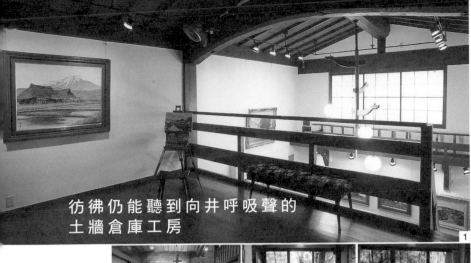

彷彿仍能聽到向井呼吸聲的
土牆倉庫工房

1. 脫了鞋子，實地走進工房中鑑賞藝術品。每年固定舉辦三次的收藏展，以各種形式來介紹向井氏長達 70 年間的繪畫成就。館中大量使用溫暖的不質裝潢，更添幾分親近感。　2. 眩目的陽光自林葉間篩落，明亮的展示間中，陳列著許多作品，讓人能以更近的距離接觸藝術。　3、4. 館內附設的商店區。種類豐富的明信片和便箋，一字排開於展示架上。

世田谷美術館分館
向井潤吉工房館

せたがやびじゅつかんぶんかん むかいじゅんきちあとりえかん

位

於世田谷區弦卷一隅。推開大門，步上石板階梯，眼前浮現一座美麗庭院與獨棟的古舊宅第。這裡是西式畫家向井潤吉長年愛用的住宅兼工房。建於昭和 37 年，作為住宅及工房用的建築，與昭和 44 年自岩手縣一關移來的土牆倉庫組成。

在此收藏了向井約七百餘件作品的美術館，以各種不同的觀點來介紹他的畫作。

展示廳中有向井氏愛用的畫布、畫具等等。二樓的開放式空間裡，陳列繪著民家住宅的風景畫，在在傳達日本舊時風景之美。

Museum Data

▶ Name
世田谷美術館分館 向井潤吉工房館
せたがやびじゅつかんぶんかん むかいじゅんきちあとりえかん

▶ Data
世田谷區絃卷 2-5-1
☎ 03-5450-9581
http://www.mukaijunkichi-annex.jp
開館時間：10:00 ～ 18:00
公休：星期一（遇國定假日則延後一日）
門票：全票 200 日幣
交通：東急田園都市縣駒澤大學站徒步
10 分
停車場：有

▶ Map　　19

2012年度特展日程表→詳見P158-159

▶ Point

MUSEUM 建築物不容錯過		輕鬆逛逛
環境優美		適合兒童一齊造訪
消磨一整天		

▶ Info

▶ Project　　特展

▶ Exhibition Genre　　西洋畫

▶ Collection　　總館藏約700件

世田谷區・等等力

Masanari Murai Memorial
Museum of Art

村井正誠紀念美術館

むらいまさなりきねんびじゅつかん

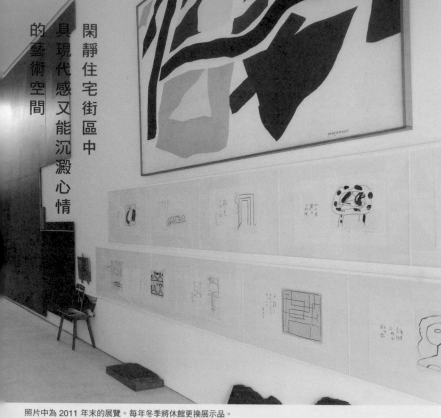

照片中為 2011 年末的展覽。每年冬季將休館更換展示品。

悄悄佇立於等等力寧靜的住宅區，此美術館展示了抽象畫家村井正誠的精選作品，今年以小品油畫為中心，佐以飯野會館的壁畫等等共約60件作品。

由隈研吾氏設計，打造出一棟「即便古舊了也依然優美」的美術館。完整保留舊住宅的工房部份，外觀上，在屋頂瓦片下鋪設實木地板等等，巧妙地將舊式建築特色與現代感協調地融合為一。

寧靜優雅的美術館，舒適得像時間停止流動般，讓人想眺望美麗的庭院與作品，悠然地渡過一整天。

閑靜住宅街區中
具現代感又能沉澱心情
的藝術空間

注意隈研吾氏所設計的建築

充滿趣意的建築物，本身就是藝術品

除了美術館中的作品之外，村井正誠紀念美術館的另一個樂趣，就是出自隈研吾氏所設計的建築物本體。隈氏獨特的設計風格錯落在建築各處，譬如將村井式的愛車作為裝置藝術放入庭院的池子裡、

刻意讓池水反射的光影投在白色的牆面上搖曳生姿、用探照燈在工房中作出猶如夕陽西下的光影等等。這一切竟不可思議地和村井氏愛用的古董家具相襯不已。

1. 佔地雖不廣，卻洋溢開放感的現代風空間。　2. 完整保留舊住宅中的工房，能親身感受到作家本人的氣息。
3. 建築正面有兩處水塘，要自中間的走道進到玄關，才進入館內。　4. 二樓的閣樓處，陳設出攝影家富本隆司所拍攝的村井氏舊宅照片以及他喜愛的水壺等等，還可見到出自村井氏前妻小川孝子女士手筆的油畫。

Museum Data

▶ Name　**村井正誠紀念美術館**
　　　　むらいまさなりきねんびじゅつかん

▶ Data　世田谷區中町1-6-12　☎ 03-3704-9588
　　　　http://www.muraimasanarl.com/
　　　　開館時間：星期日‧五 11:00～13:00、14:00
　　　　～16:00（預約制。首度造訪必須先以明信片註
　　　　明欲參觀者的姓名、電話、地址、欲參觀日及時
　　　　段，在預定日兩周前寄達）
　　　　公休：星期一、二、三、四、六‧12月～2月
　　　　門票：全票800日幣‧中小學生免費
　　　　交通：東急大井町線等等力站徒步2分鐘
　　　　停車場：無

▶ Point　 🏛 建築物不容錯過
　　　　 ▲▲▲ 環境優美
　　　　 消磨一整天
　　　　 輕鬆逛逛
　　　　 適合兒童一賣造訪

▶ Info　 ｜🍽｜💡｜👜｜📚｜🚻｜📖｜🚲｜

▶ Project　—

▶ Exhibition
　Genre　村井正誠的油畫、版畫等等／小川孝子的油畫

▶ Collection　—

▶ Map　　19

➡ 村 井 正 誠 的 代 表 性 作 品
Collection

村井正誠 『熊野之路』
1993年

自身為眼科醫生的父親在和歌山縣的新宮開業時起，直到升國中前，村井氏都在和歌山縣渡過，這幅作品就是他眼中的熊野道路景象。以深綠與白、黑的對比描繪而成的熊野風景，令人感受到他的心念。

村井正誠 『三位巨匠』
1984年
這幅油畫中，畫的是三位大國強權者正在料理地球的模樣。

散發歷史氣息，別具趣味的美術館外觀。

不忍池附近的舊宅院。
時間彷彿早已停止流動。

日本畫壇巨匠筆下的鍾愛景色
在奧多摩一遇名畫

no. **27**

青梅市／御嶽

玉堂美術館
ぎょくどうびじゅつかん ◂
Gyokudou Art Museum

與橫山大觀齊名，名聞遐邇的日本畫巨匠川合玉堂。館內展示了玉堂留下的作品，在許多作品中，筆觸、細緻的傳統工藝、高雅的傳達出他，爾在此的氣質達出他，在細的工作室場景也重現。他的作品，個人獨特的作畫習慣。膩地傳達出他個人獨特的作畫習慣。

美 術 館 館 藏 的 名 品
Collection
—

川合玉堂『溪畔晚涼』大正元年
大正元年

玉堂的魅力就在於描繪日本的四季、自然、大地及生活其間的動物、人們之美，而這幅作品正集之大成。看著畫作，教人幾乎感受到吹在溪谷間的夏季涼風。

Museum Data

▸ Data 　青梅市御岳1-75　☎ 0428-78-8335
　　　　http://www.gyokudo.jp
　　　　開館時間：10:00～17:00・12～2月開館至
　　　　16:30（最後入館時間為閉館30分鐘前）
　　　　公休：星期一（遇國定假日則延後一日）・九月
　　　　第一個星期二、三
　　　　門票：500日幣
　　　　交通：JR青梅線御嶽站徒步5分鐘
　　　　停車場：有

▸ Info 　｜🅿｜🍽｜☕｜🛍｜🚻｜🏯｜📖｜♿｜

▸ Map 　25

造訪曾誕生出許多名畫的宅邸
感受幾分作客心情

no. **28**

台東區・湯島

橫山大觀紀念館
よこやまたいかんきねんかん ◂
Yokoyama Taikan Memorial Hall

由於橫山大觀本身也以建築師為目標，建築本身的構想，會客室與寢室等各房間中，都展示了大觀本身的畫作。在古家當時關聯的宅院裡，細細的欣賞掛在牆邊的藝術作品。古香的宅院裡，細細的欣賞掛在牆邊的藝術作品。本身融入了許多他獨特的構想。

美 術 館 館 藏 的 名 品
Collection
—

橫山大觀
『某日的太平洋』
1952年

在橫山大觀手下，以富士山為主題的作品超過 1,500 件以上。波濤洶湧的太平洋相對於靜默的富士山，充滿對照式的意趣。

Museum Data

▸ Data 　台東區池之端 1-4-24　☎ 03-3821-1017
　　　　http://www.members2.jcom.home.ne.jp/
　　　　taikan/
　　　　開館時間：10:00 ～ 16:00（最後入館時間為閉
　　　　館 15 分鐘前）
　　　　公休：星期一～三、梅雨期間、夏季、冬季均有
　　　　長期休館期　門票：全票 500 日幣
　　　　交通：東京地鐵千代田線湯島站徒步 7 分鐘
　　　　停車場：無

▸ Info 　｜🅿｜🍽｜☕｜🛍｜🏯｜📖｜

▸ Map 　2

no.30

台東區・上野

黑田紀念館

くろだきねんかん

Kuroda Memorial Hall

從寫生本到代表作，全面性地接觸作家的大半生涯

館內收藏黑田清輝約350件作品。黑田氏原本為了專攻法律而遠赴法國，但卻在繪畫之路上悟得人生的方向，受歐洲正統派繪畫教育，致力於推動日本西洋畫界邁向近代。於此館中，可拜見『湖畔』、『智・感・情』等代表作，遍覽自初期至晚年的作品。現今僅每周星期四、六開放供一般民眾參觀。

照片提供＝
東京文化財產研究所

→ 美 術 館 館 藏 名 作

黑田清輝『湖畔』／1897年

黑田氏赴箱根避暑時，看著在蘆之湖畔乘涼的照子夫人所繪之作品。在眾多作品中尤其知名。

Museum Data

▷ Data　台東區上野公園13-43　☎ 03-3823-4829
http://www.tobunken.go.jp/kuroda/
開館時間：13:00～16:00
公休：星期日～三、五、夏季及冬季
門票：免費
交通：JR山手線或其它線上野站徒步7分鐘
停車場：無

▷ Info

▷ Map　2

no.29

世田谷區・櫻新町

長谷川町子美術館

はせがわまちこびじゅつかん

Hasegawa Machiko Art Museum

展示『蠑螺小姐』生身母親所愛用的物品

這座美術館中，陳列了以『蠑螺小姐』一作廣為人知的長谷川町子及其胞姊——長谷川毬子兩人所收藏的美術品。日本畫、西洋畫、玻璃工藝、陶藝、雕塑等等，館藏相當多樣化。每年會舉辦4～5次特展，此外在『町子專區』，還會展示『蠑螺小姐』及『壞心眼的婆婆』等作品的原畫。商店區也有許多僅在此處販售的獨有周邊商品。

→ 美 術 館 獨 有 商 品

毛巾（大）1300日幣・毛巾（小）950日幣・手巾（小芥子圖案）800日幣
館內商店中售有許多蠑螺小姐周邊商品及相關書刊。

Museum Data

▷ Data　世田谷區櫻新町1-30-6　☎ 03-3701-8766
http://www.hasekaeamachiko.jp/
開館時間：10:00～17:30（最後入館時間為閉館30分鐘前）
公休：星期一（遇國定假日則延後一日）・替換展覽品期間・年末至新年假期
門票：全票600日幣・大學生500日幣、中、小學生400日幣　交通：東急田園都市線櫻新町站徒步7分鐘
停車場：無

▷ Info

▷ Map　19

no.32

豐島區・要町

豐島區立熊谷守一美術館

としまくりつくまがいもりかずびじゅつかん

Kumagai Morikazu Museum

悄悄佇立於住宅區的個人美術館

由西洋畫家——熊谷守一的次女熊谷榧所設立。1985年時在熊谷守一居住長達45年的舊宅原址，開設這座個人美術館。2007年時將153件作品捐贈與豐島區，因此成了豐島區立熊谷守一美術館。

→ 美 術 館 館 藏 名 作

熊谷守一『白貓』／1959年

在大多以動植物為主角的作品中，受歡迎的一幅畫作。

Museum Data

▷ Data　豐島區千早2-27-6　☎ 03-3957-3779
http://kumagai-morikazu.jp
開館時間：10:30～17:30・星期五開館至20:00・三樓畫廊開放至17:30（最後入館時間為閉館30分鐘前）
公休：星期一・另有冬季、臨時休館。
門票：全票500日幣　大、高、中學生300日幣
小學生100日幣　交通：東京地鐵有樂町線及其它線要町站徒步8分鐘　停車場：無

▷ Info

▷ Map　37

no.31

品川區・目黑

久米美術館

くめびじゅつかん

Kume Museum of Art

展示久米邦武・桂一郎的珍貴資料及畫作

為了紀念近代歷史學之父——久米邦武及身為近代西洋畫先驅的其子——桂一郎而設立。展示桂一郎自初期至晚年的畫作及遺之外，還收藏了其友人 Raphael Collin、黑田清輝等家的作品，以及久米邦武的資料、遺物等等。另有依時期作為主題的油畫展或歷史資料展，請事先確認展覽資訊。

→ 美 術 館 館 藏 名 作

久米桂一郎『拾蘋果』
1892年

1886年遠渡法國，與黑田清輝共同拜入 Raphael Collin 門下，擅長以納入戶外自然光的『室外光』畫風繪畫。

Museum Data

▷ Data　品川區上大崎2-25-5 久米大廈8樓
☎ 03-3491-1510　（遇國定假日則延後一日）
開館日時:10:00～17:00（最後入館時間為閉館30分鐘前）
公休：星期一（遇國定假日則延後一日）
門票：全票500日幣（團體票另有折扣。20名以上各折50日幣）　交通：JR山手線目黑站徒步1分鐘・東急目黑線、地下鐵南北線、都營三田線目黑站徒步2分鐘
停車場：無

▷ Info

▷ Map　13

平常也開放給當地居民進行創作活動

世田谷區・成城學園前

▼
世田谷美術館分館
清川泰次紀念館

Taiji Kiyokawa Memorial Gallery

せたがやびじゅつかんぶんかんきよかわたいじきねんぎゃらりー

清川泰次探求獨道的抽象畫世界，紀念館中展示的就是出自他創作的攝影、立體作品及設計等作品。本館是將他長年使用的住宅兼工作室略加改建，於2003年以展示館的型態問世。

→ 美術館 館藏 名作

清川泰次『義大利的天空』／1962年

在初赴美國的1950年代，受到當時美國前衛藝術的刺激，開始了抽象繪畫之路。這幅作品正是其中代表。

Museum Data

▶ Data　世田谷區成城2-22-17
　　　　☎ 03-3416-1202
　　　　http://www.kiyokawataiji-annex.jp
　　　　開館時間：10:00～18:00
　　　　（最後入館時間為閉館30分鐘前）
　　　　公休：星期一（遇國定假日則延後一日）
　　　　門票：全票200日幣
　　　　交通：小田急線成城學園站徒步3分鐘
　　　　停車場：無

▶ Map　19

不只可以看，還能親自體驗的美術館

世田谷區・自由が丘

▼
世田谷區美術館分館 宮本三郎紀念美術館

Miyamoto Saburo Memorial Meseum

せたがやびじゅつかんぶんかん　みやもとさぶろうきねんびじゅつかん

在西洋畫家宮本三郎長年進行創作的工作室兼宅邸原址創立的美術館。在展覽的同時，還會舉辦實習課程及音樂會等各種活動。

→ 美術館 館藏 名作

宮本三郎『維納斯的妝扮』／1971年

最具晚年時期風格的代表作。宮本三郎一向以運用華麗的色彩描繪生命的喜悅見長。

Museum Data

▶ Data　世田谷區奧澤5-38-13　☎ 03-5483-3836
　　　　http://www.miyamotosaburo-annex.jp
　　　　開館時間：10:00～18:00（最後入館時間為閉館30分鐘前）
　　　　公休：星期一（遇國定假日則延後一日）
　　　　門票：全票200日幣
　　　　交通：東急東橫線及其它線自由が丘站徒步7分鐘　停車場：無

▶ Map　19

貫徹畫家生涯的龍子最後的居所

大田區・大森

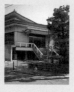

▼
大田區立龍子紀念館

Ryushi Kinenkan

おおたくりつりゅうしきねんかん

在日本近代美術史上留下莫大功績的畫家─川端龍子。昭和38年為了紀念大壽，依龍子本人的構想而設立的紀念館「他終其一生主張『會場藝術主義』」，打破日本畫的固有形態，展現出更暢快豪放的作品面貌。曾使用過的住宅與畫室在一定的期間內開放供人參觀。

→ 美術館 館藏 名作

川端龍子『臥龍』／1945年

聽聞戰爭告終的龍子，為表露真性情而描繪的作品。

Museum Data

▶ Data　大田區中央4-2-1
　　　　☎ 03-3772-0680
　　　　http://www.ota-bunka.or.jp/
　　　　開館時間：09:00～16:30（最後入館時間為閉館30分鐘前）　公休：星期一（遇國定假日則延後一日）
　　　　門票：全票200日幣
　　　　交通：JR京濱東北線大森站乘東急巴士（往荏原町站入口），於「臼田坂下」下車，徒步2分鐘
　　　　停車場：有

▶ Map　37

一窺其致力於版畫大眾化的人生

杉並區・阿佐ケ谷

▼
小野忠重版畫館

Ono Tadashige Hangakan

おののただしげはんがかん

一心推動版畫大眾化，活躍於二戰前至戰後時期的木版畫家小野忠重，以他位於阿佐佐谷的舊宅改造而成的版畫館，可說集結了他一生精髓。館藏包括700件木板畫及1,500件素描作品，再者還會以知名版畫史研究家小野氏的研究資料，每年舉辦數次不同主題的特展。

→ 美術館 館藏 名作

小野忠重『莫斯科早春』1964年

複雜色彩中，令人感受漫長冬季將盡，久候的春天終於到來。

Museum Data

▶ Data　杉並區阿佐ケ谷北2-25-16
　　　　☎ 03-3338-9282
　　　　http://www.onotadashige-hangakan.jpn.org/
　　　　開館時間：10:30～17:00
　　　　公休：星期一～三
　　　　門票：全票500日幣・中學生以下免費
　　　　交通：JR中央本線阿佐ケ谷站徒步8分鐘
　　　　停車場：無

▶ Map　27

Museum Data

▶ Data　港區南青山 4-18-9
　☎ 03-3405-8578
　http://akiyama-shotaro.com/
　開館時間：11:00 ～ 16:30（最後入館時間為閉館 30 分鐘）
　公休：星期一～五・夏季・年底至新年假期前
　門票：全票 700 日幣
　交通：東京地鐵銀座線及其它線表參道站徒步 7 分鐘
　停車場：無

▶ Map　18

依故人的遺志，將攝影家—秋山庄太郎的工作室改建而成的美術館。除了展示秋山氏的攝影作品外，也會舉辦贊助團體或競賽等各種作品展。以『心靈憩所』為主旨，在東京的市區中，保留了一塊能讓人忘卻喧擾靜心面對自我的稀有空間。

金土日館 岩田專太郎收藏館

no. 38

きんどにちかんいわたせんたろうこれくしょん

文京區・千駄木

Kindonichikan Sentarolwata Collection

Museum Data

▶ Data　文京區千駄木 1-11-16
　☎ 03-3824-4406（僅星期五、六、日）
　http://www.kindonichikan.com/
　開館時間：10:00 ～ 17:00（最後入館時間為閉館 30 分鐘前）
　公休：星期一～四・另有夏季、臨時休館
　門票：全票 600 日幣
　交通：東京地鐵千代田線千駄木站徒步 10 分鐘
　停車場：無

▶ Map　8

為了將插畫文化的先驅者、名號如雷貫耳的鬼才—岩田專太郎的畫作廣流傳於現代，於 2009 年 4 月開立的美術館。專太郎的作品深深虜獲昭和時代的民心，卓越的插畫手法，會依季節掛出不同的餐點。美術館裡的商店還有各式豐富多變的周邊商品，來此參觀時不妨稍加佇足，找尋值得作為紀念的有趣玩意兒。

相田Mitsuo美術館

no. 39

あいだみつをびじゅつかん

千代田區・有樂町

Mitsuo Aida Museum

Museum Data

▶ Data　千代田區丸之內 3-5-1 東京國際 FORUM GLASS 棟地下一樓
　☎ 03-6212-3200
　http://www.mitsuo.co.jp/museum/
　開館時間：10:00 ～ 17:30（最後入館時間為閉館 30 分鐘前）
　公休：星期一（遇國定假日則開館）
　門票：全票 800 日幣
　交通：JR 山手線及其它線有樂町站徒步 3 分鐘
　停車場：無

▶ Map　1

相田 Mitsuo 充滿了書法家、詩人獨特的感性，不斷探求語言的力量，其作品正展示在這座美術館中。館內附設的咖啡廳，會依季節掛出不同的餐點。美術館裡的商店還有各式豐富多變的周邊商品，來此參觀時不妨稍加佇足，找尋值得作為紀念的有趣玩意兒。

中村研一紀念小金井市立 Hake 之森美術館

no. 40

なかむらけんいちきねんこがねいしりつはけのもりびじゅつかん

小金井市・武藏小金井

Koganei City HAKENOMORI Art Museum

Museum Data

▶ Data　小金井市中町1-11-3　☎ 03-042-384-9800
　http://www.city.koganei.lg.jp/kakuka/shiminbu/shiminbunkaka/hakenomori/hakenomori_top.html
　開館時間：10:00～17:00（最後入館時間為閉館30分鐘前）　公休：星期一（遇國定假日則延至平日）　門票：全票200日幣・特展另計
　交通：JR 中央線武藏小金井站徒步15分鐘
　停車場：連咖啡廳共可停兩輛車，另有一無障礙專用車位。

▶ Map　29

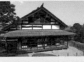

中村研一活躍於大正至昭和年代，以帝展或日展為中心發表作品，並被視為日本近代西洋畫重鎮。館中主要收藏中村研一的油彩及陶藝作品。另一方面，每年會舉辦兩次提攜近、現代美術及文化的特展。附設的咖啡廳則為中村氏舊宅，這正是一座圍繞著畫家鍾愛的庭院，身處大自然中的美術館。

吉川英治記念館

no. 41

よしかわえいじきねんかん

青梅市・青梅

Yoshikawa Eiji House & Museum

Museum Data

▶ Data　青梅市柚木町 1-101-1
　☎ 0428-76-1575
　http://www.kodansha.co.jp/yoshikawa/
　開館時間：10:00 ～ 17:00・11、12、1、2 月開館至 16:30（最後入館時間為閉館 30 分鐘前）
　公休：星期一（遇國定假日則延後一日）
　門票：全票 500 日幣
　交通：JR 青梅線青梅站轉乘都營巴士吉野（往玉堂美術館）於柚木站下車即達
　停車場：有

▶ Map　25

位於舊吉川英治邸草思堂一隅的『吉川英治紀念館』。從『鳴門秘帖』、『宮本武藏』、『新・平家物語』等作品的原稿或取材筆記等創作軌跡開始，涵近吉川氏以一介文人卻聞名遐邇的親筆書書，將眾多作品集於一堂。平時會隨時自館藏中替換出 300 件作品展覽於紀念館中。

097

special-1｜画・33-41｜ Miyamoto Saburo Memorial Museum/Taiji Kiyokawa Memorial Gallery/ Ono Tadashige hangakan/Ryushi kinenkan/and more

Amuse Museum

あみゅーず みゅーじあむ

去觸摸、去攝影
更切身地接近日本文化

位 於日本大眾文化的發祥地淺草的『Amuse Museum』開館於 2009 年。以「太可惜了」和「生活感」為主旨,是在藝術之餘還洋溢著娛樂性的新型態美術館。

展示品的核心,是由民俗學者田中忠三郎所提供的收藏品。諸如被稱為『BORO』的青森縣農漁村代代相傳的傳統服飾,大多數的展示品都能親手觸摸。透過真實的觸感,彷彿也能穿越一切傳達出來。

「浮世繪劇場」的影片中,以繪畫中的庶民生活為焦點的語音解說,精心引領參觀者進行比視覺更具體的深度鑑賞之旅。

館內工作人員告訴我們的「美術館小故事」!

現場表演區的人氣不容小覷

館內規劃了兩個現場表演區,不時舉辦日本舞、和式樂器的音樂演奏會或落語(近似單口相聲)、江戶樂、淺草學等講座、脫口秀等等,能充分傳達出日本文化的活動既豐富又多樣化。表演區也供團體申請租借。能夠一眼望遍東京天空樹和淺草寺的頂樓觀景台也很受歡迎。

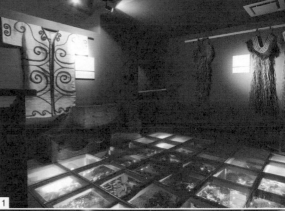

3 1

4 5

1.溯古追遠，這裡甚至展示有出土於青森縣的繩文時代土器。　2.繩文時代的箭頭，將原本作為武器的箭頭擺設得像飾品一般，非常獨特有趣。　3.在館內的階梯處，依序陳列了東海道五十三次的浮世繪複製畫。　4.一樓的美術館商店，有如和式雜貨的精品店。　5.美術館緊臨淺草寺東側的二天門，佔盡地利之便。

Museum Data

▸ **Name**
Amuse Museum
あみゅーず みゅーじあむ

▸ **Data**
台東區淺草 2-34-3
☎ 03-5806-1181
http://www.amusemuseum.com
開館時間：10:00 ～ 18:00（最後入館時間為閉館 30 分鐘前）
公休：星期一（遇國定假日則延後一日）
門票：1,000 日幣 ‧ 大學、高中生 800 日幣 ‧ 中、小學生 500 日幣 ‧ 學齡前兒童免費
交通：東京地鐵銀座線及其它線淺草站徒步 8 分鐘　停車場：無

▸ **Point**
| MUSEUM | 建築物不容錯過
| ▲▲▲ | 環境優美
| ⚒ | 消磨一整天
| 👣 | 輕鬆逛逛
| 👪 | 適合兒童一齊造訪

▸ **Info**
| ◎ | 🛡² | 🛍 | ☕🛍 | 📖 | ♿ |

▸ **Project**　常設展覽／特展

▸ **Exhibition Genre**　現代美術

▸ **Collection**　總館藏約1,500件

▸ **Map**　7

→ 注意！2012年的特展
Exhibition Information

「BORO 優美的BORO布展
日本人失去了什麼、又保留住了什麼？」

2012年4月7日（六）～9月30日（日）

重現在資源匱乏的日本，先人的智慧與美感。看著 BORO，讓人感受到的不只是美，而是從中看到象徵日本不肯輸給困難的真正骨氣。先人們為生存奮鬥的真實軌跡，透過 BORO 一路傳承了下來。

→ 美術館中展示的館藏
Collection

代代相傳使用於生產的墊布「BODO（BODOKO）」
1993年

在「BORO」中，特別饒富趣味的就是這種「BODO（BODOKO）」。這是東北地方在婦女生產時使用的墊布，將會傳承數個世代反覆使用，是承接了許多嬰孩誕生的「生命之布」。

2

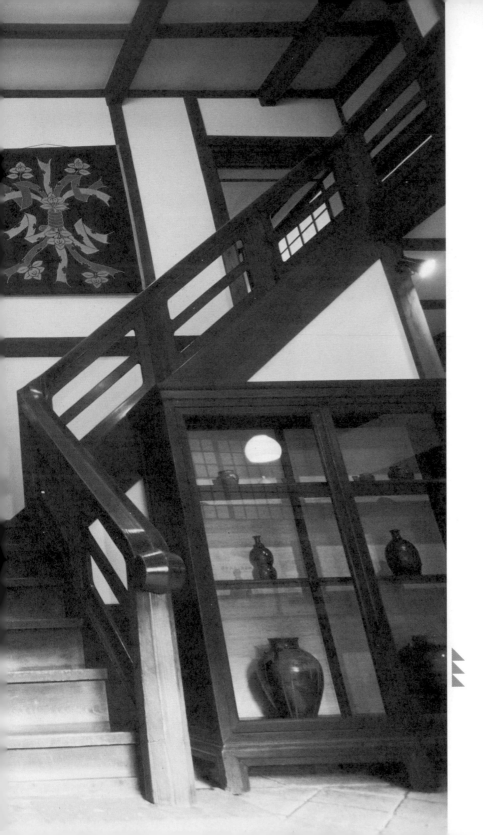

能接觸到和式風情的美術館

no.

43

目黑區・駒場東大前

The Japan Folk Crafts
Museum

▼
にほんみんげいかん

日本民藝館

100

在生活中看見美的所在
觸摸柳宗悅的世界觀

special=2｜no.13＼The Japan Folk Crafts museum

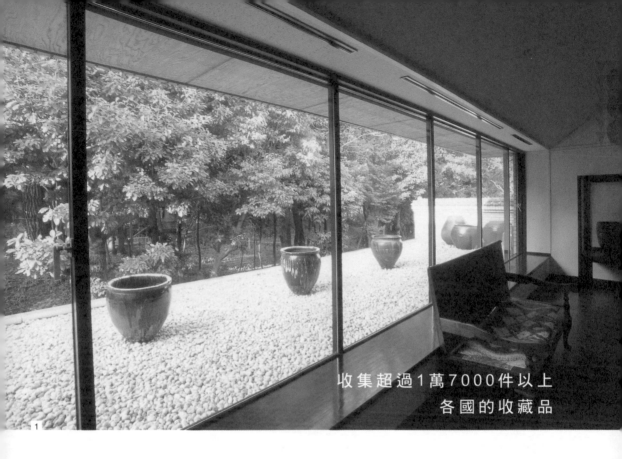

收集超過1萬7000件以上
各國的收藏品

在駒場的住宅區裡，佇立一棟古色古香的建築，這是民俗技藝運動創始者—柳宗悅為了介紹民俗藝品，與同好們在 1936 年時創立的『日本民藝館』。

館內共計七個展示間，各有各的主題，以日本為首，陳列了許多韓國李朝時代的陶瓷器、繪畫、木製漆器等等。此外，以長廊連結的新館裡，則會舉辦特展。約三個月就會替換的展示品，諸如李朝工藝品、古伊萬里燒、英國古陶器等等，全都來自柳所收集的一萬七仟多件收藏品。

館內不論室外、屋內隨處都設有座位，任何人都可以自由地坐下休息。悠閒舒適地落座，在柳生活過的空間中，充份地欣賞柳所鍾愛的物品。

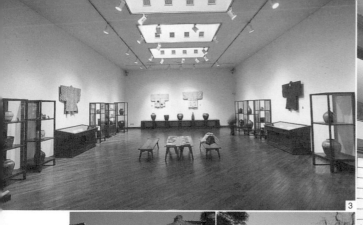

1～3. 館內各處都放置了坐椅，讓參觀者都能渡過一段舒適放鬆的時光。展示作品用的櫃子都是出自館的設計手筆。參觀過程中輕易就能感受到柳有多喜愛這些展示品，光看就能使人的心情豐盈滿足。希望大家能多花點時間細細品鑑。 4 經修建工程後於2007年開始供一般人參觀的西館（舊柳宗悅邸）。由柳親自設計，至他過世為止，籌備時間長達20年。西館僅在舉辦展覽的每月第2、3個星期三、六開放。有幸造訪時，務必要慢慢地巡遊，以全身全心去欣賞展示品，感受柳的世界。 5.門門高聳的『日本民藝館』，其構築本身也很值得注目。不但出自柳的設計，也已登記為國家指定有形文化財產。

Museum Data

▶ Name

日本民藝館
にほんみんげいかん

▶ Data
目黑區駒場 4-3-33
☎ 03-3467-4527
http://www.mingeikan.or.jp/
開館時間：10:00 ～ 17:00（最後入館時間為閉館30 分鐘前）
公休：星期一（遇國定假日則延後一日）
門票：1,000 日幣
交通：京王井之頭線駒場東大前站西口徒步 7 分鐘
停車場：有

▶ Point
MUSEUM	建築物不容錯過
🏛	環境優美
🚶	消磨一整天
👫	輕鬆逛逛
👤	適合兒童一齊造訪

▶ Info
🍽 🍴 🛋 🌳 📖 ♿

▶ Project　常設展覽／特展

▶ Exhibition Genre　工藝

▶ Collection　總館藏約17,000件

▶ Map　16

→ 美術館內館藏名品
Collection

『琉球 紅型衣裝』
19 世紀

沖繩傳統的型染。遠在琉球王朝時代，自和日本、中國與東南亞國家的交易中所流傳而來的技法。使用染料和顏料，特徵在於搭配沖繩風格的鮮艷色彩，描繪出具有南國風格的圖案。

『李朝鐵砂染付 葡萄栗鼠紋壺』
17 世紀

李朝時代的工藝品。當時的日本，鮮少將目光放向朝鮮陶器，經由其後的民俗藝品運動，才將它的美麗之處廣泛介紹於日本。

『李朝鐵砂染付葡萄栗鼠紋壺』
17 世紀

對柳的美學意識形成莫大影響的根源，就是這些李朝時代的工藝品。當時的日本，鮮少將目光放向朝鮮陶器，經由其後的民俗藝品運動，才將它的美麗之處廣泛介紹於日本。

103

▼ ごとうびじゅつかん

五島美術館

飽覽『源氏物語繪卷』的世界
宛如古代寢宮般的美術館

在世田谷區上野毛佔地多達 6000坪的『五島美術館』，藏有國寶級藝術品 3件、重要文化財產 50件，總館藏高達 4000件，是座集知名巨作於的美術館。

以東京急行電鐵集團的創始人五島慶太的私人收藏品為根本，1960年時正式開館。這座美術館最精華的收藏就是日本國寶『源氏物語繪卷』以及同樣被指定為國寶級藝術品的『紫式部日記繪卷』，附帶一提，各處巧妙融入日本古代寢殿特色的建築物（由已故的吉田五十八設計），也是極為值得一看。

☑ 2012年度展覽日程表

- 2012年10月20日～11月18日
 新裝開館紀念 五島美術館暨大東急紀念文庫名品展 I
 新的一步—以奈良・平安時代為中心（暫定）

- 2012年11月23日～12月24日
 新裝開館紀念 五島美術館暨大東急紀念文庫名品展 II
 新的一步—以鎌倉・室町時代為中心（暫定）

- 2013年1月5日～2月17日
 新裝開館紀念 五島美術館暨大東急紀念文庫名品展
 III 新的一步—以桃山・江戶時代為中心（暫定）

- 2013年2月23日～3月31日
 新裝開館紀念 五島美術館暨大東急紀念文庫名品展
 IV 新的一步—東洋之美（暫定）

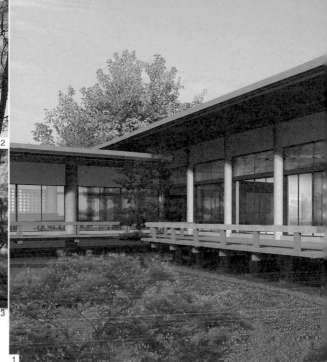

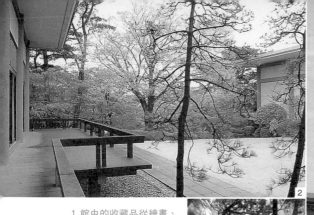

1.館中的收藏品從繪畫、書籍至茶道用具、陶瓷器、古鏡、刀劍、文房四寶，收藏範圍相當寬廣。日本國寶及重要文化財產、重要美術品等等，在這座美術館中可以欣賞到許多極其貴重的作品。
2.自美術館眺望中庭的景象。佔地約500坪的腹地中，甚至還能見到東京都指定天然紀念植物「上野毛辛夷」的芳蹤。 3.由多摩川這條國分寺崖線，經年累月地削騎武藏野大地而產生出來的自然景觀。豐沛的湧泉就如字面給人的感覺般，是這座都市中的綠洲。

Museum Data

▶ Name

五島美術館
ごとうびじゅつかん

▶ Data
世田谷區上野毛 3-9-25
☎ 03-5777-8600（博物館・美術館導覽專線）
開館時間：10:00 ～ 17:00（最後入館時間為閉館 30 分鐘前）
公休：星期一（遇國定假日則延後一日）・展覽品替換期間・年底及新年假期
門票：1000 日幣（預定）
交通：東急大井町線上野毛站徒步 5 分鐘
停車場：有

▶ Point
🏛 建築物不容錯過
🌲🌲 環境優美
⛲🚶 消磨一整天
🚶 輕鬆逛逛
🧒 適合兒童一齊造訪

▶ Info
🍴 ☕ 🛎 🛍 📖 ♿ 🚻

▶ Project
僅特展

▶ Exhibition Genre
日本畫／古美術／雕刻／工藝／其它

▶ Collection
總館藏約 4,000 件

▶ Map
19

適逢開館 50 周年，五島美術館與藏有 3 件國寶、32 件重要文化財產的大東急紀念文庫進行合併，以全新的面貌踏出嶄新的一步。如古代寢宮般的建築物仍維持不變，改以最先進的照明與其它展示設備，為參觀者帶來更細緻的文化享受。預定於 2012 年 10 月改裝完成後開幕。

Collection

『源氏物語繪卷』 平安時代
日本國寶。將紫式部創作的『源式物語』繪畫化而成的繪卷作品，據考證是在原作完成約 150 年後才繪製，在現存的日本繪卷中，具有最悠遠的歷史。細膩的繪畫將平安時代的雅致傳達給現代的人們。

中國古代樣式的建築本身就是國家指定有形文化財產
日本第一間私立美術館

展覽館即為日本登記指定的國家有形文化財產。

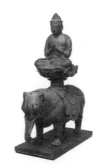

NO. 45
港區・六本目一丁目

大倉集古館
おおくらしゅうこかん

Okura Museum
of Art

千五百件日本美術品之外，還藏有約一千餘部中國古書。

連 同日本國寶、重要文化財產在內，收藏二萬件美術品。計出自伊東忠太郎之手，為東洋建築設計家早已指定有形文化財產之國寶。

刻有狛犬或龍、扶手花板天花板及樓梯，有形化財產太指出，物等幻想中的生物而饒富奇趣。

→ 美術館內館藏名品
Collection

日本國寶
『普賢菩薩騎象像』
平安時代

安置在展覽館一隅的，是以東京唯一木雕國寶而聞名的作品。端坐在象背蓮花座上，呈現合掌姿態的普賢菩薩，身姿生動優美。

日本重要文化財產
『石造如來立像』
中國・北魏時代

高度達 3 公尺以上，是傳至日本的中國石像及單獨立像中，尺寸最大的藝術品，為極具鑑賞價值。

Museum Data

▶ Data	港區虎之門 2-10-3 ☎ 03-3583-0781 http://www.shukokan.org/ 開館時間：10:00 ～ 16:30（最後入館時間為閉館 30 分鐘前） 公休：星期一（遇國定假日則開館） 門票：800 日幣（如有特別展覽為￥1,000） 交通：東京地鐵南北線六本目一丁目站徒步 5 分鐘 停車場：無
▶ Info	〔圖示〕
▶ Map	20

在這裡，還能一邊享用抹茶與茶點，
一邊欣賞美術品。

以最接近原本的鑑賞方式來展示
附設茶室與茶庭的美術館

NO. 46
港區・高輪台

畠山紀念館
はたけやまきねんかん

Hatakeyama Memorial
Museum of Fine Art

展 示許多日本、中國、朝鮮古美術品的『畠山紀念館』。包含 6 件日本國寶、32 件重要文化財產，共有一千三百件收藏。

館藏的『畠山紀念館』、國寶、重要文化財產，包括茶道用具、書畫、陶瓷、漆藝、能樂裝束等等。

造訪此地，請悠閒地品味眾多古美術品。

→ 美術館內館藏名品
Collection

本阿彌光悅
『赤樂茶碗 銘 雪峯』
江戶時代

出自光悅之手的優秀茶碗作品『光悅七種』之一，是屈指可數的重要文化財產。碗腰至碗腹處鼓脹，如球般圓滑飽滿的形態深具特色。

被列舉為「三跡」之一的藤原佐理（西元944～998年）親筆真跡，為日本國寶。由於文末註有「謹言 離洛之後」，因此命名為『離洛帖』。

藤原佐理『離洛帖』
平安時代

尾形光琳『躑躅圖』
江戶時代

被視為日本國家重要文化財產的作品。簡潔的構圖加上水墨畫風格的點淡用色，讓紅白兩色躑躅更顯得跳脫，使人印象份外深刻。

Museum Data

▶ Data	港區白金台 2-20-12 ☎ 03-3447-5787 http://www.ebara.co.jp/csr/hatakeyama/ 開館時間：4 ～ 9 月 10:00 ～ 18:00・10 ～ 3 月 10:00 ～ 16:30（最後入館時間為閉館 30 分鐘前）公休：星期一（遇國定假日則延後一日） 門票：全票 500 日幣 交通：都營淺草線高輪台站徒步 5 分鐘 停車場：有
▶ Info	〔圖示〕
▶ Map	13

NO. 47 靜嘉堂文庫美術館

藏有7件國寶、83件重要文化財產的
東洋古美術寶庫

せいかどうぶんこびじゅつかん

世田谷區・二子玉川
Seikado Bunko Art Museum

美術館建築與精緻的庭院，靜靜佇立於超過15,000平方公尺的腹地中。

由三菱第二代董事長岩崎彌之助與其子小彌太共同創立，藏有7件國寶與83件重要文化財產共達六千五百件。收藏內容包括日本刀、文、茶道用具等、文房四寶等等，宜人。東洋古美術品館藏之美術館。氣氛沉靜，適合專注鑑賞作品，非凡的作品。

Collection 美術館內館藏名品

『曜變天目』（稻葉天目）宋朝（12～13世紀）

不但為日本國寶，在現今更是世界上僅有三件的曜變天目茶碗之一，三件茶碗分別存於京都・大德寺龍光院、大阪・藤田美術館以及靜嘉堂文庫美術館中。原產自中國福建省建窯（預定展示於2013年1月22日～3月24日）

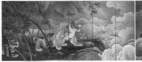

橋橋本雅邦『龍虎圖屏風』／1895年

六曲一雙的屏風上，右為龍圖、左為虎圖。這是橋本雅邦於明治28年第四回內國勸業博覽會上推出的作品，發表當時由於太過前衛，評價優劣不一。其後則成為首度被指定為重要文化財產的明治時期美術品。（預定於2012年9月22日展出至11月25日）

Museum Data

▶ Data　世田谷區岡本 2-23-1　☎ 03-3700-0007
http://www.seikado.or.jp
開館時間：10:00～16:30（最後入館時間為閉館30分鐘前）　公休：星期一（須事先確認）
門票：全票 800 日幣　交通：東急田園都市線及其它線二子玉川站轉乘東急巴士（玉 31・02號），約 10 分後於「靜嘉堂文庫」站下車徒步 5 分鐘　停車場：有

▶ Info

▶ Map　19

NO. 48 泉屋博古館 分館

在綠意盎然的空間
邂逅知名的茶道用具與能面藝術品

せんおくはくこかん　ぶんかん

港區・六本木一丁目
Sen-oku Hakuko Kan

洋溢著綠意的泉花園角落一景。

泉屋博古館（京都市左京區）於六本木一丁目的分館位於京都市的泉花園中。主要的收藏為茶道用具、薰香用具及能面用具、狂言面、能面器具等近代陶瓷裝飾品眾多，與都會與京都知名的泉屋博古館共同策畫的聯展中華麗登場。

Collection 美術館內館藏名品

狩野芳崖『壽老人』1877～1886年
出自狩野派最後的巨匠之一狩野芳崖手筆的水墨畫。衣紋、樹幹、岩石無一不使用狩野派典型的描線手法。

岸田劉生『二人麗子圖（童女飾髮圖）』1922年

劉生所創作的一系列麗子像作品之一，此幅作品中畫上了兩名麗子，偏離現實的表現手法特別令人玩味。

Museum Data

▶ Data　港區六本木1-5-1　☎ 03-5777-8600（博物館・美術館導覽專線）http://www.sen-oku.or.jp　開館時間：10:00～16:30（最後入館時間為閉館30分鐘前）　公休：星期一（遇國定假日則延後一日）。展示品替換期間　門票：特展520日幣（特別展需另行購票）　交通：東京地鐵南北線六本木一丁目站徒步5分鐘　停車場：無

▶ Info

▶ Map　20

special -2
能接觸到和式風情的美術館

no. 1

49

小平市・一橋學園

Kodaira Hirakushi
Denchu Art Museum

こだいらしひらくしでんちゅうちょうこくびじゅつかん

小平市平櫛田中雕刻美術館

接觸日本近代雕刻巨匠
平櫛田中的世界

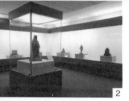

1.至107歲過世前，田中曾居住達10年之久的舊宅，是出自國立能樂堂的設計者─大江宏氏之手筆。2.這是展期至5月27日的『春季展覽』。

☑ 2012年度展覽日程表

☐ 『平櫛田中展』
2012年9月9日～10月21日
平櫛田中活躍的時期跨越明治、大正、昭和三個時代，為近代日本雕刻界的巨匠。美術館中介紹了他各時期的重要作品。展覽內容並巡迴於福山美術館及三重縣立美術館。

在 昭和37年時榮獲頒發文化勳章，以日本近代雕刻巨匠而聞名的雕刻家平櫛田中。為了彰顯其功績，特別在田中渡過晚年的宅院，展示他所遺留下來的作品，輾轉構成這座美術館。每年舉辦四次的特展，將展出田中生前收藏的前田青邨的日本畫、棟方志功的版畫等等；其它尚有許多日本代表性藝術家們的作品。

在優美的庭院中舉行茶會（本年度將於4月20日、10月12至14日）、藉由黏土來體會雕刻創作的親子美術館（本年度於7月21日）等近距離融入美術館的活動，讀者不妨多多造訪。

Museum Data

▶ Name
**小平市平櫛田中
雕刻美術館**
こだいらしひらくしでんちゅう
ちょうこくびじゅつかん

▶ Data
小平市學園西町 1-7-5
☎ 042-341-0098
http://denchu-museum.jp/
開館時間：10:00 ～ 16:00（最後入館時間為閉館30 分鐘前）
公休：星期二（遇國定假日則延後一日）
門票：全票 300 日幣
交通：西武多摩湖線一橋學園站徒步 10 分鐘
停車場：需事先確認

▶ Map 30

▶ Point
| MUSEUM | 建築物不容錯過 | | 輕鬆逛逛 |
| 環境優美 | | 適合兒童一齊造訪 |
| 消磨一整天 |

▶ Info

▶ Project 常設展覽／特展

▶ Exhibition Genre 日本畫／古美術／雕刻／版畫／工藝

▶ Collection 總館藏約 500 件

special -2
能接觸到和式風情的美術館

no.
50

青梅市・澤井

Sawanoi Museum of Traditional
Japanese Hair Ornaments

和奧多摩的大自然一起
接觸日本近代傳統之美

1

▼ さわのい くしかんざしひじゅつかん

澤乃井櫛髮簪美術館

☑ 2012年度展覽日程表

『冬季展覽』正值展覽期間～2012年10月21日
展覽共分為二個展示廳進行。第一展示廳的內容為貞享・天和時代的
鶴頸骨髮簪、吉祥字樣的髮飾、女性用的姬印鑑（江戶）。第二展示廳
則是鶴形時繪髮梳、鶴形鶴骨簪、演員用的舞台用髮飾（明治～昭和）。
第三展示廳進行的則是坂水幸雄的漆藝展。

1. 美術館受奧多摩的大自然所包圍。除了美術品之外，還能享受櫻花新綠、紅葉紛紛等四季不同的
風景。 2. 展覽至 2011 年 2 月 27 日的『冬季屏冟』，以鶴或能、寶船等古祥造型的髮飾為中心。

以世界知名的收藏家岡崎智子的收藏為根本，集大成的美術館。館藏以江戶至昭和時代的髮梳或髮簪為中心，加上武家婦女或服侍城主的奧女中們所愛用的懷袋、箱迫、姬印籠等等，共有四千件少見的收藏。

江戶時代，髮梳或髮簪是女性唯一的裝飾品，尺寸較大，質材以金、銀、珊瑚、鱉甲為主。進入明治時期後，小而精緻現代的設計逐漸多了起來，到了大正時代，裝飾藝術風格也隨之登場，透過髮飾接觸到日本傳統之美，也能從中窺知當時女性們的流行與時代背景。

Museum Data

▶ Name

澤乃井櫛髮簪
美術館
さわのい くしかんざしびじゅつかん

▶ Data

青梅市柚木町 3-764-1
☎ 0428-77-7051
http://www.sawanoi-sake.com/kushi/
開館時間：10:00 ～ 17:00（最後入館時間為閉館 30 分鐘前）
公休：星期一（遇國定假日則延後一日）・臨時休館
門票：全票 600 日幣
交通：JR 青梅線澤井站徒步 10 分鐘
停車場：有

▶ Map　　25

▶ Point

建築物不容錯過　　　輕鬆遊逛
環境優美　　　適合兒童一齊造訪
消磨一整天

▶ Info

▶ Project　　常設展覽／特展

▶ Exhibition Genre　　古美術

▶ Collection　　總館藏約 4,000 件

從廣重到寫樂、北齋……親近浮世繪的巨作

平木浮世繪美術館 UKIYO-e TOKYO

ひらきうきよえびじゅつかん うきよえとうきょう ◀

平木的收藏品一向以出眾的浮世繪聞名，這些收藏品而設立的美術館，前身正是日本第一家浮世繪專門美術館——RICCAR美術館。館藏包括歌川廣重的『江戶近郊八景』等等，連同許多重要文化財產在內，多達六千件。為了讓大眾每個月都會設定介紹許多雋永的作品。是一處能夠更近距離接觸到浮世繪的場所。

深度瞭解江戶文化，每年還會舉辦展覽，設定介紹許多獨特的主題。享受浮世繪，更加享受浮世繪，深度瞭解江戶文化。

Museum Data

▶ Data　　江東區豐洲 2-4-9 URBANDOCK
　　　　　LaLaport 豐洲 ISLANDS 1F
　　　　　☎ 03-6910-1290　http://ukiyoe-tokyo.or.jp/
　　　　　開館時間：11:00 ～ 18:00（最後入館時間為閉館
　　　　　30 分鐘前）
　　　　　公休：星期一（遇國定假日則延後一日）
　　　　　門票：全票 500 日幣
　　　　　交通：東京地鐵有樂町線及其它線豐洲站徒步 5
　　　　　分鐘
　　　　　停車場：有（使用 LaLaport 豐洲公用停車場）

▶ Info　　| 🅿 | 🎧 | 🚻 | 🛗 | 🏛 | 📖 | ♿ | 🚶

▶ Map　　5

1. 展覽會場一角。　2. 展期至 2012 年 3 月 31 日的『又一次！貓啊都是貓』，展示了特別受女性歡迎的貓主題作品。（展出廣重的「広重「にゃん喰い渡り」第三部」）。　3. 另設有商店區。

讓人能潛心靜氣，日本首座書法專門美術館

日本書道美術館

にほんしょどうびじゅつかん ◀

開館於昭和 48 年的日本首座書法專門美術館。館內自平安末期的古代書信至近代書法代表性作家、現代書法代表性作家等的，共收藏了約五千件貴的書道作品。每年舉辦三次的特別展，會依當期主題融入繪畫、漆藝或陶藝等不同藝術領域的元素，呈現出藝術上的圓融協調，摸索書法的可能性。

此外，每年還會舉辦一次、『日本書道美術館展』，將會展出經過公開招募、評選後脫穎而出的作品。以新穎的觀點推廣。

Museum Data

▶ Data　　板橋區常盤台 1-3-1
　　　　　☎ 03-3965-2611
　　　　　開館時間：10:30 ～ 16:30（最後入館時間為閉館
　　　　　30 分鐘前）
　　　　　公休：星期一・二、夏季公休
　　　　　門票：全票 1,000 日幣
　　　　　交通：東武東上線常盤台徒步 1 分鐘
　　　　　停車場：無

▶ Info　　| 🅿 | 🎧 | 🚻 | 🛗 | 🏛 | 📖 | ♿ | 🚶

▶ Map　　43

1・2. 2011 年新春特別展「仿先傚古—藤岡保子—」，展示臨摹至創作等共 80 件作品。展期至 2011 年 2 月 27 日。　3. 美術館座落於閑靜的住宅區。

Part-2

好想去一次！收藏名作的美術館

↓

23

The National Museum of Western Art / Bridgestone Museum of Art / SEIJI TOGO MEMORIAL Sompo Japan Museum of Art / Tokyo Fuji Art Museum / New Otani Art Museum / The National Museum of Modern Art,Tokyo / Tokyo National Museum / Nezu Museum / Mitsui Memorial Museum / Idemitsu Museum of Arts / Yamatane Museum of Art / The University Art Museum,Tokyo University of the Arts / Itabashi Art Museum / Nerima Art Museum / Ota Memorial Museum of Art / Musee Hamaguchi Yozo : Yamasa Collection / Matsuoka Museum of Art / Machida City Museum of Graphic Arts / Fuchu Art Museum / Museum of Contemporary Sculpture Afiliated to Chosenin Temple / Tama Art University Museum / Nihon University College of Art / Musashino Art University Museum & Library

許多長期展出世界名作的美術館，

凡是住在東京的藝術愛好者，一定要去拜訪一次不可。

名畫、名作、名建築……東京竟有這麼多知名的藝術作品！

喜歡藝術的人一定要去看看！

在東京就能看到的知名藝術品

在世界上被稱為『名作』的作品，事實上意外地近在眼前。
接下來的單元，特別自東京各美術的收藏中，篩選出值得特地
前往欣賞的名作。有哪些是你已經去看過的呢？

監修＝勅使河原純（參照P018）文＝山賀沙耶

西 洋 畫

Western painting

02

03

04

07

06 05

01

06 米勒Millet
『田園夕日』
／1865～1867年
▶ The New Otani 美術館（P123）

米勒在巴比松派中，有農民畫家的美稱，位在阿爾的東南方。這幅就是米勒的粉彩真跡（視展覽主題不一定會展出）。

07 高更Gauguin
『阿里斯康的林道，阿爾』
／1888年
▶ 損保日本東鄉青兒美術館（P120）

拉丁語中帶有「極樂」意思的阿里斯康，位在阿爾的東南方，本來是古代異教徒的墓地，現在則是阿爾的知名景點。

04 莫內Manet
『自畫像』
／1878～1879年
▶ Bridgestone 美術館（P118）

世界上僅有兩件的莫內自畫像之一。由松方幸次郎帶入日本（視展覽主題不一定會展出）。

05 岸田劉生
『道路與土手與牆（切通山路寫生）』
／1915年
▶ 東京國立近代美術館（P124）

以『麗子像』廣為人知的西洋畫家──岸田劉生。其中這幅擁有更出眾獨特性的作品，已被指定為日本的重要文化財產。

02 梵谷 Gogh
『花瓶裡的十五朵向日葵』
／1888年
▶ 損保日本東鄉青兒美術館（P120）

梵谷以向日葵為主題的作品，據說有12幅。這幅畫的是倫敦國立美術館旁的向日葵。

03 塞尚Cezanne
『蘋果和餐巾』
／1879～1880年
▶ 損保日本東鄉青兒美術館（P120）

對塞尚來說，靜物是最重要的主題之一。把自己想畫的題材完美地配置、組合出畫面，深受好評。

01 雷諾瓦 Renoir
『坐在椅上的女孩 (Portrait of Georgette Charpentier on a Chair)』／1878年
▶ Bridgestone 美術館（P118）

受到經營大出版社的 Charpentier 家委託，以當時4歲的長女 Georgette 為主題的繪畫作品。

畢卡索、梵谷、雷諾瓦、塞尚……一旦有這些著名畫家的特展，藝術愛好者們就會聞風而至，引發話題。

美術評論家敕使河原純指出：「公立美術館通常沒有太多重量級收藏，因此大多傾向於與報社等集團共同舉辦展覽。相對地，反而是私立美術館才會見到珍貴的名作」。平常一般人都會往國立的大美術館跑，但一些以往沒注意過的美術館，反而可能會有出人意料的精彩名作。

再者，為了配合特展而調到東京來的作品，僅能在展覽期間欣賞，但要是收藏在東京當地美術館裡的作品，就能經常去拜訪了。

喜歡的作品如果能反覆欣賞，也能享受到因當時情境而產生的不同感受了。

不過，就算這些名作收藏在東京的美術館中，也不表示能夠隨時想看就看。有些會限定展期、有些是在特定的特展期間才會公開貴重的珍藏，在前往美術館前，務必先確認展出資訊。

| 日 | 本 | 畫 |
Japanese Painting

↓ 古美術
Classical Art

14 円山應拳『雪松圖屏風』／江戶時代
▶ 三井記念美術館（P132）
日本國寶。円山應拳的代表作。預定在2013年1月4日～26日間的「送往迎來 - 茶道用具與圓山派的繪畫 - 」中展出。

15 狩野長信『花下遊樂圖屏風』（左隻）／江戶時代・17世紀
▶ 東京國立博物館（P126）
日本國寶。活用水墨畫的技法將遊玩時的光景生動地描繪下來。預定在2012年3月20日～4月15日間於本館第二展間（國寶室）展出。

12 鳥居清長『詠歌彈琴圖』／江戶時代
▶ The New Otani美術館（P123）
鳥居派代表性的畫師・清長，描繪出兩位女性撫琴作樂時況靜優雅的健康美（視展覽主題不一定會展出）。

13 長谷川等伯『松林圖屏風』（右隻）／安土桃山時代・16世紀
▶ 東京國立博物館（P126）
日本國寶。被稱為日本近代水墨畫中最高傑作的作品。預定在2013年1月2日～14日間在本館第二展間（國寶室）展出。

10 寫樂『三世坂田半五郎之藤川水右衛門』／江戶時代（寬政6年）
▶ 太田記念美術館（P144）
這是和林布蘭（Rembrandt）、維拉斯奎茲（Velazquez）並稱世界三大肖像畫家，受到世界性認同的寫樂真跡。

11 上村松園『螢』／1913年
▶ 山種美術館（P136）
描繪一位正在掛蚊帳的女性，無意間瞥見螢火蟲的景像。在2012年2月11日～3月25日的『和式裝束展』中也有展出。

08 狩野芳崖『悲母觀音』／1888年
▶ 東京藝術大學大學美術館（P138）
近代日本畫的先驅者。在原有的水墨畫法中加入西洋畫的色彩感後，創造而成的劃時代作品。完成這幅畫後，僅僅四天，芳崖便逝世了。

09 歌川廣重『東海道五十三次之內 庄野』／江戶時代（天保4年前後）
▶ 太田記念美術館（P144）
在1833～1834年刊行的『東海道五十三次』，也獲得特別高評價，這是浮世繪中相當少見，表現出速度感的作品。

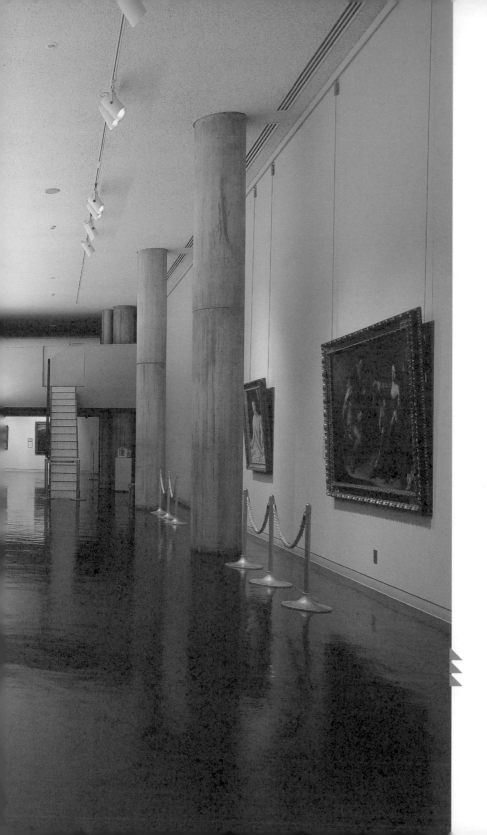

part - 2
收藏名作的美術館23

no.

53

台東區・上野

The National Museum of
Western Art

▼ こくりつせいようびじゅつかん

國立西洋美術館

將西洋美術名作集於一堂
欣賞各時代的發展

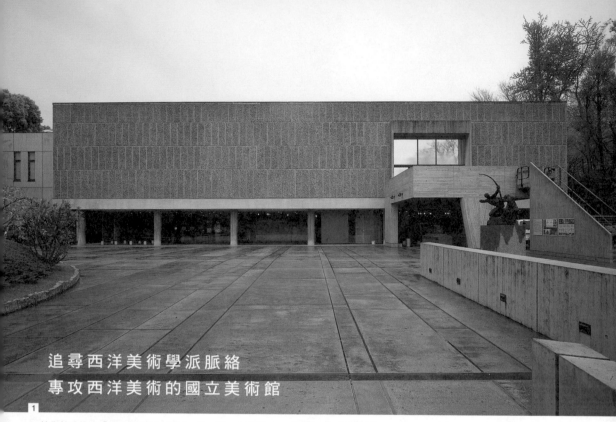

追尋西洋美術學派脈絡
專攻西洋美術的國立美術館

1

1. 美術館建築由「近代建築三大巨匠」之一─勒・柯比意（Le Corbusier）所設計。
前庭右方放置了布岱爾（ Antoine Bourdelle）『拉弓的海克力士』雕刻像。

國立西洋美術館位於上野站公園口最近的地方，收藏了許多西洋美術界的大作，也是日本國內獨一無二，專攻西洋美術的國立美術館。

館藏以被稱為「松方收藏品」的印象派繪畫或羅丹的雕刻等法國藝術品為主。這些珍品是川崎造船廠的社長松方幸次郎，在第一次世界大戰前旅巡歐洲各地蒐集而來，途中遭遇經濟大蕭條和第二次世界大戰，來不及運回的作品則保管在法國，後來於1959年時贈還。

常設展有本館一樓的近代雕刻展，二樓至新館則為繪畫作品的展間。展出文藝復興時期的宗教畫、活躍於18世紀前歐洲偉大畫家們的作品等等，在欣賞代表性名作之間，從中追尋西洋美術的流轉發展。

館內工作人員告訴我們的「美術館小故事」！

梵谷的「玫瑰」2012 年時將到美國巡迴旅行。

館藏中極受歡迎的梵谷作品──「玫瑰」，2012年將在美國進行巡迴展覽，在它風靡美國各大都市的期間，很遺憾地，各位將無法在本館一睹廬山真面目。長達一年的空缺，相信會令許多來訪者感到遺憾，但還請各位為這幅作品的美國之旅寄予祝福。

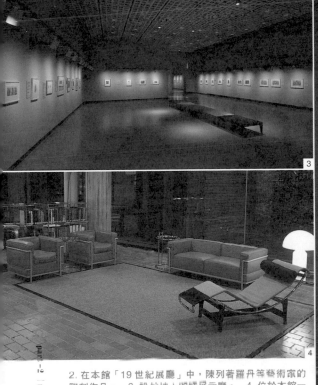

2. 在本館「19世紀展廳」中，陳列著羅丹等藝術家的雕刻作品。 3. 設於地下的特展示廳。 4. 位於本館一樓的休息區。此處放了展覽的說明刊物與勒·柯比意所設計的沙發。

Museum Data

▶ Name
國立西洋美術館
こくりつせいようびじゅつかん

▶ Data
台東區上野公園 7-7
☎ 03-5777-8600（博物館・美術館導覽專線）
http://www.nmwa.go.jp/
開館時間：09:30 ～ 17:30・冬季開館至 17:00・星期五開館至 20:00（最後入館時間為閉館 30 分鐘前）
公休：星期一（遇國定假日則延後一日）
門票：全票 420 日幣（特展需另購門票）※ 每月第 2・4 星期六為文化日，常設展供免費參觀
交通：JR 山手線及其它線上野站公園口徒步 1 分鐘
停車場：無

▶ Point
MUSEUM	建築物不容錯過
♣♣▲	環境優美
☀♣♣	消磨一整天
輕鬆逛逛	
適合兒童一齊造訪	

▶ Info
◎ ▢ ▭ ♣♣ ▣ ♿

▶ Project
常設展覽／特展

▶ Exhibition Genre
西洋畫／雕刻／版畫

▶ Collection
總館藏約4,500件

▶ Map
2

2012年度特展日程表→詳見P158-159

→ 美術館內館藏名品
Collection
—

莫內『睡蓮』
松方收藏品／1916年

莫內晚年時期埋頭創作一系列以睡蓮為主題的作品，數量多達200件以上。他對每天從日出至日落之間千變萬化的蓮池著迷不已，後期更著重於水面的表現。本幅作品的重心就幾乎都在水面上。

羅丹『沉思者（Le Penseur）』的放大品。松方收藏品／1881-82年（原形）・1902-03年（放大版）

以近代雕刻之父廣為人知的羅丹，其手下最著名的作品。這是羅丹的作品中，以敘事詩『神曲』的地獄門為主題的一部份。

part - 2
收藏名作的美術館 23

no.
54

中央區・東京
Bridgestone Museum
of Art

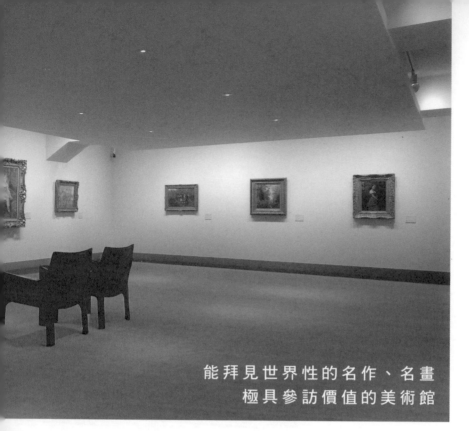

能拜見世界性的名作、名畫
極具參訪價值的美術館

▼ ぶりぢすとんびじゅつかん

Bridgestone美術館

以

Bridgestone 已故的創始人石橋正二郎的收藏為中心，以多達 1800 件館藏為傲的『Bridgestone 美術館』。

美術館繼承了石橋氏秉持的「為了世上人們的幸福與快樂」理念，直至今日除了仍繼續蒐藏優秀的藝術品之外，還會主辦各種主題的特別展覽、演講會或各種教育講座、印行書籍等。

館內展示的作品包括馬奈（Manet）、莫內、雷諾瓦、馬諦斯（Matisse）及畢卡索等等，被稱為名作的館藏不計其數。此外也設有茶廳與美術館商店區，除了美術品，不乏其它樂趣。

館內工作人員告訴我們的「美術館小故事」！

想知道美術館不為人知的小故事，就上網站看看！

本美術館的官方網站上，不只有各種展覽的資訊，還整理了許多跟美術館相關的情報，以 Q&A 的方式簡明易懂地介紹了本館的服務項目與基本資訊。「館藏」一欄，則列有百餘件代表性的收藏，並附上基本解說，部份甚至還有語音導覽。最推薦大家的就是「美術館部落格」。這裡會聊到各種展覽會的新聞、美術館舉辦的活動報告、海外巡展等內容，可以讓大眾更瞭解一般人難以接觸到的美術館學藝員工作內容。

3

2

1.經過精心計算後才設置而成的空間，完全打造出最適於欣賞繪畫的環境。　2.一樓附設的茶廳，「Giorgetto」。　3.美術館商店中有許多珍貴館藏的名信片或相關書刊、信封、小飾品、複製畫等等，販售許多成套的周邊精品。

→ 注 意！2012年的特展
Exihibition Information
──

『遠渡巴黎的「石橋收藏品」1962年・春』

正值展覽期間～2012年3月18日

重現1962年春天，第一次於巴黎國立近代美術館舉辦，引起極大話題的「石橋收藏品」展，並將當時的展覽相關資料一併展出。從中可充份追溯現今仍不斷成長的Bridgestone美術館的原點。

克洛德・莫內
『阿讓特伊的洪水』
1872-73年

Museum Data

▶ Name

Bridgestone美術館
ぶりちすとんびじゅつかん

▶ Data
中央區京橋1-10-1
☎ 03-5777-8600（博物館・美術館導覽專線）
http://www.bridgestone-museum.gr.jp
開館時間：10:00～18:00（除國定假日外，每星期五開放至20:00）
公休：星期一（因展覽而異，須事前確認）
門票：全票800日幣（特別展需另行購票）
交通：JR山手線及其它現東東京站徒步5分鐘・東京地鐵銀座線及其它線京橋站、日本橋站徒步5分鐘
停車場：無

▶ Point
建築物不容錯過
環境優美
消磨一整天
輕鬆逛逛
適合兒童一齊造訪

▶ Info

▶ Project　常設展覽／特展

▶ Exhibition Genre　現代美術／西洋畫／現代美術／雕刻／版畫／工藝

▶ Collection　總館藏約1,800件

▶ Map　11

2012年度特展日程表→詳見P158-159

→ 美 術 館 內 館 藏 名 品
Collection
※視展覽主題不一定會展出

莫內『自畫像』
／1878～1879年

世界上僅有兩件的莫內自畫像之一。由松方幸次郎帶入日本。

雷諾瓦
『坐在椅上的女孩』
／1876年

受到經營大出版社的Charpentier家委託，以當時4歲的長女Georgette為主題的繪畫作品。

威尼斯帶有濕氣的空氣，透出夕陽金黃色的燦爛光芒。強調出景色之美，色彩上更顯出20世紀風格的作品。

莫內
『黃昏・威尼斯』
／1908年前後

塞尚『聖維多利亞山和城堡』
／1904～1906年

塞尚以故鄉普羅旺斯地區艾克斯為主題的作品。Chateau Noir 指的正是畫作中央部份的宅邸。

part - 2
收藏名作的美術館23

no.

55

新宿區・新宿

SEIJI TOGO MEMORIAL
Sompo Japan Museum of Art

損保日本東鄉青兒美術館

そんぽじゃぱんとうごうせいじびじゅつかん

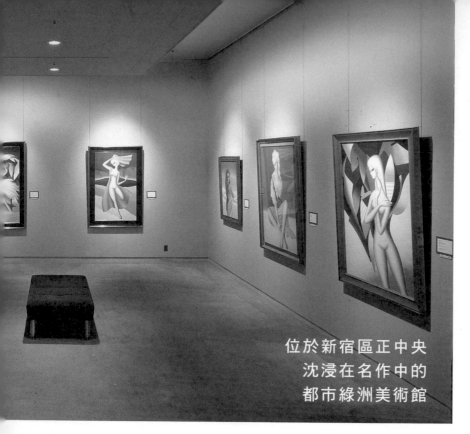

位於新宿區正中央
沈浸在名作中的
都市綠洲美術館

為廣大民眾提供鑑賞藝術品的場所，一直以來，『安田火災（現今的損保日本）』極力貢獻於推廣文化，同地方出身的畫家東鄉青兒深有同感，因此致贈私人200件作品與長年收藏的國內外作家約250件作品，輾轉後於1976年更名為『東鄉青兒美術館』，開放給一般民眾參觀。

積極地舉辦特展，除了有梵谷、塞尚等，東鄉青兒與美國樸實派畫家Grandma Moses的作品也在常設展的內容中。

美術館位於新宿的高樓大廈第42樓，擁有遠離喧囂的沉靜氣息，培養出許多忠實愛好者。

館內工作人員告訴我們的「美術館小故事」！

展示廳的照明革命

經常聽到人說美術館內的照明偏黃且偏暗，這是因為含有大量紫外線的自然光會傷害作品，所以美術館內才會完全阻絕自然光，並使用較暗的燈光照明。雖然想讓參觀者能看得更清楚，但光線亮了又對作品不好，許多美術館對此感到兩難。

其中，本館導入了美術館專用的LED照明系統，光線中幾乎不含有紫外線或紅外線，還能夠調節亮度和顏色，是極為優秀的照明設備。被稱為照明革命的LED系統，今後或許會為許多美術館的展示廳帶來革命性的改變。

1. 沉穩優美的空間裡，以東鄉青兒的傑作為首，陳列了許多無人不知無人不曉的名作。
2. 配合每次的特展，商店裡都會替換對應的商品，因此每每會發現許多新樂趣。　3. 外觀。美術館位於損保日本總公司大樓的 42 樓，展望台迴廊可以同時眺望東京天空樹和東京鐵塔，擁有最完美的地理條件。

2

3 1

Museum Data

▶ Name
損保日本東鄉青兒美術館
そんぽじゃぱんとうごうせいじびじゅつかん

▶ Data
新宿區西新宿 1-26-1 損保日本總公司大廈 42 樓
☎ 03-5777-8600（博物館 · 美術館導覽專線）
http://www.sompo-japan.co.jp/museum/
開館時間：10:00 ～ 18:00（最後入館時間為閉館 30 分鐘前）　公体：星期一（遇國定假日則開館）　門票：全票 1,000 日幣（除特別展外，一般展覽 500 日幣）　交通：JR 山手線及其它線新宿站徒步 5 分鐘
停車場：有

▶ Point
🏛 建築物不容錯過
🏞 環境優美
🕐 消磨一整天
🚶 輕鬆逛逛
👨‍👧 適合兒童一齊造訪

▶ Info
⊙ ☕ 🛏 ⛱ 📖 ♿

▶ Project
特展

▶ Exhibition Genre
Genre西洋畫／日本畫／現代美術／雕刻

▶ Collection
總館藏約 650 件

▶ Map
12

2012年度特展日程表→詳見P158-159

→ 美 術 館 內 館 藏 名 品
Collection
—

梵谷 Gogh
『花瓶裡的十五朵向日葵』
／1888年

在梵谷超過 2,000 件的作品中，以向日葵為主角的作品據說有 12 幅。這幅畫的是倫敦國立美術館旁的向日葵。

東鄉青兒
『超現實派的散步』
／1929年

以獨特的女性畫像聞名的東鄉青兒，其作品以優秀的畫技為主軸，經由極為洗練的感性與美學進行繪畫。本作品也受到超現實主義的影響。

高更Gauguin
『阿里斯康的林道，阿爾』
／1888年

拉丁語中帶有「極樂」意思的阿里斯康，位在阿爾的東南方，本來是古代異教徒的墓地，現在則是阿爾的知名景點。梵谷也曾畫過這裡林蔭旁的羅馬時代石棺的景象。

part - 2
收藏名作的美術館23

no.
56

八王子市・八王子

Tokyo Fuji
Art Museum

收藏古今東西方藝術作品
日本屈指可數的美術館

▼ とうきょうふじびじゅつかん

東京富士美術館

在新館三樓的常設展示廳裡，以西洋繪畫為中心，展示照片、雕刻、珠寶等共約 100 件美術品。全部共八間展示廳中，就像要強調出各自的豐富特色般，每間都有不同的主題設計與相應的照明設備。照片中的是陳列了文藝復興至巴洛克時期作品的第一展示廳。

→ 注意！2012年的特展
Exihibition Information

日、中國外交正常化40周年紀念
『地上的天宮 北京・故宮博物院展』

2012年3月29日～5月8日

以過去故宮的嬪妃與皇女們的視點，介紹來自北京・故宮博物院（紫禁城）所收藏的繪畫、工藝品、服飾、寶飾、王朝名品等等 200 件古美術品。以女性美德與教育為主題，長達八公尺的宋代名畫《女孝經圖》畫卷，首度在海外展出。

『點翠嵌珠貴妃朝冠』
清代 故宮博物院藏

以日本為首，東京富士美術館中收藏了東洋至西洋世界各國各種方向的美術品。除了理所當然的繪畫之外，雕刻、武器、刀劍、攝影作品等等，館藏十分多樣化。

特別值得一看的是油畫部份。文藝復興時期、巴洛克、洛可可、新古典、巴比松、印象派、現代美術，豐富的館藏讓人能一眼看盡美術史500年來的演進與變化。此外，秉持「放眼世界的美術館」的立場，積極地與國外進行文化交流，舉辦充滿國際色彩濃厚的特展。2008年開設了新館，日漸豐富的館藏陣容，令人無法移開目光。

Museum Data

▶ Name
東京富士美術館
とうきょうふじびじゅつかん

▶ Data
八王子市谷野町492-1
☎ 042-691-4511
http://www.fujibi.or.jp
開館時間：10:00～17:00（最後入館時間為閉館30分鐘前）
公休：星期一（遇國定假日則延後一日）
門票：全票800日幣
交通：JR中央本線及其它線八王子站轉乘西東京巴士（往東京富士美術館）約20分後於「創價大正門東京富士美術館」站下車即達
停車場：有

▶ Map 24

▶ Point

🏛 建築物不容錯過	🧍 輕鬆逛逛
🌳 環境優美	👩 適合兒童一齊造訪
🚶 消磨一整天	

▶ Info 🍽 ☕ 🛍
🍴 📖 ♿

▶ Project 常設展覽／特展

▶ Exhibition Genre 西洋畫／日本畫／現代美術／古美術／雕刻／版畫／工藝／其它

▶ Collection 總館藏約30,000件

位於New Otani飯店
數量驚人的大古收藏品

part - 2
收藏名作的美術館23

no.
57
千代田區・永田町

New Otani
Art Museum

由於位在大飯店中，因此除了美術館的特質外，還能同時體會 New Otani 飯店的時尚奢華氣息。鑑賞過藝術品後，可在 LOUNGE 或餐廳悠閒地消磨時間。

New Otani 美術館

にゅーおーたにびじゅつかん

2012年度展覽日程表

- □ 展覽中〜 5 月 27 日
 『山寺後藤美術館藏
 透過歐洲繪畫中看到的永恆
 女性美』

- □ 6 月 2 日〜 7 月 0 日
 『浮世繪中的江戶美人妝 白・紅・
 黑二色之美』

- □ 7 月 14 日〜 9 月 30 日
 『瑪麗・羅蘭珊 (Marie Laurencin)
 與她的時代展 〜深受巴黎所迷的
 畫家們』

- □ 10 月 6 日〜 11 月 25 日
 『大正昭和時代圖形設計 小村雪
 岱展』

- □ 12 月 1 日〜 12 月 26 日
 『大谷收藏品展』

- □ 2013 年 1 月 1 日〜 1 月 27 日
 『新春展』

① 991 年 2 月，藉著興建融合都會飯店與高資訊科技大樓功能 GardenCourt 的契機，也為了更充實文化性而開設了『New Otani 美術館』。由於是設在飯店內的美術館，很容易令人誤以為只有住宿客才能進入，事實上本館歡迎任何人前往參觀。

館中收藏的作品，有初代館長直接委託畫家繪製的畫作，也有自法國或日本近、現代作家的手筆，另外還有不少創業者谷米太郎所蒐藏的肉筆浮世繪。除了舉辦『大谷收藏品展』之外，也會推出各種主題展覽會。

Museum Data

▶ Name
New Otani 美術館
にゅーおーたにびじゅつかん

▶ Data
千代田區紀尾井町 4-1
New Otani GardenCourt 六樓
☎ 03-3221-4111
http://www.newotani.co.jp/museum
開館時間：10:00 〜 18:00（最後入館時間為閉館 30 分鐘前）
公休：星期一（遇國定假日則延後一日）
門票：全票 500 日幣（特展需另行購票）・飯店客人免費參觀
交通：東京地鐵半藏門線及其它線永田町站徒步 4 分鐘 ・ 東京地鐵丸之內線及其它線赤坂見附站徒步 4 分
停車場：有

▶ Map
3

▶ Point

MUSEUM	建築物不容錯過		輕鬆逛逛
🐾🌸🌸	環境優美		適合兒童一齊造訪
🏇	消磨一整天		

▶ Info
🍽 ☕ 🛋
🍴 📖 ♿

▶ Project
特展／收藏品展

▶ Exhibition Genre
西洋畫／日本畫／版畫／其它

▶ Collection
總館藏數量未公開

part - 2
收藏名作的美術館23

no.
58

千代田區・竹橋

The National Museum of
Modern Art, Tokyo

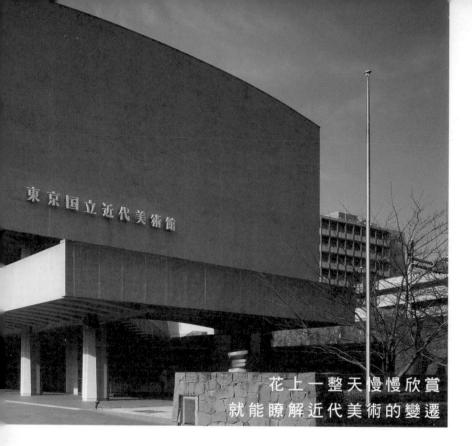

東京國立近代美術館

▼とうきょうこくりつきんだいびじゅつかん

花上一整天慢慢欣賞
就能瞭解近代美術的變遷

東京國立近代美術館中廣納各種類別的收藏，包括20世紀初到現代的繪畫、雕刻、版畫、照片等等，達1萬件以上。

每次都會從數量龐大的收藏中精選出200件作品舉辦『館藏作品展』，藉此呈現出近代美術變遷的方式。本館每年會大規模地進行4～5次展覽品替換，相信每次到訪都能有許多新的邂逅。

2012年，『東京國立近代美術館』創立將滿60周年紀念，並將進行夏季改裝，改裝期間將進行休館。

這段期間將舉辦各種紀念活動，接下來的動向值得多加留意。

館內工作人員告訴我們的「美術館小故事」！

超划算！讓人能120％享受館藏的免費導覽解說服務

除了休館日之外，每天都會有「導覽專員館藏解說服務」。負責解說的義工，會依每日不同的主題，幫助參觀者更深度瞭解作品背景。每個月的第一個星期日（免費參觀日），舉辦「導覽專員隨行的館藏亮點巡禮」。沿襲近代日本美術的變遷，推薦各時期代表性的作品。還有本館研究員所錄製的策展人感言或由作者本身發表的作者解說（僅提供日文導覽）。想完全活用這些服務，不妨購買 MOMAT 參觀護照（1000日幣），這份護照提供一整年不限次數的參觀權利。另外還有專為館內看展的中、小學生所設計的「青少年個人導覽」服務。（僅提供日文服務）

1. 位於皇居護城河正對面的北之丸公園一隅。 2. 寬廣的玄關，呈現出「日本首座國立美術館」才有的氣勢。
3. 從四樓到一樓都是珍貴館藏的展示區。

Museum Data

▶ Name　**東京國立近代美術館**
　　　　とうきょうこくりつきんだいびじゅつかん

▶ Data　　千代田區北之丸公園 3-1
　　　　　☎ 03-5777-8600（博物館・美術館導覽專線）
　　　　　http://www.momat.go.jp
　　　　　60 周年紀念官方網站（沒有中文版）
　　　　　http://www.momat.go.jp/moat60/
　　　　　開館時間：10:00 ～ 17:00（最後入館時間為閉館 30 分鐘前）
　　　　　公休：星期一（遇國定假日則延後一日）
　　　　　門票：全票 420 日幣（特展需另行購票）
　　　　　交通：東京地鐵東西線竹橋站 1B 出口徒步 3 分鐘　停車場：無

▶ Point　　建築物不容錯過
　　　　　環境優美
　　　　　消磨一整天
　　　　　輕鬆逛逛
　　　　　適合兒童一齊造訪

▶ Info

▶ Project　常設展覽／特展

▶ Exhibition Genre　西洋畫／日本畫／現代美術／雕刻／版畫／其它（攝影作品）

▶ Collection　總館藏約10,000件

▶ Map　　1

2012年度特展日程表→詳見P158-159

→ 美 術 館 內 館 藏 名 品
Collection

岸田劉生『道路與土手與牆（切通山路寫生）』
1915年
以『麗子像』廣為人知的西洋畫家岸田劉生。其中這幅擁有更出眾獨特性的作品，已被指定為日本的重要文化財產。

:::: Column ::::

緊臨皇居綠地
美術館商店猶如最舒適的休息區

右：在偌大的美術館裡，有這樣一個可供休息的區域實在令人感激。逢星期五夜間開放參觀時，千萬別錯過此處的美麗夜景。
左：商品區有館藏作品為主題而設計的各種獨家周邊商品，還有各種國外進口精品、美術相關書籍、當期展覽說明目錄、書刊（原文、日文）等等。

日本最具歷史的博物館
發現日本美術歷史的美之寶庫

part - 2
收藏名作的美術館23
no.
59
台東區・上野
Tokyo
National Museum

▼とうきょうこくりつはくぶつかん

東京國立博物館

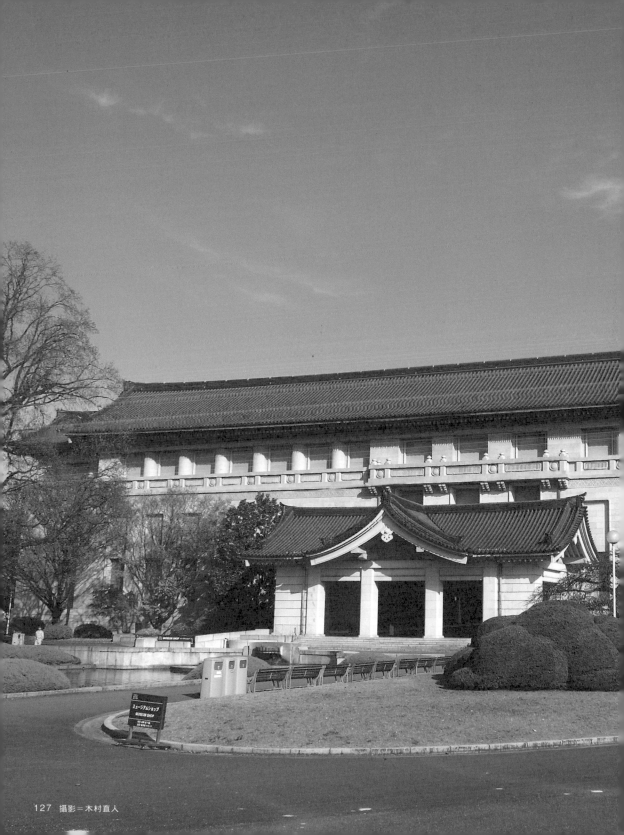

1. 出自谷口吉生設計手筆的『法隆寺寶物館』，陳列了 1300 年前的佛像。
攝影＝佐藤 暉

日

本歷史最悠久的『東京國立博物館』，座落在美術館與博物館遍佈的上野公園一帶，身在其中卻仍然散發出截然不同的存在感。寬廣的博物館內，分成五個展示館，常設展示選自龐大館藏中的三千件美術品。除了理所當然的繪畫作品，鎧甲、刀、陶瓷器、考古遺物等等，類別豐富的館藏中，更有 87 件日本國寶、六百二十九件重要文化財產。

位在正門正面的『本館』建築，採取東洋氣息的帝冠樣式。現在正展出繩文至江戶依時代傳承，以及雕刻與陶瓷器等按物品類別來規劃的作品。

『平成館』則是特展與考古展示室。由谷口吉生設計的『法隆寺寶物館』裡，分門別類的展示品，全都是 7～8 世紀時代的作品。

館內工作人員告訴我們的「美術館小故事」！

東京國立博物館的起源？

明治5年（1872年）由文部省博物局於東京湯島聖堂大成殿首度舉辦了博覽會，當時以名古屋城的金鯱為中心，展出繪畫、書法、珊瑚、金工品、標本、骨骼樣品、複製畫、染織品、漆器、樂器、陶器類等共600餘件作品，成就了一場總參觀人數高達15萬人盛大展覽。東京國立博物館便是以「能夠將這場展覽會存續下去的博物館」為基礎而創立、開館。後來，到了由宮內省管理的東京帝室博物館時代，由當時的文豪—森鷗外接任館長一職，相信很多人都不知道這樁逸話。2012年創立屆滿140周年，將舉辦各種紀念活動，敬請期待。

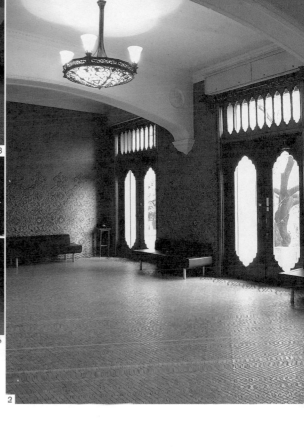

2.自本館的前廳，能夠眺望經過精心整理的庭院。
3.延續到二樓的本館大理時階梯。　4.『表慶館』建築頂端的銅製圓頂經過修繕後，展現往昔風華。　5.2011年1月，本館12室翻修後改為漆藝品展示廳。

Museum Data

▸ **Name**　**東京國立博物館**
とうきょうこくりつはくぶつかん

▸ **Data**　台東區上野公園 13-9　☎ 03-5777-8600
（博物館・美術館導覽專線）http://www.tnm.jp/
開館時間：09:30～17:00・2012 年 3 月～12 月特別展覽期間，每星期五開館至 20:00・2012 年 3 月 20 日～9 月的周末、國定假日開館至 18:00（最後入館時間為閉館 30 分鐘前）
公休：星期一（遇國定假日則延後一日）
門票：全票 600 日幣（依特展內容而異）
交通：JR 山手線及其它線上野站徒步 10 分鐘
停車場：無

▸ **Point**　🏛 建築物不容錯過
　　　　　▲▲ 環境優美
　　　　　☀ 消磨一整天
　　　　　輕鬆逛逛
　　　　　適合兒童一齊造訪

▸ **Info**　🍽 ☕ 🛏 ⛺ 📖 ♿

▸ **Project**　常設展覽／特展

▸ **Exhibition Genre**　日本畫／古美術／雕刻／版畫／工藝／其它

▸ **Collection**　總館藏約110,000件

▸ **Map**　2

2012年度特展日程表→詳見P158-159

世紀間進貢給日本皇室的寶物。『表慶館』目前正值休館期間，『東洋館』則預定在 2013 年翻修後重新開館。

由於本館於 2012 年正好迎接一百四十週年紀念，將特別舉辦『秋季特別展覽』紀念活動。

平時還有一年內蓋滿六個紀念章，前三千名就能換取特別紀念品。

展覽期間，許多作品都經過精心設置，因此，每次來到這裡都能有新的發現。

美 術 館 內 館 藏 名 品
Collection

本阿彌光悅『舟橋蒔繪硯箱』
／江戶時代・17世紀

箱蓋處高高隆起，樣式十分獨特的硯箱。以「後撰和歌集」為主題的設計，裝飾材料的用法極為大膽，是一向以特色見長的光悅蒔繪代表作，屬於日本國寶。

長谷川等伯『松林圖屏風』（右隻）
／安土桃山時代・16世紀
不但描繪出松樹林自然的風情，也展現出日本獨有的閒適寂靜感，屬於日本國寶。

▼ ねづびじゅつかん

根津美術館

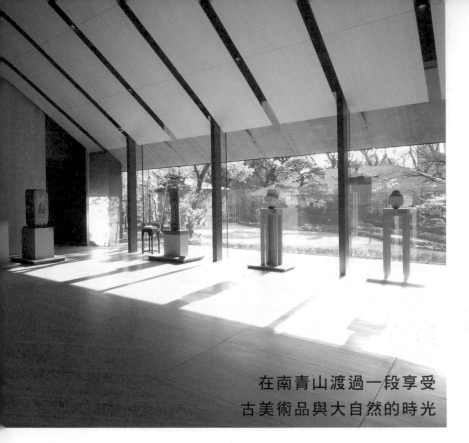

在南青山渡過一段享受
古美術品與大自然的時光

設立於 1994 年，以展示日本・東洋古美術為目的的美術館。由知名的鐵路愛好者，也是古董收藏家的根津嘉一郎，當時在位於南青山的自宅公開其珍貴的收藏。其收藏遍及日本、中國、朝鮮美術中，自古代至近代的繪畫、陶瓷器、漆藝、茶道用具等共約七千四百件，其中有七件被列為日本國寶，八十七件為重要文化財產。館藏水準之高，在日本國內外都獲得了高度評價。

每年會舉辦七次展覽，每每細心設計都讓造訪者參觀，都能一邊欣賞季節景觀，一邊鑑賞各類的古董收藏。

館內工作人員告訴我們的「美術館小故事」！

運用手機或智慧型手機輕鬆地獲取資訊

來館前，可以先透過網站或手機APP確認資訊。美術館的網站（http://www.nezu-muse.or.jp/）上，有當期展覽及活動的資訊，甚至會有庭院的賞花情報或雪景的照片等等，學藝員們會隨時為大眾更新美術館最即時的情報。目前，也推出了因應智慧型手機的APP（提供英日語版本）。可使用手機上網（http://www.nezu-muse-app.

jp/）搜尋。不知道各位是否已經看過了呢？這裡有網站上沒有的特別專欄，館藏作品的高畫質圖片、庭院全景照片、以及隈研吾氏的訪談影片等等，不管在何時何地，都能掌握第一手情報。相信能為每個人拉近美術館的距離，更享受於藝術品的世界。

©藤塚光政

1. 寬敞的廳堂中，陳列了 10 尊來自中國及犍陀羅國的石雕作品。 2. 正面的玄關種植了相當數量的竹子，表現出清靜的日式風情。 3. 活用丘陵地形的日本庭園。由於細心地避免破壞原來的生態系統，在大自然中，能感受到四季更迭之美。

Museum Data

▶ Name	根津美術館 ねづびじゅつかん
▶ Data	港區南青山 6-5-1 ☎ 03 3400-2536 http://www.nezu-muse.or.jp/ 開館時間：10:00 ～ 17:00（最後入館時間為閉館 30 分鐘前） 公休：星期一（遇國定假日則延後一日） 交通：東京地鐵銀座線及其它線表參道站徒步 8 分鐘
▶ Point	｜MUSEUM｜建築物不容錯過 ｜▲▲▲｜環境優美 ｜*☆｜消磨一整天 ｜♟♙｜輕鬆逛逛 ｜ 👤 ｜適合兒童一齊造訪
▶ Info	｜🍴｜🍵｜🛏｜🏛｜📖｜♿｜
▶ Project	常設展覽／特展
▶ Exhibition Genre	古美術／雕刻／工藝／其它
▶ Collection	總館藏約 7,000 件
▶ Map	18

→ 美 術 館 內 館 藏 名 品

Collection

『燕子花圖屏風（右隻）』
尾形光琳筆
日本國寶 江戶時代

採取整面金底的六曲一雙屏風，以群青和綠青色描繪出鮮烈的燕子花叢。本作品不僅代表了日本近代繪畫，甚至可說是日本繪畫史全貌的代表，特別注意支撐美術館的質材！

『花白河蒔繪硯箱』
重要文化財
室町時代

據說這是足利義政所持有過的硯箱。以『新古今和歌集』中的和歌為意象，展露出高度的文學性。

『饕餮文尊方彝』
重要文化財　中國·西周時代

出自古代中國的青銅器，這是運用於祭祀裡的彝器。推測為乘酒用的器皿，精妙鑄工令人驚異。

part - 2
收藏名作的美術館 23

no.

61

中央區・三越前

Mitsui Memorial
Museum

和展示品一同沉浸在
沉靜穩重的氣氛中

三井紀念美術館

みついきねんびじゅつかん

三井紀念美術館中，收藏了過以三大財閥而聞名的三井財閥家族所持有的四千件美術品。主要又以三井家族自享保至元文年間所購入的茶道用具古董為中心。其中包括六件日本國寶，以及七十一件重要文化財產。

繪畫館藏中，以円山應舉的代表作『雪松圖屏風』為首，大多都是円山派的作品。尚有中國古拓文書聽冰閣的古董、刀劍類、世界各地的郵票等等。

美術館所在的三井本館，竣工於 1929 年，本身為美式布雜藝術的新古典主義代表性建築物，也已經被指定為日本重要文化財產。

館內工作人員告訴我們的「美術館小故事」！

可遇而不可求的作品

展覽中展出的作品，都是為了該展覽而特別收集於一堂，也就是說，都是必須在該時、該地才能得見的作品。從策畫展覽，至收藏該作品的單位提出申請，取得承諾後前往取回作品，到展覽結束後親自送還。一場展覽下來，學藝員為了一件作品至少必須往返三次。假設一百件作品分別屬於一百個不同的單位，那麼就等於 100×3，必須出差 300 次。每次都得付出如此龐大的勞力，才能成功推動一次展覽。

學藝部長 清水實

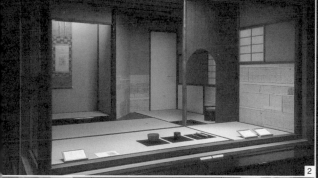

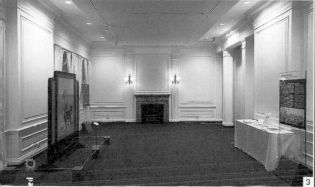

1.展示廳在古典中兼具現代風格。　2.這是將1618年前後在京都，建仁寺境內的『如庵』房間忠實呈現出來的展示廳。　3.將建造當時的內裝完整保留下來的展示間前廳，施加裝飾的牆面與內部的暖爐，透露出古典的時代感。

Museum Data

▶ Name　**三井紀念美術館**
　　　　みついきねんびじゅつかん

▶ Data　中央區日本橋室町 2-1-1 三井本館 7 樓
　　　　☎ 03-5777-8600（博物館・美術館導覽專線）
　　　　http://www.mitsui-museum.jp/
　　　　開館時間：10:00～17:00（最後入館時間為閉館 30 分鐘前）
　　　　公休：星期一（遇國定假日則延後一日）・展示品替換期間・年底及新年假期
　　　　門票：全票 1,000 日幣（特別展覽需另行購票）
　　　　交通：東京地鐵銀座線及其它線三越前站徒步 1 分鐘
　　　　停車場：無

▶ Point　|MUSEUM| 建築物不容錯過
　　　　▲▲▲ 環境優美
　　　　消磨一整天
　　　　輕鬆逛逛
　　　　適合兒童一齊造訪

▶ Info　　|🍴| |☕| |🛏| |🏠| |📖| |♿|

▶ Project　**特展**

▶ Exhibition Genre　日本畫／古美術／版畫／工藝／其它

▶ Collection　總館藏約 4,000 件

▶ Map　　11

2012年度特展日程表→詳見P158-159

→ 美 術 館 內 館 藏 名 品
Collection

円山應舉『雪松圖屏風』
／江戶時代

這座雪松圖屏風是　山應舉的代表作，上面精妙地描繪出松樹在雪中反映光輝的姿態。以寫生為基礎，巧妙地融合傳統的裝飾畫風，不可多得的逸品已被列入日本國寶之林。

虞世南『孔子廟堂碑（唐拓孤本）』
／628～630年

這份拓本肩負了漢字的變遷，以及在歷史上傳達逸失的史實之重責大任。『孔子廟堂碑（唐拓孤本）』是唐代的古物，原石碑據說已經不存在了。

『志野茶碗銘卯花墻』
／桃山時代

在日本燒製的茶碗中，僅有兩件被指定為日本國寶，這就是其中之一。自美濃牟田洞窯燒成的茶碗，略為歪曲的手感、削掉不平的部份時隨性奔放的手法、釉下的鐵繪等等，散發令人折服的存在感。

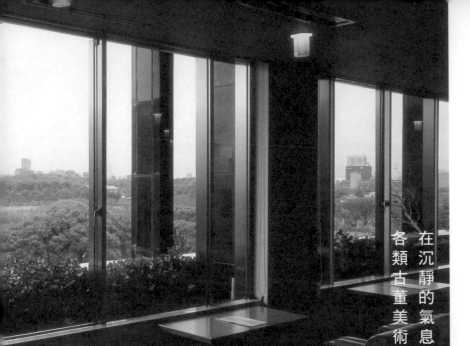

part - 2
收藏名作的美術館23

no.
62

千代田區・有樂町
Idemitsu Museum
of Arts

▼いでみつびじゅつかん

出光美術館

在沉靜的氣息中欣賞
各類古董美術品

出 光興產的創始人出光佐三，自明治38年起，花費70餘年的時光蒐集古董，尤其鍾情於日本與中國的書畫、陶器，是相當有名的收藏家。而『出光美術館』正是以這批古董美術品為主軸，舉辦各種特展。

自學生時代在古美術的拍賣會上見到仙崖的『指月布袋畫贊』之後，就此開始了收藏家之路，至今已擁有一萬五千件美術品，質與量均為日本屈指可數。

美術館內特意營造傳統的和風意趣，建築空間的氣氛十分沉靜，東京都內難得找到如此舒適怡人的美術館。

館內工作人員告訴我們的「美術館小故事」！

在偶然的幸運下開始的收藏家之路

本美術館的第一號收藏，是由博多聖福寺的禪僧仙崖義梵所書的『指月布袋畫贊』（仙崖為臨濟宗代表性的名僧，以畫風自由奔放的禪畫聞名，深受人們傾慕）。創始人出光佐三在明治38年（1905），還是名19歲的學生時，偶然在博多當地的古美術商拍賣會上看到這卷掛軸，央求父親買下。針對這項收藏，佐三說「我第一次見到這畫，也一瞬間就愛上它」。而這並不單單只是一次和美術品的邂逅，說是打從心底深深被既詼諧又溫暖的仙崖畫中世界所吸引，或許更為貼切。也因此進而有了這批龐大的古董收藏。

1.自人廳可一眼望遍皇居，令人可同時欣賞大自然造就的藝術。 2.美術館商店區展售了許多獨家周邊商品、書籍、複製畫等等。 3.佔地寬廣的展示間，投射燈照明明下，浮現眼前的作品顯得份外如夢似幻。

Museum Data

▶ Name

出光美術館
いでみつびじゅつかん

▶ Data

千代田區丸之內 3-1-1 帝劇大廈 9 樓
☎ 03-5777-8600（博物館・美術館導覽專線）
開館時間：10.00 ～ 17:00，星期五開館至 19:00（最後入館時間為閉館 30 分鐘前）
公休：星期一（遇國定假日則開館）
門票：全票 1,000 日幣
交通：JR 山手線及其它線有樂町徒步 5 分鐘・東京地鐵日比谷線及其它線日比谷站徒步 5 分鐘
停車場：無

▶ Point

🏛 建築物不容錯過
🌿 環境優美
🎎 消磨一整天
🚶 輕鬆逛逛
👨‍👩‍👧 適合兒童一齊造訪

▶ Info

🍽 🍵 🛍 ⛰ 📖 ♿

▶ Project

僅特展

▶ Exhibition Genre

西洋畫／日本畫／古美術／工藝／其它

▶ Collection

總館藏約15,000 件

▶ Map

1

2012年度特展日程表→詳見P158-159

→ 美 術 館 內 館 藏 名 品
Collection

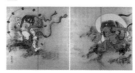

仙崖『指月布袋畫贊』
／江戶時代

將禪的境界說明得簡單易懂，輕妙灑脫又具詼諧幽默的豐富意境，這是深受大眾喜愛的仙崖才能創造出的作品。

酒井抱一『風神雷神圖屏風』
／江戶時代

這幅獨特圖樣的原版構想，任何人都知道是來自宗達的日本國寶級作品『風神雷神圖屏風』（京都・建仁寺收藏）。宗達取用了「北野天神緣起繪卷」中，清涼殿落雷場面上的風神雷神之姿，在金色的大片畫面中再度呈現了兩位神尊的威嚴。後來是光琳先臨摹了宗達的版本，然後抱一又臨摹了光琳的版本，不過，抱一在風、雷神的位置和雲的動向上添加許多變化，神威凜凜的表情也增添不少人性，誕生出深具抱一風格的輕快作品。

part - 2
收藏名作的美術館23

no.
63

涉谷區・惠比壽
Yamatane Museum
of Art

脫胎換骨的日本畫
更近距離地呈現眼前

山種美術館

▼ やまたねびじゅつかん

於 1966 年以日本第一家日本畫專門美術館身份問世的『山種美術館』，2009 年時遷居至涉谷區廣尾的新館。除了以往的支持者之外，增加了不少當地、外國及年輕族群的參觀者，此舉可說打破了一般人『日本畫的門檻很高』的印象。

新館的展示間特別注重照明設備，致力開發出最能襯托日本畫之美的照明系統。首開世界先例，有時看起來像溫暖的燭光，有時又像透過紙門的自然光，柔和地映照著典雅的作品。

觀賞後若能品嚐由老字號菊鋪所特製展示主題的和菓子，可說是再愜意不過了。

重新認知美術品能發揮的力量，持續將日本文化推廣至海外…

東日本大震災以來，不但來看展的參觀者超乎預期的多，也收到許多「透過美術品，療癒了心靈的痛苦」、「心情變得平和起來」等感想。迎向創立45週年紀念的當下，翻閱創立時的各種資料，不禁沉思起未來美術館的定位。正因為是如此坎坷的時期，我們更應該發揮撫慰人們心靈，

使時光更添充實的效果，今後也將朝這個目標日益精進努力。現今為了將日本畫的魅力推廣至給更多族群，特別定期舉辦小學生團體鑑賞會，以及針對外國人士的英、法語團體導覽解說（事前預約制）。若想避開人潮，清靜地欣賞畫作，不妨在每日的下午三點半後來館。（山崎妙子）

1. 展示間裡，透過沉穩的裝潢，柔和的光線包圍作品，更加襯托出日本畫的魅力。 2. 美術館附設的咖啡廳裡，可以嚐到老字號菊鋪所製作的獨特和曲菓子。 3. 展售在寬廣的美術館商店區的周邊商品，細心陳列就像館內的收藏作品一般。

☑ 2012年度展覽日程表

- ☐ 2012年2月11日～3月25日
 『和裝之美 —松園 ・ 清方 ・ 深水—』
- ☐ 2012年3月31日～5月20日
 【特展】『櫻 ・ さくら ・ SAKURA 2012 —美術館賞花記行—』
- ☐ 2012年5月26日～7月22日
 【特展】『120 周年誕辰紀念 福田平八郎與日本畫中的現代元素』
- ☐ 2012年7月28日～9月23日
 暑假特別企畫『從美術館看世界 東海道五十三次 東海道王巴黎—』
- ☐ 2012年9月29日～11月25日
 【特展】『歿後 70 年 竹內栖鳳 — 京都畫壇的畫家們—』
- ☐ 2012年12月1日～2013年1月27日
 『100 周年誕辰紀念 高山辰雄 奧田元宋 —日展的畫家們—』

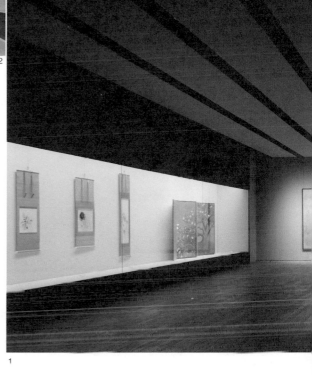

1

Museum Data

▶ Name

山種美術館
やまたねびじゅつかん

▶ Data
渋谷區廣尾 3-12-36
☎ 03 5777-0000（博物館 ・ 美術館導覽專線）
http://www.yamatane-museum.jp/
開館時間：10:00 ～ 17:00（最後入館時間為閉館 30 分鐘前）
公休：星期一（遇國定假日則延後一日） ・ 年底及新年假期 ・ 展示品替換期間
交通：JR 山手線及其它線惠比壽站徒步約 10 分鐘 停車場：無

▶ Point

| MUSEUM | 建築物不容錯過 |
| 環境優美 |
| 消磨一整天 |
| 輕鬆逛逛 |
| 適合兒童一齊造訪 |

▶ Info

▶ Project 一年舉辦6～7次特展

▶ Exhibition Genre 日本畫／現代美術

▶ Collection 總館藏約1,800件

▶ Map 17

2012年度特展日程表→詳見P158-159

→ 美 術 館 內 館 藏 名 品

Collection
—

速水御舟 『炎舞』
1925年

「即便要我再畫一次，也未必能如願畫成」，御舟本人如此形容這幅畫的深沉色彩。這是他一試再試之下，才能畫成的絕妙色彩，屬於重要文化財產。

岩佐又兵衛
『官女觀菊圖』
／17世紀前半

長長披落的黑髮，女性臉龐與嘴唇猶帶幾分淺紅色澤。整體色調樸素低調，卻飄散一股難言的豔情，屬於重要文化財產。

伸手掛蚊帳的女性，視線看的是一隻誤入房中的螢火蟲。新藝術風圖案的浴衣相當新穎有趣。

上村松園 『螢』
1913年

竹內栖鳳 『斑貓』
1924年

以墨、胡粉、金泥等畫材描繪出來的貓毛，柔軟生動的質感讓人看了都忍不住想伸手摸摸看，屬於重要文化財產。

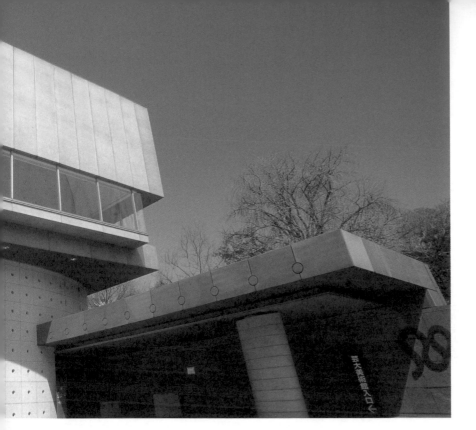

part-2
收藏名作的美術館23

no. 64

台東區・上野

The University Art Museum,
Tokyo University of the Arts

東京藝術大學 大學美術館

とうきょうげいじゅつだいがく だいがくびじゅつかん

位 於上野公園的一角，附設於『東京藝術大學』裡的『東京藝術大學 大學美術館』。館內收藏的，是自還是藝大前身的東京美術學校時代開始，直至最近所收集的作品。

館內的收藏品大多是歷代畢業生在學時留下的作品，或是後來寄給母校的畫作。而在藝大授課的教授們也有一項在退休當年籌備作品致贈學校的傳統，這是大學附設的美術館才會有的特殊收藏。所有的收藏品都經整理列冊，公開在網路上開放給一般人搜尋，尤其是一些後來成為藝術巨匠的學生，當年所畫的自畫像，更是在提及日本近

館內工作人員告訴我們的「美術館小故事」！

「對素材的吹毛求疵」

這座美術館裡，隨處都可看出建築家六角鬼丈對建材的講究，同時，六角鬼丈的祖父，則是出自東京美術學校第一屆學生的漆藝家六角紫水。建築外觀使用的赤砂岩，帶有當年東京美術學校創立時的紅磚瓦面貌，鋁板也經過特殊工法，能夠依天氣和時間帶，和天空的顏色融為一體。玄關處則由螺旋狀的巨大黑色漆柱迎接每一位來館的

參觀者，靠內的服務台也採用上了漆的桌面。牆邊還有合成石英製造的椅子坐鎮，化妝室的牆面鋪滿了青瓷壁磚，另外還有一般人無緣拜見的館藏倉庫，偌大的門扉上施加了漆工與金箔，每當有其它美術館的學藝員來借作品時，這扇門總是成為彼此間的話題。（副教授 橫溝廣子）

1. 被豐沛的綠意所包圍，位在東京藝術大學內的美術館。　2. 玄關大廳直到二樓採打通的挑高設計，方便展示大型作品。窗邊的則是建築設計者六角鬼丈所設計的玻璃長椅。　3. 螺旋狀的樓梯間和波浪紋的天花板等等，建築物內部有許多精緻的設計。4. 陽光灑落的大廳外側，一樣能讓人放鬆身心。

Muocum Data

▸Name
東京藝術大學 大學美術館
とうきょうげいじゅつだいがく だいがくびじゅつかん

▸Data
台東區上野公園 12-8 ☎ 03-5777-8600
（博物館・美術館導覽專線）
http://www.geidai.ac.jp/museum/
開館時間：10:00 ～ 17:00（最後入館時間為閉館 30 分鐘前）　公休：星期一（遇國定假日則延後一日）　門票：依展覽而定
交通：JR 山手線及其它線上野站公園口徒步 10 分鐘　停車場：無

▸Point
MUSEUM	建築物不容錯過
▲▲▥	環境優美
✲	消磨一整天
🚶	輕鬆逛逛
👪	適合兒童一齊造訪

▸Info | 🍽 | ☕ | 🛋 | 🍄🏔 | 📖 | ♿ |

▸Project　特展

▸Exhibition Genre　西洋畫／日本畫／現代美術／版畫／工藝／其它

▸Collection　總館藏約 28,500 件

▸Map　2

2012年度特展日程表→詳見P158-159

代美術史時不可遺漏的作品群。本館所舉辦的特別展，積極地和現代作家合作，推出實驗性的企畫。此外，每年都還會舉辦學生的畢業作品展。

→ 注意！2012年的特展

Exihibition Information

『近代洋畫的開拓者 高橋由一』
2012年4月28日～
2012年6月24日

高橋由一
『鮭』（重要文化財）
約1877年

高橋由一是以『鮭』、『花魁』（均為重要文化財產），以及『豆腐』、『山形市街圖』的作者而聞名，明治時代最代表性的作家，這個特展中將介紹其生平與畫作的全貌。

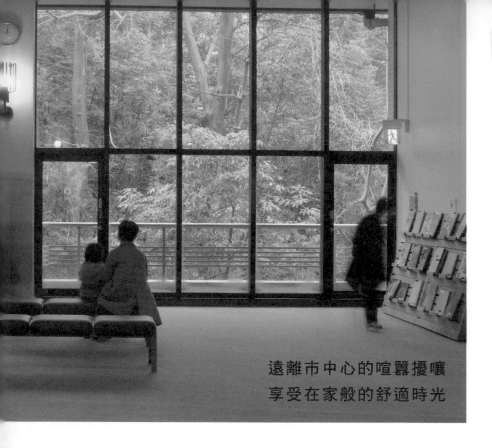

遠離市中心的喧囂擾嚷
享受在家般的舒適時光

▼いたばしくりつびじゅつかん

板橋區立美術館

東京23區內首座區立美術館。雖然本身規模不大，但收藏了許多以江戶狩野派為中心的古美術品、大正至昭和前期的前衛藝術，以及板橋區當地出身的作家的作品。

諸如先前舉辦的『義大利．波隆納國際繪本原畫展』，以及今年已第28次的『江戶文化系列展』、去年大獲好評的『20世紀檢證系列』等等，積極致力於推出獨樹一格的展覽。

周邊有名畫『江戶名所圖繪』中所畫的松月院、以東京大佛聞名的乘蓮寺、赤塚城址等，遍佈歷史古蹟。去美術館參觀時，建議來一段悠閒的散步之旅。

館內工作人員告訴我們的「美術館小故事」！

後山裡還住著貍貓呢

板橋區力美術館，位於赤塚溜池公園裡，後山則是赤塚城原址。有如此得天獨厚的豐富自然環境，不但能盡享四季如織似錦的花朵，偶爾還能看到貍貓的蹤影呢。美術館的吉祥物「胖太」、廣受歡迎的兒童手作坊「小雞・貍貓工作坊」，都是因為後山的貍貓而得名。此外，設計「胖太」的作家三浦太郎，近年也以繪本作家的身份大為活躍，事實上，這位插畫家，在每年夏天板橋區立美術館舉辦的波隆納國際繪本原畫展中，是多次獲選的佼佼者。

1. 二樓大廳裡的一整面牆，全都打成窗戶，這是在現今仍保留大量綠地的板橋區才能見到的特色。　2. 兩個主要展示廳，視展覽的主題，有時會呈現出截然不同的氣氛。3. 美術館前，盡是赤塚溜池的樹木花草，在在向來館的參觀者們述說季節的更迭。

Museum Data

▸ **Name**　**板橋區立美術館**
いたばしくりつびじゅつかん

▸ **Data**　板橋區赤塚 5-34-27　☎ 03-3979-3251
http://itabashiartmuseum.jp/
開館時間：09:30 ～ 17:00（最後入館時間為閉館 30 分鐘前）
公休：星期一（遇國定假日則延後一日）．年底及新年假期．展示品替換期間
門票：因展覽而異
交通：都營三田線西高島平站徒步 13 分鐘

▸ **Point**
建築物不容錯過
環境優美
消磨一整天
輕鬆逛逛
適合兒童一齊造訪

▸ **Info**

▸ **Project**　特展（無常設展示廳）

▸ **Exhibition Genre**　近現代美術／古美術／繪本／其它

▸ **Collection**　總館藏約 1,000 件

▸ **Map**　36

2012 年度特展日程表→詳見 P158-159

Collection

此處也能看到長谷川利行等大正至昭和時期前衛畫家的作品。

長谷川利行『支那之白服』1939年

狩野典信『大黑圖』
江戶時代
本館收藏了許多以江戶狩野派為中心的古美術品。

寺田政明『燈火中的對話』1951年
寺田政明居住在板橋區，活躍於戰後時期。有不少作品由本館收藏。

---- Column ----

深受歡迎的體驗講座！

來這座美術館不只能欣賞美術品，還能體驗創作。除了成人的技法教學或演講之外，還舉辦有以兒童為取向的「小雞．貍貓工作坊」等等。

▼
ねりまくりつびじゅつかん

練馬區立美術館

在當地深深紮根
貼近人心的美術館

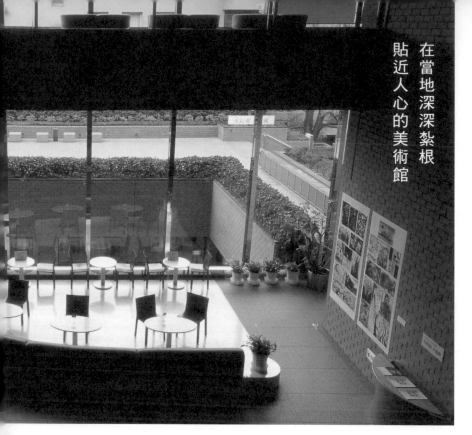

繼板橋、涉谷之後，東京都內第三座區立美術館隨之在1985年10月間世。一方面頻頻推出日本近現代美術的特展，同時積極地舉辦當地區民都能參加的各種實作講座等等，多方面的活動，展現出旺盛的朝氣。讓人能輕易地接觸美術文化，更是深獲大眾好評。

以練馬區當地相關的作家作品為首，運用寬廣的視野，系統化地蒐集近現代優秀的美術作品。連同古董美術品在內，現在館藏已有二千二百件之多。其中更有靉光、大澤昌助、木村莊八、野見山曉治、小野具定等不容小覷的陣

館內工作人員告訴我們的「美術館小故事」！

絕佳的攝影景點？

除了緊臨市中心、高水準的展覽之外，本館更以一座能夠讓人沉穩地欣賞藝術品的美術館身份，廣受美術品愛好者們的熱烈支持，另一方面，這裡也是很受攝影家們歡迎的私藏攝影景點，或許跟附近的電視劇攝影棚及東映的特攝片攝影所有關吧！過去某部人氣連續劇，刑警主角大喝一聲「這算什麼啊——！」橫死劇中的場面，就是在建造本館前於原址拍攝。以拜訪攝影景點的心情參觀美術館，說不定又會開發出新的不同樂趣呢！

3 2

1. 二樓的大廳和休息區。挑高達三樓的設計,展現出絕佳的開闊感。2. 大澤昌助和辰野登惠子等等,展示廳中陳列著這些極具特色的畫家所製作的大型作品。一般的展示間也提供租借服務。 3. 三樓展示廳的深處規劃有休息區,採光良好的空間更顯得優美。

☑ 2012年度展覽日程表

- ☐ 2012年4月8日~6月3日
 『鹿島茂收藏 2 Barbier與Laboureur展』
- ☐ 2012年6月28日~7月8日
 『N＋N 2012年展（日本大學藝術學系美術學科展）』
- ☐ 2012年7月15日~9月9日
 『100年誕辰 船田玉樹展』
- ☐ 2012年9月16日~11月25日
 『柵田康司 展』
- ☐ 2012年11月29日~2013年2月11日
 特集展『中工界的人類國寶 人阪弘恒 展』
- ☐ 2013年2月17日~4月7日
 『超然孤獨的風流遊技 小林猶治郎 展』

Museum Data

▶ Name
練馬區立美術館
ねりまくりつびじゅつかん

▶ Data
練馬區貫井 1 36-16 ☎ 03-3577-1821
http://www.city.nerima.tokyo.jp/manabu/bunka/museum/
開館時間：10:00～18:00（最後入館時間為閉館 30 分鐘前）
公休：星期一（遇國定假日則延後一日）
門票：因展覽而異
交通：西武池袋線中村橋站徒步 3 分鐘
停車場：無

▶ Point
MUSEUM	建築物不容錯過
🌲🌲	環境優美
☀🚶	消磨一整天
🚶⏱	輕鬆逛逛
👥	適合兒童一齊造訪

▶ Info
| ⏰ ◎ ☕ 🍴 🏛 🌳 📖 ♿ |

▶ Project
常設展覽／特展

▶ Exhibition Genre
西洋畫／日本畫／現代美術／版畫／工藝

▶ Collection
總館藏約 2,200 件

▶ Map
44

2012年度特展日程表→詳見P158-159

容。

2012 年推出的特展,首先由 Barbier 和 Laboureur 揭開序幕,還有日本畫界的船田玉樹、以油畫見長的小林猶治郎、現代雕刻家——柵田康司等知之為知之的實力派作家個展。這些展覽極具參觀的價值,千萬別錯過機會。

→ 美術館內館藏名品
Collection

辰野登惠子
『 Untitled 92-8 』
1992年

初期的線條轉變為阿拉伯式花紋,再轉為菱形等意象式畫風。

靉光『花與蝶』
1941～1942年

耽美、幻想風,帶著混沌感,隱隱透露出幾分晦暗氣質的畫作,是靉光的專長。

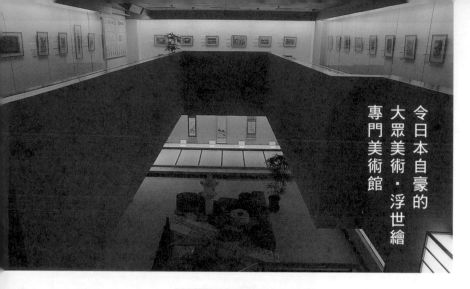

part - 2
收藏名作的美術館23

no.
67

涉谷・明治神宮前
Ota Memorial Museum
of Art

令日本自豪的
大眾美術・浮世繪
專門美術館

▼
おおたきねんびじゅつかん

太田紀念美術館

以龐大的數量為傲的浮世繪收藏品中，有許多知名作品。並且因為絕大多數作品的保存狀態極為完美，不僅日本國內，甚至相當受海外美術界的注目。館內部份展間刻意採取和室裝潢、有些重現出日式的庭園，展現出獨特的設計空間。

☑ 2012年度展覽日程表

- □ 2012年4月1日～26日
 『春信・清長・歌麿與其時代』
- □ 2012年5月1日～27日
 『自上空眺望─大江戶八百八町』
- □ 2012年6月1日～26日
 『浮世繪貓百景─國芳─以門為中心（前期）』

- □ 2012年6月30日～7月26日
 『浮世繪貓百景─國芳─以門為中心（後期）』
- □ 2012年8月1日～26日
 『東海道五十三次的世界─廣重與國貞（前期）』
- □ 2012年9月1日～26日
 『東海道五十三次的世界─廣重與國貞（後期）』

江

戶時代發展出來的日本獨特大眾文化藝術浮世繪。江戶末期至明治初期，數量龐大的作品流向海外，使得日本境內除了版畫或肉筆畫之外，幾乎無緣得見浮世繪的真跡。

太田清藏氏對這樣的情況深感遺憾，因而花了半世紀餘的心力，立志蒐集浮世繪。並將他辛苦搜尋而來的收藏品，藉由『太田記念美術館』開放給大眾欣賞。館中網羅了浮世繪發展初期至末期的代表性作品，數量竟達一萬二千件以上。

每一件館藏的色澤都很漂亮，絕大多數都是保存極完善的精緻古董，值得一看再看。

Museum Data

▶ Name
太田紀念美術館
おおたきねんびじゅつかん

▶ Data
涉谷區神宮前 1-10-10　☎ 03-5777-8600
（博物館・美術館導覽專線）
http://www.ukiyoe-ota-muse.jp
開館時間：10:30 ～ 17:30（最後入館時間為閉館 30 分鐘前）
公休：星期一（遇國定假日則延後一日）　門票：全票700日幣・大學、高中生500日幣・國中以下免費　交通：東京地鐵千代田線明治神宮前站徒步1分鐘　停車場：無

▶ Map
18

▶ Point

建築物不容錯過　　　輕鬆逛逛
環境優美　　　　　　適合兒童一齊造訪
消磨一整天

▶ Info

▶ Project
特展

▶ Exhibition Genre
日本畫

▶ Collection
總館藏約12,000件

Musee 濱口陽三 ・ Yamasa Collection

みゅぜはまぐちようぞう やまさこれくしょん ◀

中央區・水天宮前

Musee Hamaguchi Yozo :
Yamasa Collectio

開

發出彩色銅版畫技法，直至20世紀中葉都被評價為領導者的銅版畫家浜口陽三。在此美術館中，長期展出選自大量收藏中的六十件作品。

展覽中不只能看到作品，同時也展示了浜口氏愛用的用具、本人的照片等等，令參觀者能充份感受他的個人世界。此外，在主題特展中，也會介紹以抒情手法繪製『銅版詩』而聞名的南桂子（濱口陽三夫人）的作品。

館中除了能享受銅版畫展覽之外，在附設的咖啡廳『Cafe Musee Ash』裡，還能嚐到美味的蛋糕點心。

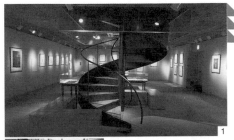

1. 玄關一景。　2. 將過去作為醬油倉庫的區域加以改裝，把運送醬油用的升降機直接作為建材，保留些許過去的面容。

攝影＝堤晉一

Museum Data

▶ Data　中央區日本橋蠣殼町 1-35-7
　　　☎ 03-3365-0251（博物館・美術館導覽專線）
　　　http://www.yamasa.com/musee/
　　　開館時間：11:00～17:00・周末及國定假日開
　　　館至 10:00（最後入館時間為閉館 30 分鐘前）
　　　公休：星期一（遇國定假日則延後一日）
　　　門票：全票 600 日幣
　　　交通：東京地鐵半藏門線水天宮前站健步 1 分鐘
　　　停車場：無

▶ Info　| | ◉ | ☕ | 🛁 | 🏛 | 📷 | 📖 | 👤 |

▶ Map　1

松岡美術館

まつおかびじゅつかん ◀

港區・白金台

Matsuoka Museum
of Art

位

於閑靜住宅區一角的『松岡美術館』，在房仲公司的旁邊持續投注收集美術品的熱情在這裡，能夠欣賞到許多分享的古董收藏。

館內收藏品從古埃及、希臘、羅馬等的古美術品、印度的雕刻、東洋的陶瓷、法國印象派繪畫等等，種類十分寬廣。一樓分為三間常設展覽室，展出古代東方美術品、現代雕刻印度的雕刻。二樓的展示室則以東洋陶瓷、日本繪畫、歐洲近代繪畫等各種分類為主題，定期舉行特展。

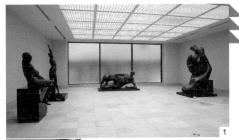

1. 出展現代雕刻品的一樓展示室。　2. 一樓大廳能夠環顧精心打點過的庭園，悠閒地歇口氣。

攝影＝野口祐一

Museum Data

▶ Data　港區白金台 5-12-6　☎ 03-5449-0251
　　　http://www.matsuoka-museum.jp
　　　開館時間：10:00～17:00（最後入館時間為閉
　　　館 30 分鐘前）
　　　公休：星期一（遇國定假日則延後一日）
　　　門票：800 日幣
　　　交通：東京地鐵南北線及其它線白金台站徒步
　　　6 分鐘
　　　停車場：有

▶ Info　| | ◉ | ☕ | 🛁 | 🏛 | 📷 | 📖 | 👤 |

▶ Map　13

町田市立國際版畫美術館

まちだしりつこくさいはんがびじゅつかん ◀

Machida City Museum Of Graphic Arts

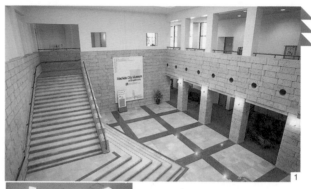

1. 飄散著高級感的玄關大廳。 2. 館內特設的版畫工房，供人挑戰製作木版畫、銅版畫、平版印刷等正式的版畫創作過程。

攝影＝野口祐一

以世界上少數版畫專門美術館的定位，於1987年開館。致力於蒐藏自奈良時代到現在，日本及世界各地的版畫作品，並定期替換展示內容。本館最大的魅力，在於能夠輕易地欣賞到以林布蘭、畢卡索為首的巨匠作品及浮世繪作品。再者，特展的第一天免費入場，但開展的第一天免費參觀。

館自館藏中精選數十幀作品常設展，免費開放民眾參觀。本館特別免費開放

Museum Data

▶ Data 町田市原町田 4-28-1
☎ 042-726-2771
http://hanga-meseum.jp
開館時間：10:00 ～ 17:00・周末及國定假日開館至
17:30（最後入館時間為閉館 30 分鐘前）
公休：星期一（遇國定假日延後一日）
門票：免費（特展需另行購票）
交通：JR 橫濱線・小田急線町田站徒步 15 分鐘
停車場：有

▶ Info | | 🍽 | ☕ | 🛍 | 🎒 | ☂🏔 | 📖 | | ♿ | 🚶

▶ Map 42

府中市美術館

ふちゅうしびじゅつかん ◀

Fuchu Art Museum

1.美術館位於都立府中的森林公園中。
2.大廳的建築手法營造出與外在環境的連續視覺感，達到與公園融為一體的效果。

攝影＝松澤曉生

以「生活與美術＝將美與生活聯結起來的美術館」為概念，為了讓美術館更顯出親近感，藝員們善用展場解說或簡明易懂的主題來舉辦特展。此外，還有專為牛島憲之所開闢的個別展間。展示內容以牛島氏樸素的風景畫為主，別有一番樂趣。

一樓區域採免費參觀，有市民畫廊、手作工房、各類相關活動等，是和當地互動密切的美術館。

Museum Data

▶ Data 府中市淺間町 1-3
☎ 03-5777-8600（博物館・美術館導覽專線）
http://www.city.fuchu.tokyo.jp/art/
開館時間：10:00 ～ 17:00（最後入館時間為閉館 30
分鐘前）
公休：星期一（遇國定假日則延後一日）
門票：全票 200 日幣（特展門票因展而異）
交通：京王線府中站徒步 15 分鐘・京王線府中站
轉乘公車（往多磨町）約 10 分鐘，於「府中市美術館」
下車即達。 停車場：60 車位

▶ Info | | 🍽 | ☕ | 🛍 | 🎒 | ☂🏔 | 📖 | | ♿ | 🚶

▶ Map 31

以巨大的現代雕刻廣受喜愛的雕刻專門美術館　no. **72**

長泉院附屬現代雕刻美術館

ちょうせんいんふぞく げんだいちょうこくびじゅつかん

目黑區・目黑

Museum of
Contemporary Sculpture Afiliated to Chosenin Temple

專

攻現代雕刻的現代雕刻美術館，位於目黑閑靜的住宅區中。館中收藏的方向主要以20世紀後半的日本雕刻為主，目前館內有二百六十一件作品，內容多為平時不常見的石材或銅像為原料的戶外雕刻。本館除了記錄這些雕刻家們的創作過程，現在也打造了一個能將作品呈現在更多人面前的舞台。

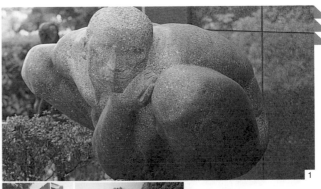

1. 由畢業自東京造型大學的雕刻家—鈴木徹（武右衛門）所創作的『冬將軍』。　2. 位於本館下方戶外展示場中的青銅像。　3. 形狀獨特本館的建築，由多個多角形所構成。

Museum Data

▶ Data　目黑區中目黑 4-12-8　☎ 03-3792-5858
http://www.museum-of-sculpture.org
開館時間：10:00～17:00（最後入館時間為閉館30分鐘前）公休：星期一　門票：免費　交通：JR山手線及其它線目黑站轉乘東急巴士（往三軒茶屋）約10分鐘，於「自然園下」站下車後徒步8分鐘
停車場：僅供電腦預約者使用

▶ Info　｜◎｜☕｜📷｜📖｜♿

▶ Map　13

以大學附設美術館的身份舉辦各種特展及活動　no. **73**

多摩美術大學美術館

たまびじゅつだいがくびじゅつかんかん

多摩市・多摩廣場

Tama Art University Museum

從

油畫到日本畫、建築、現代藝術等等，多摩美術大學附屬美術館，經常舉辦各類的展覽。包含了希臘化時期雕刻特色的『婦女像』（出自西元前的希臘）或爪哇更紗等民族服裝、畢卡索的陶器作品等等，館中會定期替換特展等內容。每年約有十次特展示內容，展覽主題將包括目前活躍的作家個展、時裝或設計、建築相關等等。

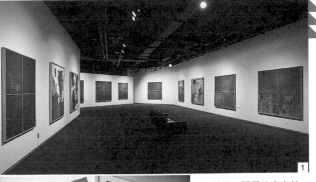

1. 除了四間展示室之外，還有舉辦活動的多用途室。　2. 館中也有海報等設計相關的展示品。　3. 自多摩廣場能夠輕易的前往。

Museum Data

▶ Data　多摩市落合 1-33-1　☎ 042-357-1251
http://www.tamabi.ac.jp/museum/
開館時間：10:00～18:00（最後入館時間為閉館30分鐘前）公休：星期二（遇國定假日則延後一日）門票：全票300日幣
交通：京王相模原線及其它線多摩廣場站徒步5分鐘
停車場：無

▶ Info　｜◎｜☕｜📷｜📖｜♿

▶ Map　40

每年固定舉辦的畢業製作展中，總能看到許多創新的感性藝術

日本大學藝術學部藝術資料館

にほんだいがくげいじゅつがくぶ げいじゅつしりょうかんかん ◂

NO. **74**

練馬區・江古田

Museum
Nihon University College of Art

設於日本大學藝術學系的藝術資料館，收藏了攝影、電影、舞台劇之外，和美術及設計相關的各類資料。

本館年間推出約十場特展，依時代背景欣賞到極富質感的作品，因此不只受到學生支持，也吸引了不少外來人士。

館內有不少歌舞伎服裝，以舞台劇相關角度展出，從充滿風情的圖案或刺繡中，可窺探古代大眾生活情趣。

附

Museum Data

▸ Data 練馬區旭丘2-42-1 西棟3樓
☎ 03-5995-8315
http://www.art.nihon-u.ac.jp/index.html
開館時間：09:30～16:30（星期六開館至12:00）
公休：星期天・國定假日・大學放假日・午休
門票：免費
交通：西武池袋線江古田站徒步3分鐘
停車場：無

▸ Info 🚻 🍽 ☕ 🛗 🏛 📖 ♿

▸ Map 38

1.藝術學系的畢業製作展或作品展，固定於每年的1月舉行。
2.配合季節，依序展示能令人感受季節風情的日本舞裝束或刺繡作品。 3.位於江古田校舍西棟三樓的藝術資料館。

一次享受到各種主題的特展

NO. **75**

武藏野美術大學 美術館 ・ 圖書館

むさしのびじゅつだいがく びじゅつかん・としょかんかん ◂

小平市・鷹之台

Musashino Art University
Museum & Library

2011年翻修後開館的武藏野美術大學的大學美術館，是和圖書館合而為一的「知性複合設施」，也是武藏美大的新象徵。

自藝術到設計等多樣化的自主特展及館藏作品次展覽，一年裡會舉辦十數次美術資訊。活躍地向各界傳達美術資料與美術館藏中達約4萬件的設計資料，是各項美術研究及重要的資料，對社會大眾及文化都具有極大的意義。

2

Museum Data

▸ Data 小平市小川町1-736 ☎ 042-342-6003
http://mauml.musabi.ac.jp
開館時間：10:00～18:00（星期六・特別開放日開館至17:00）
公休：星期天・國定假日（視企畫內容而異）
門票：免費
交通：西武國分寺線鷹之台站徒步20分鐘
停車場：無

▸ Info 🚻 🍽 ☕ 🛗 🏛 📖 ♿

▸ Map 28

1.美術館建築。 2.『武藏野美術大學的設計』展場一景。 3.『WA：現代日本設計與協調的精神面』展場畫面。 4.集世界知名設計師椅子作品的展示間。 5.『杉浦康平・脈動跳動的書本』展場。

Part-3 ╱

後面還有更多！東京的知名美術館

↓

36

Maison des Musées de France / Jansem Museum / ginza graphic gallery / Ogawa Museum of Art / Musée Tomo / Ad Museum Tokyo / Striped House Gallery / Spiral Garden / Parco Museum / The Bunkamura Museum of Art / Toguri Museum / The Ancient Egyptian Museum / Laforet Museum Harajuku / Meiji Memorial Picture Gallery / Sato Museum / Tokyo Opera City Art Gallery / NTT Inter Communication Center [ICC] / Isseido Museum / O Museum / Louvre - DNP Museum Lab / Anyoin Museum / Kodansha Noma Memorial Museum / Koishikawa Ukiyoe Museum / Eisei-Bunko Museum / Japan-China Friendship Center / Sekiguchi Art Museum / Nishiyama Museum / Kichijoji Art Museum / Mitaka City Gallery of Art / Tokyo Art Museum / Hachioji Yume Art Museum / Murauchi Art Museum / Ome Municipal Museum of Art / Tamashin Mitake Museum / Seseraginosato Museum / The Museum of the ImperialCollections,Sannomaru Shozo-kan

別忘了日常生活環境裡的美術館！
近在咫尺的美術館，自然有和名作或特展不同的享受方式。
接著就用地區來分類介紹，值得前往一遊的美術館！

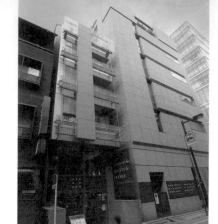

為了介紹法國美術館及博物館（Musee de France）的
魅力，並讓大眾有機會接觸法國文化與藝術而設立的空
間。地下一樓是能夠獲取各種法國美術館及博物館資訊的
Information Center。一、二樓則是可賣到法國美術館及
博物館各種周邊商品的商品部，三樓規劃的陳列的是羅浮
宮美術館Chalcographie工房的銅版畫常設展，以及為了
特別展覽而規劃的展示廳。

no. 76

中央區・銀座

Maison des
Musées de France

メゾン・デ・ミュゼ・ド・フランス

Maison des Musee
de France

Museum Data

▷ Data 　中央區銀座7-7-4 DNP銀座ANNEX
　　　　☎ 03-3574-2380
　　　　開館時間：11:00～19:00（Information Center在13:00～14:00午休）
　　　　公休：星期日・國定假日・三月、九月最後一天
　　　　門票：免費
　　　　交通：東京地鐵銀座線及其它線銀座站步行5分鐘
　　　　停車場：無

▷ Info 　❘◉❘🍴❘🛏❘📖❘♿❘

▷ Map 　　11

由和 Graphic Design 關係密切
的大日本印刷集團所營運，是
Graphic Design 專屬畫廊。一
年裡會舉辦 12 次展覽或畫廊座談
會，透過出版活動，將活躍於日
本海內外的藝術家們創作出的作
品及其魅力，傳遞給大眾。

© Fujitsuka Mitsumasa

no. 78

中央區・銀座

ginza graphic
gallery

ぎんざ・ぐらふぃっく・ぎゃらりー

Ginza Graphic Gallery

Museum Data

▷ Data 　中央區銀座7-7-2 DNP銀座大廈1樓
　　　　☎ 03-3571-5206
　　　　開館時間：11:00～19:00・星期六～18:00
　　　　公休：星期日・國定假日　門票：免費
　　　　交通：東京地鐵銀座線及其它線銀座站徒步5分
　　　　鐘　停車場：無

▷ Info 　❘◉❘🍴❘🛏❘📖❘♿❘

▷ Map 　　11

Jean Jansem 以纖細的線描手法兼具華麗沉穩的色
彩表現，被稱為法國畫壇的巨匠。這裡就是專門經紀
Jean Jansem 作品的美術館。
運用優異的天生色彩感及技
法，他同時具有明暗兩面的世
界觀，任何人都無從模仿。這
座美術館雖小，卻能讓人充份
感受到 Jean Jansem 的魅力。

no. 77

中央區・銀座

Jansem Museum

銀座Art Space Jansem
美術館

ぎんざあーとすぺーす
じゃんせんびじゅつかん

Museum Data

▷ Data 　中央區銀座 6-3-2 GALLERY CENTER 大
　　　　廈 4 樓　☎ 03-3573-1271
　　　　開館時間：10:00 ～ 18:00（最後入館時間
　　　　為閉館 30 分鐘前）　公休：不定期公休
　　　　門票：免費　交通：東京地鐵丸之內線及其
　　　　它線銀座站徒步 1 分鐘　停車場：無

▷ Info 　❘◉❘🍴❘🛏❘📖❘♿❘

▷ Map 　　11

以現代陶藝為展示中心的美術館。
本著『鑑賞美術品的空間』立場，
對展示廳相當講究，壁面及調整等
工作均委由各作家進行。連接玄關
大廳及地下展示廳的旋轉樓梯間，
以銀色和紙作為壁紙，配上玻璃製
的扶手顯得光輝耀眼。這座美術館
不只作品值得參觀，建築物本身也
不容錯過。

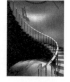

no. 80

港區・神谷町

Musée Tomo

菊池寬実紀念　智美術館

きくちかんじつきねん　ともびじゅつかん

Museum Data

▷ Data 　港區虎之門4-1-35 西久保大廈
　　　　☎ 03-5733-5131
　　　　開館時間：11:00～18:00（最後入館時間為
　　　　閉館30分鐘前）
　　　　公休：星期一（遇國定假日則延後一日）
　　　　門票：全票1,000日幣（因展覽內容而異）
　　　　交通：東京地鐵日比谷線神谷町站4b出口徒
　　　　步6分鐘　停車場：有

▷ Info 　❘◉❘🍴❘🛏❘📖❘♿❘

▷ Map 　　20

被譽為日本現代美術第一人，備受
期待的有元利夫，不幸以僅僅 38
歲的年紀便英年早逝。小川美術
館的展覽便是以有元利夫為中心，輔
以其它日本海內外作家的作品。並
僅在每年數次的特展期間開放參觀，
平時並無常設展覽。想要拜訪這
家美術館，請記得事先上官網確認
展覽日期。

no. 79

千代田區・半藏門

Ogawa
Museum of Art

小川美術館

おがわびじゅつかん

Museum Data

▷ Data 　千代田區三番町 6-2 三番町彌生館 1 樓
　　　　☎ 03-3263-3022
　　　　http://www.ogawa-museum.jp
　　　　開館時間：僅在展覽期間開館。公休因特展
　　　　而異
　　　　公休：因特展而異
　　　　門票：因特展而異
　　　　交通：東京地鐵半藏門線半藏門站徒步 6 分
　　　　鐘　停車場：無

▷ Info 　❘◉❘🍴❘🛏❘📖❘♿❘

▷ Map 　　15

港區・六本木
Striped House
Gallery

Striped House Gallery
すとらいぷはうすぎゃらりー

本館的前身為攝影家——塚原琢哉在1981年設立的『Striped House美術館』。美術館位在芋洗?的中央一帶，一棟以黃、茶條紋為特徵的建築物中。館內不限定日本國內外地介紹許多現代美術作家，除了特展外，也常用於舉辦落語、演藝、朗讀會、音樂會等等，廣受各界使用。

Museum Data

▶ Data　港區六本木5-10-33 3樓 ☎ 03-3405-8108
　　　　開館時間：11:00～18:30
　　　　公休：星期日・國定假日（舉辦活動時除外）
　　　　門票：免費（舉辦活動時除外）
　　　　交通：東京地鐵日比谷線及其它線六本木站徒步3分鐘
　　　　停車場：無

▶ Info

▶ Map　20

港區・汐留
Ad Museum
Tokyo

Ad Museum Tokyo
あど みゅーじあむとうきょう

以廣告為主題，全面性收集相關資料的綜合資料館。常設展覽中透過實體資料介紹日本的廣告歷史，具體呈現出自江戶至現代的廣告文化發展。此外還展示了近年的暢銷商品、創刊雜誌等等，帶領參觀者見證與時代共同改變的世風與廣告的變遷。本館每年將舉辦十次特展，並附設了廣告專門圖書館。

Museum Data

▶ Data　區東新橋 1-8-2 Caretta 汐留
　　　　☎ 03-6218-2500
　　　　開館時間：11:00～18:30・周末及國定假日開館至 16:30（最後入館時間為閉館 30 分鐘前）
　　　　公休：星期一（遇國定假日則延後一日）・圖書館每星期日、一休館　門票：免費
　　　　交通：都營大江戶線汐留站出口即達

▶ Info

▶ Map　11

涉谷區・涉谷
Parco Museum

Parco Museum
ぱるこみゅーじあむ

以藝術、設計為首，甚至於文化、流行等等，不受限地推出各種各樣的特展，視每個特展的內容，展場佈置的氣氛也會呈現不同。美術館所在的位而可 1 裡，有咖啡廳、餐廳、原文書專門書店等等，不妨事先調查各項設施，在拜訪美術館時可一併參觀使用。

Museum Data

▶ Data　涉谷區宇田川町 15-1 涉谷巴而可 part 1 3 樓
　　　　☎ 03-3477-5873
　　　　開館時間：10:00～21:00（有變動的可能）
　　　　公休：不定期公休　門票：因展覽內容而異
　　　　交通：JR 山手線及其它線涉谷站徒步 6 分鐘
　　　　停車場：有

▶ Info

▶ Map　18

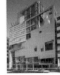

港區・表參道
Spiral Garden

Spiral Garden
すぱいらるがーでん

以融合生活與藝術為主題，打造出一塊發表多樣化的現代美術作品的舞台，積極地介紹日本國內外的新進藝術家們。同棟建築物中還設有咖啡廳、生活雜貨商店，麥谷沙龍寺等，機能相當豐富。

Museum Data

▶ Data　港區南青山 5-6-23 Spiral
　　　　☎ 03-3498-1171
　　　　開館時間：11:00～20:00　公休：無
　　　　門票：因特展而異
　　　　交通：東京地鐵銀座線及其它線表參道站出口即達
　　　　停車場：有

▶ Info

▶ Map　18

涉谷區・涉谷
The Bunkamura
Museum of Art

Bunkamura The Museum
ぶんかむら ざ みゅーじあむ

位於大型複合文化設施『Bunkamura』內的美術館。以 19～20 世紀的西洋繪畫、海外美術館的名作品、女性藝術家們的作品為中心，每年舉辦數次不同藝術領域特展。為了讓更多人能輕鬆地欣賞到美術品，每周五、六開館至 21:00。再者,自 3 月 31 日起至 6 月 10 日 將舉辦「李奧納多・達文西（Leonardo da Vinci）・美的理想境界」展，屆時連同『長髮披肩的女子 Female Head (La Scapigliata)』在內，展出的畫作有九成都是首度在日本亮相。這展覽在本年度東京舉辦的展覽中，注目度極高，在美術愛好者與一般大眾間均引起極大的話題。

Museum Data

▶ Data　涉谷區道玄坂 2-24-1
　　　　☎ 03-3477-9413
　　　　開館時間：10:00～19:00・星期五、六開館至 21:00（最後入館時間為閉館 30 分鐘前）
　　　　公休：展覽期間無公休（1 月 1 日、4 月 23 日休館）
　　　　門票：因展覽而異
　　　　交通：JR 山手線及其它線涉谷站徒步 7 分鐘
　　　　停車場：無

▶ Info

▶ Map　18

※2012年度特展日程表→詳見P158-159

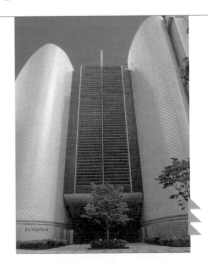

86 戸栗美術館
とぐりびじゅつかん

渋谷區・渋谷

Toguri Museum

為了展示已故的創始人—戸栗亨長年蒐集的美術品，因緣際會開設的美術館。它是在日本也相當少見的陶瓷器專門美術館，收藏的古董品中從伊萬里、鍋島等肥前磁器，以至於中國、朝鮮等東洋磁器等，數量高達7,000多件。每年將舉辦四次特展，屆時將視主題而精選出欲介紹的作品。

Museum Data

▶ Data 　渋谷區松濤1-11-3　TEL 03-3465-0070
　　　　　開館時間：10:00～17:00（最後入館時間為閉館30分鐘前）
　　　　　公休：星期一（遇國定假日則延後一日・開館25周年紀念特別展覽期間無公休）
　　　　　門票：全票1,000日幣・大學、高中生700日幣・國中、小學生400日幣　交通：JR山手線及其它線渋谷站徒步15分鐘
　　　　　停車場：無

▶ Info 　| ◉ | ◉ | ♥ | ♨ | ⛰ | 📖 | ♿ |

▶ Map 　18

87 古埃及美術館
こだいえじぷとびじゅつかん

渋谷區・渋谷

The Ancient Egyptian Museum

將散佈於日本的古代埃及遺留品集於一堂，這座『古埃及美術館』是日本首見的古代埃及專門美術館。館內收藏的少女木乃伊、黃金面具、美麗的巨柱等藝術價值極高的古董品，數量在千件以上。每四個月會更換展覽主題和展覽內容，隨時都可在美術館內拜見約一百件珍貴收藏，加上解說員，共同帶領參觀者走近古埃及的世界。

Museum Data

▶ Data 　渋谷區神南1-12-18 Masion渋谷8樓　TEL 03-6809-0718
　　　　　http://www.egyptian.jp/index.hrml
　　　　　開館時間：12:00～18:00（最後入館時間為閉館30分鐘前）
　　　　　公休：星期一～四，遇國定假日開館
　　　　　門票：全票1,500日幣
　　　　　交通：JR山手線及其它線渋谷站徒步15分鐘
　　　　　停車場：無

▶ Info 　| ◉ | ◉ | ♥ | ♨ | ⛰ | 📖 | ♿ |

▶ Map 　18

88 Laforet Museum 原宿
らふぉーれみゅーじあむはらじゅく

渋谷區・明治神宮前

Laforet Museum Harajuku

Laforet 原宿一向以原宿地標而聞名，而這裡就是附屬的活動館。長達三十年來以獨特的角度策畫而成的特展自然不在話下，同時也頻頻舉時裝秀或音樂會等活動。一舉一動都牽動年輕世代的趨勢，動向備受注目。想要見識最尖端的美術文化就得到這裡來。

Museum Data

▶ Data 　渋谷區神宮前1-11-6 Laforet原宿 6樓　TEL 03-3475-0411
　　　　　開館時間：因特展而異
　　　　　公休：因特展而異
　　　　　門票：因特展而異
　　　　　交通：東京地鐵千代田線明治神宮前站徒步1分鐘
　　　　　停車場：有

▶ Info 　| ◉ | ☕ | ♨ | ⛰ | 📖 | ♿ |

▶ Map 　18

89 聖德記念繪畫館
せいとくきねんかいがかん

新宿區・信濃町

Meiji Memorial Picture Gallery

自明治維新捲起史上空前的大改革風潮後，日本的近代化如火如荼地進展。這座美術館中，毫不保留地展出許多描繪明治年代閃亮景像的貴重歷史畫作。運用遠近法來讓建築物看起來比實際上更遠，使得美術館建築的美術價值高不可喻，2011年時已被指定為日本重要文化財產。

Museum Data

▶ Data 　新宿區霞丘町1-1　TEL 03-3401-5179
　　　　　開館時間：09:00～17:00（最後入館時間為閉館30分鐘前）
　　　　　公休：不定期（視情形有休館的可能性）
　　　　　門票：全票500日幣
　　　　　交通：JR中央線及其它站信濃町站徒步5分鐘
　　　　　停車場：有

▶ Info 　| ◉ | ☕ | ♨ | ⛰ | 📖 | ♿ |

▶ Map 　23

90 佐藤美術館
さとうびじゅつかん

新宿區・千駄ケ谷

Sato Museum

積極支援、培養新進年輕美術作家，致力於提攜後進，所舉辦的展覽也都以新進作家為中心。眾多作品中傳達出超越固有表現手法或國籍等界限的新穎感性、衝動，每每都能博得參觀者們的高度好評。館內更隨時舉辦手作工房與演講會等各類活動。

Museum Data

▶ Data 　新宿區大京町31-10　TEL 03-3358-6021
　　　　　開館時間：10:00～17:00・星期五開館至19:00
　　　　　公休：星期一
　　　　　門票：免費（特別展覽需另行購買）
　　　　　交通：JR總武線千駄谷站徒步5分鐘
　　　　　停車場：無

▶ Info 　| ◉ | ♥ | ♨ | ⛰ | 📖 | ♿ |

▶ Map 　23

新宿區・初台

Tokyo Opera
City Art Gallery

とうきょうおぺらしてぃあーとぎゃらりー

Tokyo Opera City Art Gallery

以日本代表性的抽象畫家—難波田龍起、難波田史男父子的作品及戰後日本古董美術品為首，每年舉辦四次特展，以多樣性的表現手法來介紹日本近代、現代美術。此外，繼承已故的難波田龍起氏之遺志，接手舉辦介紹國內新進作家的『Project N』。將展示由評審委員選出來的精銳作品。

Museum Data

▶ Data　新宿區西新宿3-30-2
　　　　東京Opera City Tower 3樓
　　　　☎ 03-5353-0756
　　　　開館時間：11:00～19:00・星期五、六開館
　　　　至20:00（最後入館時間為閉館30分鐘前）
　　　　公休：星期一（遇國定假日則延後一日）・每
　　　　月第二個星期天及八月第一個星期天
　　　　門票：200日幣（僅能參觀收藏品展。特展視
　　　　展覽內容另行購票）
　　　　交通：京王新線初台站東口徒步5分鐘
　　　　停車場：有

▶ Info　🔲 📷 ☕ 🛏 🎁 📖 ♿

▶ Map　12

攝影＝木奧惠三

2012年度特展日程表→詳見P158-159

NTT Inter Communication Center 【ICC】

えぬてぃてぃいいんた　こみゅにけーしょんせんたー[あいしーしー]

新宿區・初台

NTT
InterCommunication
Center [ICC]

Museum Data

▶ Data　新宿區西新宿3-20-2東京Opera City Tower 4樓
　　　　☎ 0120-144-199　開館時間：11:00～18:00
　　　　公休：星期一（遇國定假日則延後一日）・二月第二個星期天・八
　　　　月第一個星期天　　　門票：因展覽而異
　　　　交通：京王新線初台站東口徒步5分鐘
　　　　停車場：有

▶ Info　🔲 📷 ☕ 🛏 🎁 📖 ♿

▶ Map　12

以「Communication」為主題，介紹使用了虛擬實境（Virtual Reality）或互動性裝置藝術（Interactive Arts）等最尖端電子科技的媒體藝術作品。平時也會舉辦超越了舊有形式與分類的特展、手作工房等活動。

葛瑞哥羅・巴薩米恩『Jungler』
攝影＝大島隆

一誠堂美術館

いっせいどうびじゅつかん

目黑區・自由か丘

Isseido
Museum

Museum Data

▶ Data　目黑區自由丘1-25-9　☎ 03-3718-7183
　　　　開館時間：10:00～18:00
　　　　公休：星期三　門票：全票500日幣
　　　　交通：東急東橫線及其它線自由丘站徒步3分鐘
　　　　停車場：無

▶ Info　🔲 📷 ☕ 🛏 🎁 📖 ♿

▶ Map　19

以19～20世紀新藝術運動風的燈具為中心，展示各種玻璃工藝品。來館的參觀者在此能夠以近距離接觸艾米里・加利（Emile Gallé）、譯姆・加利（Daum Gallé）兄弟等藝術家既纖細又美崙美奐的裝飾手法，細細地欣賞玻璃工藝如夢似幻的美麗世界。欣賞完一輪，還能夠在掛滿了阿爾豐斯・慕夏（Alfons Maria Mucha）的平板印刷作品的咖啡廳『cafe Emile』，渡過一段輕鬆時光。

O美術館

おーびじゅつかん

品川區・大崎

O Museum

Museum Data

▶ Data　品川區大崎1-6-2大崎New City 2號館2樓　☎ 03-3495-4040
　　　　開館時間：10:00～18:30（最後入館時間為閉館30分鐘前）
　　　　公休：星期四　門票：因展覽內容而異
　　　　交通：JR山手線及其它線大崎站徒步3分鐘
　　　　停車場：有（收費停車場）

▶ Info　🔲 📷 ☕ 🛏 🎁 📖 ♿

▶ Map　22

不僅用於特展，這座美數館平常也用於一般作家的發表會等各種用途。洋溢著現代感的新形態美術館，不只受品川區民所熟知，在各界都頗為人知。美術館所在的大崎New City本身也有許多值得一訪的設施。各種商店與餐廳，相信能為美術館之旅更增添樂趣。

羅浮宮與大日本印刷集團（DNP）聯手推出，以新的展示來鑑賞美術品的展場。透過體驗裝置或高畫質影像節目，讓人能更清楚地欣賞羅浮宮美術館珍貴的作品。

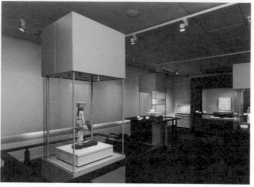

展示室（第8回展）© Photo:DNP

no. **95**

品川區・五反田

Louvre - DNP
Museum Lab

るーづる でぃーえぬぴー
みゅーじあむらぼ

LOUVRE - DNP
MUSEUM LAB

Museum Data

▸ Data 品川區西五反田 3-5-20 DNP 五反田大廈 1 樓
☎ 03-5435-0880
開館時間：星期五 18:00～21:00・星期六、日 10:00～18:00
公休：星期一～四・星期五遇固定假日休館
門票：免費（採提前預約制）
交通：JR 山手線及其它線五反田站徒步 6 分鐘
停車場：無

▸ Info

▸ Map 13

展示講談社創業者—野間清治所擁有的古董美術品，於大正年間至昭和初期所收集的收藏中，以近代日本畫為主。其餘還有貴重的出版文化資料、與講談社淵源甚深的畫家—村上豐的作品等等。除了仿若能俯瞰出日本近代美術史源流般的收藏品之外，四季花木如詩的庭園，也是造訪時不可錯過的景致。

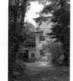

no. **97**

文京區・江戶川橋

Kodansha Noma
Memorial Museum

こうだんしゃ のまきねんかん

講談社 野間紀念館

Museum Data

▸ Data 文京區關口 2-11-30 ☎ 03-3945-0947（博物館・美術館導覽專線）
開館時間：10:00～17:00（最後入館時間為閉館30分鐘前） 公休：展覽期間的每星期一、二（遇國定假日則延後一日）
門票：全票500日幣・大學、高中、國中生 300日幣 小學生免費
交通：東京地鐵有樂町線江戶川橋站徒步10分鐘 停車場：無

▸ Info

▸ Map 14

在以寢姿釋迦牟尼佛和石佛像聞名的安養院中，也有一座美術館。館中展示來自北印度、西藏的佛教美術品。曼陀羅或唐卡、釋迦坐像等等佛像或典藏經書等等，來到此地，就能欣賞到佛教文化及佛教美術的精髓。

※至2012年秋季因改裝暫時休館

no. **96**

品川區・不動前

Anyoin
Museum

あんよういんびじゅつかん

安養院美術館

Museum Data

▸ Data 品川區西五反田 4-12-1 臥龍山安養院能仁寺
☎ 03-3491-6869
開館時間：10:00～17:00（最後入館時間為閉館 30 分鐘前）
公休：星期二（遇國定假日・目黑不動緣日則延後一日）
門票：全票 800 日幣・大學、高中生 600日幣・國中生以下免費
交通：東急目蒲線不動前站徒步 5 分鐘
停車場：有

▸ Info

▸ Map 13

位於目白台的森林中，外觀相當風雅的美術館中，收藏了肥後熊本五十四萬石的大名—細川家代代流傳下來的美術工藝品及歷史資料，總數有八萬件，數量十分驚人。館內由於整修，目前休館中，預定於 2012 年 4 月 7 日新裝登場。

攝影：上岡信輔

no. **99**

文京區・目白

Eisei-Bunko
Museum

えいせいぶんこ

永青文庫

Museum Data

▸ Data 文京區目白台 1-1-1 ☎ 03-3941-0850
開館時間：10:00～16:30（最後入館時間為閉館 30 分鐘前） 公休：星期一（遇國定假日則延後一日）
門票：全票 600 日幣・大學、高中生 400日幣・國中、小學生 400 日幣
交通：JR 山手線目白站轉乘都營巴士（往新宿西口）於「目白台三丁目」站下車，徒步 5 分鐘 停車場：有

▸ Info

▸ Map 14

專攻江戶時代庶民風情色畫—浮世繪版畫的小美術館。除了喜多川歌麿、葛飾北齋、歌川廣重，從初期的菱川師宣到末期的歌川派，在這裡，能夠一口氣欣賞到跨越三個世紀之久的浮世繪淵遠文化。館內將以每個月五十件的方式，輪流展示所有收藏。

no. **98**

文京區・春日

Koishikawa Ukiyoe
Museum

こいしかわうきよえびじゅつかん

礫川浮世繪美術館

Museum Data

▸ Data 文京區小石川 1-2-3 小石川春日大廈 5 樓
☎ 03-3812-7312
開館時間：11:00～18:00（最後入館時間為閉館30分鐘前） 公休：星期一・每月26日至月底 門票：500 日幣・學生 400日幣 交通：都營大江戶線及其它線春日站徒步 1 分鐘 停車場：無

▸ Info

▸ Map 9

由於館主本身是一位建築家，因此才有了以庭園為展示空間的獨特美術館。館內的常設展覽『柳原義達的世界』，就是將雕刻家——柳原義達的43件代表作分別置於館內和庭院中。融入自然景致裡的作品，份外值得欣賞。附設的東館以特展為中心，內容包括許多古董美術品，甚至也能購買展示中的作品。

江戶川・葛西

Sekiguchi Art Museum

關口美術館

せきぐちびじゅつかん

Museum Data

▷ Data　江戶川區中葛西 6-7-12 Art Jardin 1 樓
☎ 03-3869-1992
開館時間：11:00 ～ 18:00　公休：星期一
門票：全票 500 日幣・國中、小學生 300 日幣
交通：東京地鐵東西線葛西站徒步 10 分鐘
停車場：有

▷ Info

▷ Map　35

從傳統工藝到現代美術，多年來推出許多介紹中國文化的特展。『當代中國美術展』、『上海古董美術品』展、『中國皮影戲人偶』展、『少數民族刺繡』展等等，讓人能貼近感受多彩多姿的中國文化，一向頗受好評。親企畫主題，有時會有現場製作表演，能夠一睹難得一見的創作過程。

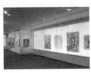

文京區・飯田橋

Japan-China Friendship Center

日中友好會館美術館

にっちゅうゆうこうかいかんびじゅつかん

Museum Data

▷ Data　文京區後樂 1-5-3　☎ 03-3815-5085
開館時間：10:00 ～ 17:00（僅在展覽期間開館，時間因展覽而異）
公休：因展覽而異
門票：因展覽而異
交通：都營大江戶線及其它線飯田橋站 C3 口徒步 1 分鐘
停車場：無

▷ Info

▷ Map　9

以和武藏野市有淵源的作家或其遺族致贈的作品為中心，共收藏了二千四百件作品。館藏遍及日本畫、油畫、版畫、攝影作品、插畫等等，種類相當多。除了不間斷開放給市民參觀的特展示區之外，另有長期展出版畫家——濱口陽三與萩原英雄作品的紀念展示廳。

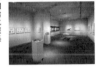

武藏野市・吉祥寺

Kichijoji Art Museum

武藏野市立吉祥寺美術館

むさしのしりつきちじょうじびじゅつかん

Museum Data

▷ Data　武藏野市吉祥寺本町 1-8-16 FF 大廈
（coppice 吉祥寺 A 館）7 樓
☎ 0422-22-0385
開館時間：10:00 ～ 19:30
公休：每月最後一個星期三・整理展覽內容期間（遇國定假日則延後一日）
門票：全票 100 日幣
交通：JR 中央本線及其它線吉祥寺站徒步 3 分鐘　停車場：無

▷ Info

▷ Map　21

建於四千坪的日本庭園中，羅丹與莫里斯・郁特里羅（Maurice Utrillo）專屬的美術館。除了羅丹的『沉思者』與『巴爾札克半身像』，郁特里羅的『白色時期』之外，其它還展出許多油畫與平面印刷版畫作品。

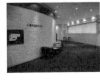

町田市・鶴川

Nishiyama Museum

西山美術館

にしやまびじゅつかん

Museum Data

▷ Data　町田市野津田町 1000　☎ 042-708-2480
開館時間：11:00 ～ 17:00
公休：星期一、二（遇國定假日則開館）
門票：1,200 日幣（15 歲以下免費 ※ 需有監護者同行）
交通：小田急線鶴川站轉乘巴士（往野津田車庫或往淵野邊站）約 7 分後於綾部入口站下車後，徒步 2 分鐘
停車場：有

▷ Info

▷ Map　41

出自安藤忠雄建築研究所設計的放射型水泥建築物，令人印象深刻。館內秉持讓參觀者能更親近藝術與文化的目的，舉辦各種相關的特展。內部採取保留自然光的三層樓挑高設計，登上位於正中央的樓梯，就能從不同的角度欣賞展出的作品。

©田村彰英

調布市・仙川

Tokyo Art Museum

東京 Art Museum

とうきょうあーとみゅーじあむ

Museum Data

▷ Data　調布市仙川町 1-25-1　☎ 03-3305-8686
開館時間：11:00 ～ 18:30（最後入館時間為閉館 30 分鐘前）
公休：星期一・二・三
門票：全票 300 日幣・大學、高中生 200 日幣・國中、小學生 100 日幣（因特展而異）
交通：京王線仙川站徒步 5 分鐘
停車場：無

▷ Info

▷ Map　32

位於三鷹站前購物商店街最高樓層，一年裡有一半時間用於舉辦特展，其它時間則租借給一般民眾，屬於和當地互動非常密切的美術館。規模雖然不大，但以近、現代美術為主的特展，內容相當充實，有許多令人眼睛一亮的作品。

三鷹市・三鷹

Mitaka City Gallery of Art

三鷹市美術 Gallery

みたかしびじゅつぎゃらりー

Museum Data

▷ Data　三鷹市下連雀 3-35-1 CORAL 5 樓
☎ 0422-79-0033　開館時間：10:00 ～ 2000（最後入館時間為閉館 30 分鐘前・特展期間之外，開館時間將有變更）公休：星期一（遇國定假日則延後一日）・臨時休館
門票：因特展而異　交通：JR 中央本線三鷹站徒步 2 分鐘
停車場：有

▷ Info

▷ Map　21

以巴黎小美術館的氣氛為概念，展示了巴比松派或印象派等19世紀法國繪畫史上的代表性作品。其中，巴比松派最代表性的米勒、柯洛(Jean-Baptiste Camille Corot)、古斯塔夫‧庫爾貝(Gustave Courbet)的作品，相當值的一看。是人氣頗高的美術館。

NO. 107

八王子市‧八王子

Murauchi Art Museum

村內美術館

むらうちびじゅつかん

Museum Data

▷ Data 八王子市左入町787 ☎ 042-691-6301
開館時間：10:30～17:00（最後入館時間為閉館30分鐘前） 公休：星期三（遇固定假日則延後一日） 門票：全票￥600
交通資訊：JR中央本線及其它線八王子站轉乘巴士（有免費接駁車）
停車場：有

▷ Info

▷ Map 24

每年舉辦六次特展，主題涵括國內外的近代繪畫、陶瓷器、動畫等等，方向豐富多變。此外，還展示了洋畫家小島善太郎、鈴木信太郎、大野五郎、版畫家清原啟子、城所祥等多位和八王子有深刻關聯的作家的作品。展覽中也會配合主題推出展場座談會或手作工房等活動。

NO. 106

八王子市‧八王子

Hachioji Yume Art Museum

八王子市夢美術館

はちおうじしゆめびじゅつかん

Museum Data

▷ Data 八王子市八日町8-1 View Tower 2樓
☎ 042-621-6777
開館時間：10:00～19:00（最後入館時間為閉館30分鐘前） 公休：星期一（遇固定假日則延後一日） 門票：常設展覽100日幣‧學齡前兒童免費（特展視情況而定）
交通：JR中央本線八王子站徒步15分鐘
停車場：有配合停車場（來館者享有折扣）

▷ Info

▷ Map 26

以近代至現代日本美術以及與多摩有地緣關係的作品為主，收藏有中村彝、熊谷守一、倉田三郎等大師的畫作，以及高村光太郎、羅丹的雕刻共4,000件館藏。其中展出約60件，年間固定會有2次更換展示品內容。

NO. 109

青梅市‧御嶽

Tamashin Mitake Museum

Tamashin御嶽美術館

たましんみたけびじゅつかん

Museum Data

▷ Data 青梅市御岳本町1-1 ☎ 0428-78-8814
開館時間：10:00～16:30、11月～3月（～16:00）
休館：月曜（遇假日延後日）
料金：一般500日幣
交通：JR青梅線御嶽站約1.5km
停車場：有

▷ Info

▷ Map 25

領導日本繪畫邁向近代化的日本畫家、西洋畫家以及二次大戰後的版畫家等作品，將豐富充實的收藏品以各種角度切入，將內容規畫得簡明易懂的特展，不容錯過。也會介紹出身當地的作家或舉辦特展。

NO. 118

青梅市‧青梅

Ome Municipal Museum of Art

青梅市立美術館
青梅市立小島善太郎美術館

おうめしりつびじゅつかん
おうめしりつこじまぜんたろうびじゅつかん

Museum Data

▷ Data 青梅市滝之上町1346 ☎ 0428-24-1195
開館時間：09:00～17:00
（最後入館時間為閉館30分鐘前）
公休：星期一（遇固定假日則延後一日）
門票：全票200日幣（特展需另行購票）
交通：JR青梅線青梅站徒步6分鐘
停車場：有

▷ Info

▷ Map 25

位於皇居東御苑內的『三之丸尚藏館』，收藏有皇室代代相傳的繪畫、書籍、工藝品等等，加上各界致贈的藝術品共有約九千五百件，在保存、研究之餘，也開放一般民眾參觀，屬於宮內廳管理的設施。收藏品中有許多如『蒙古襲來繪詞』或狩野永德的代表作『唐獅子圖屏風』等無人不曉的美術品。除了平時的展示內容之外，也會舉辦特別展覽。

NO. 111

千代田區‧大手町

The Museum of the Imperial Collections, Sannomaru Shozo-kan

宮內廳 三之丸尚藏館

くないちょうさんのまるしょうぞうかん

Museum Data

▷ Data 千代田區千代田 1-1 皇居東御苑內
☎ 03-5208-1063
開館時間：09:00～16:15‧4月15日～8月31日開館至16:45‧11月1日～2月底開館至15:45（最後入館時間為閉館30分鐘前）
公休：星期一‧五（天皇誕生日休館）‧星期一遇固定假日則延後一日） 門票：免費
交通：東京地鐵千代田線及其它線大手町站徒步5分鐘 停車場：無

▷ Info

▷ Map 1

自御嶽站沿著多摩川遊步道步行約20分，在林間一角，出現了用150多年前奧多摩古老民宅改建而成的『潺潺之里美術館』。以早年的畫家—犬塚勉和多摩地區相關的作家、描繪奧多摩的作品為中心，每年舉辦4～5場特展。

NO. 110

西多摩站‧御嶽

Seseraginosato Museum

潺潺之里美術館

せせらぎのさとびじゅつかん

Museum Data

▷ Data 西多摩郡奧多摩町川井字丹繩53
☎ 0428-85-1109
開館時間：10:00～17:00
公休：星期一（遇固定假日則延後一日）
門票：全票300日幣、國中、小學生200日幣
交通：JR青梅線御嶽站徒步20分鐘
停車場：有

▷ Info

▷ Map 25

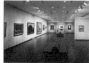

→ TOKYO美術館導覽索引

地 區 別

地區	地區	美術館名	頁數	
千代田區	千代田區	相田Mitsuo美術館	097	
	千代田區	出光美術館	134	
	千代田區	小川美術館	150	
	千代田區	宮內廳　三之丸尚藏館	156	
	千代田區	東京國立近代美術館	124	
	千代田區	The New Otani美術館	123	
	千代田區	三菱一號館美術館	054	
中央區	中央區	INAX藝廊	075	
	中央區	銀座Art Space Jansem 美術館	150	
	中央區	Ginza Graphic Gallery	150	
	中央區	資生堂藝廊	075	
	中央區	SHIROTA Gallery	078	
	中央區	Bridgestone美術館	118	
	中央區	POLA MUSEUM ANNEX	073	
	中央區	三井紀念美術館	132	
	中央區	Musee 濱口陽三・Yamasa Collection	145	
	中央區	Maison des Musee de France	150	
港區	港區	秋山庄太郎寫真美術館	097	
	港區	Ad Museum Tokyo	151	
	港區	大倉集古館	106	
	港區	岡本太郎紀念館	084	
	港區	菊池寬實紀念　智美術館	150	
	港區	國立新美術館	030	
	港區	Cuntory 美術館	038	
	港區	Shirogane Art Complex白金藝術複合性空間	082	
	港區	Striped House Gallery	151	
	港區	Spiral Garden	151	
	港區	泉屋博古館 分館	107	
	港區	21_21 DESIGN SIGHT	071	
	港區	TOTO藝廊・間	075	
	港區	根津美術館	130	
	港區	畠山紀念館	106	
	港區	松下電器汐留美術館	066	
	港區	松岡美術館	145	
	港區	森美術館	034	
	港區	Piramide bldg 金字塔大樓	081	
新宿區	新宿區	imura art gallery kyoto	tokyo	079
	新宿區	NTT Inter Communication Center[ICC]	153	
	新宿區	佐藤美術館	152	
	新宿區	聖德紀念繪畫館	152	
	新宿區	損保日本東鄉青兒美術館	120	
	新宿區	Tokyo Opera City Art Gallery	153	
文京區	文京區	永青文庫	154	
	文京區	金土日館　岩田專太郎收藏館	097	
	文京區	礫川浮世繪美術館	154	
	文京區	講談社　野間紀念館	154	
	文京區	竹久夢二館美術館・彌生美術館	090	
	文京區	日中友好會館美術館	155	
台東區	台東區	Amuse Museum	098	
	台東區	上野森美術館	060	
	台東區	黑田紀念館	095	
	台東區	國立西洋美術館	114	
	台東區	SCAI THE BATHHOUSE	076	
	台東區	東京藝術大學　大學美術館	138	
	台東區	東京國立博物館	126	
	台東區	東京都美術館	058	
	台東區	橫山大觀紀念館	094	
江東區	江東區	東京都現代美術館	042	
	江東區	平木浮世繪美術館 UKIYO-e TOKYO	110	
	江東區	丸八倉庫	080	

地區	地區	美術館名	頁數
品川區	品川區	O美術館	153
	品川區	久米美術館	095
	品川區	原美術館	046
	品川區	LOUVRE-DNP MUSEUM LAB	154
目黑區	目黑區	一誠堂美術館	153
	目黑區	長泉院附屬現代雕刻美術館	147
	目黑區	東京都寫真美術館	064
	目黑區	日本民藝館	100
	目黑區	目黑區美術館	062
大田區	大田區	大田區立龍子紀念館	096
	大田區	Discovery Museum	074
世田谷區	世田谷區	靜嘉堂文庫美術館	107
	世田谷區	五島美術館	104
	世田谷區	世田谷美術館	050
	世田谷區	世田谷美術館分館 清川泰次紀念館	096
	世田谷區	世田谷美術館分館 宮本三郎紀念美術館	096
	世田谷區	世田谷美術館分管 向井潤吉工房館	091
	世田谷區	長谷川町子美術館	095
	世田谷區	村井正誠紀念美術館	092
渋谷區	涉谷區	太田記念美術館	144
	涉谷區	Gallery TOM	072
	涉谷區	古埃及美術館	152
	涉谷區	涉谷區立松濤美術館	068
	涉谷區	戶栗美術館	152
	涉谷區	Parco Museum	151
	涉谷區	Bunkamura The Museum	151
	涉谷區	山種美術館	126
	涉谷區	Laforet Museum 原宿	152
	涉谷區	Waterium 美術館	070
杉並區	杉並區	小野忠重版畫館	096
豐島區	豐島區	豐島區立熊谷守一美術館	095
板橋區	板橋區	板橋區立美術館	140
	板橋區	日本書道美術館	110
練馬區	練馬區	Chihiro美術館・東京	088
	練馬區	日本大學藝術學部藝術資料館	148
	練馬區	練馬區立美術館	142
江戶川區	江戶川區	關口美術館	155
八王子市	八王子市	東京富士美術館	122
	八王子市	八王子市夢美術館	156
	八王子市	村內美術館	156
武藏野市	武藏野市	武藏野市立吉祥寺美術館	155
三鷹市	三鷹市	三鷹市美術Gallery	155
青梅市	青梅市	青梅市立美術館 青梅市立小島善太郎美術館	156
	青梅市	玉堂美術館	094
	青梅市	瀞乃井櫛簪美術館	109
	青梅市	Tamashin御嶽美術館	156
	青梅市	吉川英治紀念館	097
府中市	府中市	府中市美術館	146
調布市	調布市	東京Art Museum	155
町田市	町田市	西山美術館	155
	町田市	町田市立國際版畫美術館	146
小金井市	小金井市	中村研一紀念小金井市立Hake之森美術館	097
小平市	小平市	小平市櫥中雕刻美術館	108
	小平市	武藏野美術大學　美術館・圖書館	148
多摩市	多摩市	多摩美術大學美術館	147
西多摩郡	西多摩部	瀞瀞之里美術館	156

休 館 情 報
●安養院美術館（北印度・西藏佛教美術館）（品川區）~2012年秋季前休館 ●五島美術館（世田谷區）~2012年秋季前休館 ●台東區立朝倉雕塑館（台東區）~2013年3月前休館 ●東京都美術館（台東區）~2012年4月前休館

→ **2012 年度特展日程表**

※ 刊載的資訊為 2011 年 2 月當時發表之內容，特展的名稱、日期均有可能變動，造訪前請務必事先確認。

美術館名	2012年04月~2013年03月
國立新美術館 ▶ P030	1／18（三）～4／2（一）野田裕示 繪畫的形態／繪畫的姿態
	3／28（三）～6／11（一）國立新美術館開館五周年 塞尚—巴黎與普羅旺斯
	4／25（三）～7／16（一・國定假日）國立新美術館開館5周年俄羅斯國立東方藝術大博物館展 世紀的容顏・西歐繪畫400年
	7／4（三）～9／10（一）國立新美術館開館五周年 具體—日本的前衛 18年的軌跡
	8／8（三）～10／22（一）國立新美術館開館五周年 辰野登惠子／柴田敏雄（暫定）
	10／3（三）～12／23（日）國立新美術館開館五周年 列支敦斯登侯國 華麗的侯爵家族祕寶
森美術館 ▶ P034	2／4（六）～5／27（日）李昢展：由我至你，僅屬於你我
	2／4（六）～5／27（日）MAM PROJECT 016：何子彥
	6／16（六）～10／28（日）阿拉伯傳真展：瞭解阿拉伯美術的現象
	6／16（六）～10／28（日）MAM PROJECT 017：李景文
	11／17（六）～3／31（日）會田誠展
	11／17（六）～3／31（日）MAM PROJECT 018：山城知佳子
SUNTORY美術館 ▶ P038	1／28（六）～4／1（日）大阪市立東洋陶瓷美術館古董收藏 悠久的光彩・東洋陶瓷之美
	4／14（六）～5／27（日）三多利美術館・東京MIDTOWN五周年紀念 毛利家的至寶 大名文化的精髓 國寶・雪舟筆『山水長卷』特別公開展覽
	6／13（三）～7／22（日）沖繩光復40周年紀念 紅型 BINGATA—琉球王朝的色彩與形式—
	8／8（三）～9／2（日）來、看、感覺，享受它！充滿趣味的美術WONDERLAND（暫定）
	9／19（三）～11／4（日）御伽草子 這個國家滿是故事（暫定）
	11／21（三）～1／21（一）森林與湖泊的國度 芬蘭設計展（暫定）
東京都現代美術館 ▶ P042	2／4（六）～5／6（日）靉嘔—兩道彩虹的彼方
	2／4（六）～5／6（日）田甲敦子—Art of Connecting
	6／19（六）～7／8（日）（預定）Thomas Demand展（暫定）
	7／6（五）～10／8（一・國定假日）（預定）特攝展（暫定）
	7／28（五）～10／8（一・國定假日）（預定）Future Beauty（暫定）
	10／27（六）～2／3（日）（預定）MOT年度展2012（暫定）
原美術館 ▶ P046	3／31（六）～7／1（日）杉本博司 由裸體至著服
	7／14（六）～8／16（四）（預定）原美術館收藏展（暫定）
	9／1（六）～11／18（日）（預定）HOME AGAIN（暫定）
三菱一號館美術館 ▶ P054	4／6（五）～5／27（日）KATAGAMI 3tyle 世界所喜愛的日本設計
	6／23（六）～8／19（日）伯恩瓊斯Burne Jones Sir Edward Coley 裝飾與象徵
	7／8（六）～1／6（日）（預定）夏爾丹Chardin—不為人知的沉默畫家
東京都美術館 ▶ P058	～3／31（六）因工程休館
	5／4（五）～5／27（日）公募團體最佳收藏美術 2012展
	6／30（六）～9／17（一・國定假日）新裝重新開幕紀念 毛甲茨宅皇家美術館 荷蘭・法德蘭斯繪畫的至寶
	7／15（日）～9／30（日）特展Arts&Life：生活之家展
	7／15（日）～9／30（日）特展 東京都美術館物語展
	10／6（六）～1／4（五）新裝重新開幕紀念 大都會美術館展 大地・海洋・天空—4000年尋美之旅
	1／4（五）～1／16（三）TOKYO書 2013 公募團體現景展
	1／19（六）～4／7（日）艾爾・葛雷柯El Graco展
	2／19（二）～3／7（四）都美精選 新銳美術家2013展
上野之森美術館 ▶ P060	4／28（六）～5／10（四）第30回上野之森美術大獎展
	6／6（三）～6／25（一）「玫瑰圖譜」展
	6／28（四）～8／17（二）第25回描繪日本大自然展
	8／4（六）～12／9（日）圖坦卡門展
	3／15（五）～3／30（六）VOCA展2013年現代美術的展望—新進平面作家門—
東京都寫真美術館 ▶ P064	3／6（二）～5／6（日）蓋帝博物館The J.Paul Getty Museum收藏 費利斯・比特Felice Beato的東洋
	3／6（二）～5／6（日）夢幻的現代主義者 攝影家崛野正雄的世界
	3／24（六）～5／13（日）誕辰百年紀念 攝影家羅伯特・杜瓦諾Robert Doisneau
	5／12（六）～7／16（一・國定假日）川內倫子展 照度 天地觀影
	5／12（六）～7／8（日）館藏展「表現與技法」（暫定）
	5／19（六）～6／3（日）JPS展
	6／9（六）～8／5（日）世界報導寫真展2012
	7／14（六）～9／17（一・國定假日）館藏展「表現與技法」（暫定）
	7／21（六）～9／23（日）田村彰英展
	8／11（六）～9／30（日）鋤田正義展（暫定）
	9／29（六）～12／2（日）操上和美展（暫定）
	9／22（六）～11／18（日）館藏展「表現與技法」（暫定）
	10／6（六）～10／21（日）JPA展
	10／27（六）～11／18（日）CANON寫真新世紀
	11／24（六）～12／2（日）上野彥馬賞
	11／24（六）～1／27（日）北井一夫展（暫定）
	12／8（六）～1／27（日）新進作家展 vol.11（暫定）

TOKYO
美術館
導覽
最新 2012-2013

Let's enjoy
going to
Art Museum!

LOHO 編輯部◎編

董 事 長　　根本健
總 經 理　　陳又新

原著書名　TOKYO 美術館 2012-2013
原出版社　枻出版社 EI Publishing Co., Ltd.
譯　　者　蔡依倫、黎尚肯
企劃編輯　道村友晴
日文編輯　詹鎧欣、陳怡樺
美術編輯　潘怡伶

財 務 部　王淑媚
發 行 部　黃清泰
發行出版　樂活文化事業股份有限公司
地　　址　106 台北市大安區延吉街 233 巷 3 號 6 樓
電　　話　(02)2325-5343
傳　　真　(02)2701-4807
訂閱電話　(02)2705-9156
劃撥帳號　50031708
戶　　名　樂活文化事業股份有限公司
台灣總經銷　大和圖書有限公司
電　　話　(02)8990-2588
印　　刷　科樂印刷事業股份有限公司

售　　價　新台幣 380 元
版　　次　2012 年 4 月初版
版權所有　翻印必究
ISBN　　　978-986-6252-29-7
Printed in Taiwan

LOHO
PUBLISHING
樂活文化